條條大路
通電影 2

梁良 · 著

自序

　　2021年，我決定在臺灣再度出書，那跟上一本在臺出版的著作《看不到的電影：百年來禁片大觀》（2004）已經距離了17年之久。不知是否想補回進度，這兩年我在「秀威」陸續出版了紙本書《條條大路通電影》（2021）、《梁良影評50年精選集》（上冊華語片、下冊外語片）（2022）、和《梁良影評50年精選》電子書及有聲書（全文版共10冊，共80多萬字）（2022）。在2023年即將結束之際，繼續推出《條條大路通電影2》。

　　這本新作可以視為《條條大路通電影》的續集，主要內容依舊是將《台灣醒報》上的專欄「梁良談影」刊登的新文章結集，再加上這大半年在《亞洲週刊》上發表的新片影評，全書的篇幅相當飽滿，符合了「賣座電影拍攝續集必須加碼」的影壇慣例。

　　本書也維持了過往的風格，每篇文章都是以未經媒體編輯刪改的原稿全文刊登，保持原汁原味，希望我的讀者能看得盡興。

　　是為序。

<div style="text-align: right;">

梁良

2023年10月27日於臺北市

</div>

目次

下篇　電影專欄

資深影迷的竊竊私語

影人影事知多少

上篇
新片影評

華語電影

做工的人 電影版

編劇、導演	鄭芬芬
演員	李銘順、游安順、薛仕凌、柯叔元
製作	大慕影藝
年份	2023

Workers The Movie

　　《做工的人》（*Workers The Movie*）原是臺灣工人作家林立青的散文集，導演鄭芬芬以書中描寫一對鐵工兄弟為核心的〈走水路〉作為故事基底，改編成 6 集的迷你劇，去年播出後叫好叫座，於是原班人馬再次合作拍攝了這部電影版的前傳。

　　本片故事拉回11年前，以男主角阿祈（李銘順飾）的父子情和朋友情為主軸，架構起普通建築工人的生活日常。那時候當工頭的昌哥（游安順飾）為了支付一大堆政府的罰單而頭大，阿祈介紹了小廣告上的義務律師幫他打官司，不料她竟然是個騙子，兩人因此搭上了一些錢。阿祈一直希望能被實境遊戲節目《幸運到誰家》抽中，好圓他的發財夢，但在他終於拉到老婆美鳳（曾珮瑜飾）和兒子小傑一起闖關拚大獎的關鍵時刻，他卻選擇了幫朋友而背棄了家人！

　　另一方面，阿祈的兒子小傑性格好勝，因為同學常嘲笑他父親形象髒亂又一身汗臭味而導致父子關係十分緊張，後經叔叔阿欽（柯叔元飾）開解才逐漸體會到父親強大可敬的另一面。小傑認識了撿破爛賣錢的同學後，找到了生活目標：他也幫忙「撿破爛」，好賺到足夠的錢幫同學的阿嬤修繕破舊的鐵皮屋，不料竟撿到了阿祈與昌哥工作的工地。

無親無故的阿全（薛仕凌飾）曾在宮廟做過八家將，如今在工地開怪手，因缺錢租屋而借住昌哥的車上。義氣相挺的朋友就像他的家人，最後他也幫忙把女騙子「手到擒來」。片中有一段描述阿祈帶著無家可歸的阿全去找昌哥借車暫住，好半天不見回覆，正以為世態炎涼準備離去時，卻見昌哥夫婦提著一鍋熱湯下樓來。阿全邊喝湯邊強忍熱淚的表情，薛仕凌表演得十分細膩到位。導演僅以中遠景而非特寫鏡頭來拍攝這長長的一段戲，克制、得當，卻有甚強的情緒感染力。

　　本片以人物關係推動故事，情節的戲劇性並不強，有些部分處理得比較粗枝大葉，甚至刻意賣弄所謂的「通俗市井趣味」，例如特寫幾個男主角色瞇瞇地瞪視女騙子豐滿的胸部等。幸而整體的發展還算爽快流暢，在大型建築工地實景拍攝也拓寬了影片的視野，對底層工人的形象塑造得比較溫馨可親，沒有刻意透過他們去作嚴肅的社會批判，使本片「臺灣庶民喜劇」的定位得以維持。四位男主角的演出各有特色，也多多少少反映了底層的民眾會碰到的現實問題。結局強調工人們自立自強，「團結就是力量」，合力幫忙建造出阿嬤的新房子，令人感到頗為暖心。

黑的教育

導演	柯震東
編劇	九把刀
演員	蔡凡熙、朱軒洋、宋柏緯、戴立忍、黃信堯
製作	禾豐九路娛樂
年份	2023

Bad Education

　　《黑的教育》（*Bad Education*）描述 3 個剛畢業的高中生，因為惡作劇玩過了頭，被迫在一夜之間迅速成長的故事，而這個成長的過程十分暗黑，也代價高昂，相當考驗人性。

　　由九把刀原創的劇本十分精簡俐落，片長只有 70 多分鐘，由 3 個章節組成，分別是〈猴子〉、〈好人〉、〈壞人〉，由 3 名高中生從頭至尾貫串。主角是功課好又有錢的王鴻全（蔡凡熙飾），他的兩名死黨是人緣好的韓吉（宋柏緯飾）和帶點邪氣的張博偉（朱軒洋飾），三人在畢業禮過後的當晚於大廈天臺上狂喝啤酒，一邊互相吹水打鬧。張博偉首先發難，要玩「交換祕密」的遊戲，用以證明他們是真的好兄弟。張和韓先後說出了他們令人髮指的「犯罪經歷」，然後把王鴻全逼到死角，非要他說出同等級的祕密不可！

　　情節進入第二幕，沒有做過壞事的王鴻全在同儕壓力下完全失去理智，向一名正在街邊講手機的流氓突襲，潑漆後又用酒瓶對他當頭砸下！這個玩過頭的舉動越過底線，為 3 人帶來殺身之禍，逃最快的韓吉先被流氓們捉到，一起躲在計程車中的王鴻全和張博偉後來亦被路邊臨檢的警察攔下，兩人以為可以逃過一劫，不料應該扮演「好人」的警察（黃信堯飾）竟親手將這兩個高中生送到「壞

人」手上！這段故事動作場面較多，不乏黑色幽默。

故事的最後一幕描述黑道老大興哥（戴立忍飾）在他經營的海產店中用「優雅而暴力」的方式教訓 3 個大男孩，為手下討回公道，也為犯錯的人留下永難磨滅的「印記」。三個曾以為是有過命交情的好兄弟，真的面臨「切膚之痛」時，表現出的不是義氣而是自私和背叛。一直顯得最霸氣的張博偉在真正霸氣的興哥面前只是個哭喪著求饒而不可得的可憐蟲，這一堂「黑的教育」徹底暴露了色厲內荏者的可悲。

從偶像小生首次改執導演筒的柯震東，表現出相當成熟老練的說故事技巧，對驚悚氣氛的掌握頗為精到，節奏處理也鬆緊有度，自始至終牢牢地扣住觀眾的情緒。編導先用男警向女警說的一段旁白為主題定調，大意是：「在全體人類之中，好人只占十分之一，壞人也只占十分之一，其餘的八成會看風向左右搖擺來決定他的行為。」誠然，人性是複雜的，難以用二分法來決定人的好壞，但是個性單純的人，會比較容易相信別人是「好人」，因此王鴻全完全沒有想過張、韓兩人說出的犯罪故事只是為了表現「男子氣概」而說的謊言，才牽引出後面的一連串悲劇。始作俑者的張博偉不但毫無罪惡感，還責怪王鴻全怎麼連這種謊話也相信？不過，我們的學校教育不是一直以來都教導學生要「相信朋友」嗎？可見「誤交損友」往往是產生悲劇的根源，不可不慎！

山中森林

編劇、導演、剪輯	姜寧
演員	李康生、李千娜、邱勝翊、郭雪芙、謝承均
製作	禾力文創
年份	2023

Lost in Forest

　　《山中森林》（*Lost in Forest*）在題材上屬於黑道幫派的類型電影，但首次編導劇情長片的姜寧卻刻意把敘事風格文藝片化，減少暴力動作場面，把大量的篇幅用以描述公司化的黑道職場生涯，以及主要角色之間的感情互動，又抒發編導的一些個人情懷，例如加入不少省思人生的哲學對白和十字架符號，創作野心明顯，無奈在藝術上的掌控能力稍有不足，情節鋪陳有點鬆散，角色太多，要講的事情也太多，無法聚焦於主人公阿生（李康生飾）的個人故事作深入發展，而且全片的戲劇節奏和表演風格都呈現拖滯，欠缺江湖片慣有的爽朗感，幸好壓軸高潮的層層推進漸入佳境，結局收束得頗為燦爛兼具心思。

　　以「冷調表情」為個人特色的金馬影帝李康生，在本片演出一個另類的黑道大哥阿生，12年前因為力挺兄弟沙鷗（謝承均飾）闖賭場開槍殺人，假釋出獄，卻已不太適應現實環境，內心頗感悲涼，只想平安過日子。沙鷗如今已是衣冠楚楚的角頭，經營生意風生水起，儼然一方之霸。對於阿生的突然歸來，沙鷗既驚又喜，對他仍裝出熱絡的兄弟情，其實內心頗多算計，且對阿生的前女友淑貞（陳德容飾）一直有染指之心。不久，另一幫派的殺手猴子（黃遠飾）因金錢利益糾葛將沙鷗槍殺，阿生不得不捲入其中，重回老

大之位，率手下埋伏在猴子逃亡的漁船上為兄弟報仇。

全片以阿生出獄後的遭遇為主線，從他身上反映黑道人物在生活與感情上面臨抉擇時的心態。年輕時在江湖上稱為「神經殺手」的阿生，如今變得沉穩低調，一心只想著尋回亡父遺下的「香腸車」（他父親在中山區林森北路的條通賣香腸多年），並懊悔無法在父親生前帶他到故宮去看宋朝文物「汝窯」，一盡孝子之道。他將自己的遺憾移情到萍水相逢的酒店小姐小靜（李千娜飾）身上，俠義地向沙鷗要回她欠公司的百萬本票，只因她是為了付父親癌症醫藥費才賣身的孝女。然而，小靜在背地裡其實跟黑道小弟十三（田士廣飾）有曖昧關係，似乎積欠的還是賭債。可惜在這方面編導只是輕輕帶過，起了個頭卻未作戲劇性的展開。同樣的，阿生與沙鷗及淑貞的三角關係也是空有架構而無真正血肉，使阿生的感情起伏流於表面的交代而欠內心的感動。

昔日跟隨阿生忠心耿耿的小弟成澔（邱勝翊飾）和十三，代表新一代的年輕黑幫兄弟。俊男美女搭配的成澔與店長女友愛麗絲（郭雪芙飾）更是烘托阿生的一條副線，成澔有意退出江湖，跟愛麗絲結婚過正常生活，但大哥的恩情不報又怎麼談「退出」兩字？這就呼應了阿生在出獄前典獄長語重心長地在大魚缸前對他說的話：「你覺得這魚，是在裡面快樂還是外面？」人一旦進入黑道，就會迷失在山中森林無法脫身，也許這就是兄弟們的宿命。

一家子兒咕咕叫

編劇、導演、剪接	詹京霖
演員	游安順、楊麗音、胡智強、李夢苡樺
製作	原子映像
年分	2022

　　《一家子兒咕咕叫》（*Coo-Coo 043*）甫獲第五十九屆金馬獎最佳劇情片及最佳新演員獎，是一部本土味非常濃厚的家庭倫理悲劇，以臺灣曾蔚為風氣的「賽鴿」文化為劇情主軸，大部分對白皆採用臺語發音，卻不是像原住民小品《哈勇家》（*Gaga*）（同屆獲金馬獎最佳導演及最佳女配角獎）那樣跟觀眾拉近感情的庶民電影，而是刻意採用藝術電影慣見的壓抑疏離風格敘事，把影片弄得相當沉悶。首次執導劇情長片的詹京霖，自始至終冷冷地觀察著一個以養鴿、賽鴿為生活核心的臺灣南部邊緣家庭，因為一家之主執迷不悟的好賭性格而無可避免地走向分崩離析。他又很有創作野心地把「有深度」的臺灣殖民歷史、兩岸民間交流、黑道操控與賭博文化等大命題塞進主人翁的故事中，但討論大多隱晦和輕輕帶過，只有「賽鴿在茫茫大海中拚死拚活飛行卻找不到路回家」比喻主角的人生清晰易懂，相關的畫面也拍得比較有氣勢。

　　故事主人翁阿欽師（游安順飾）曾風光一時，靠賽鴿贏過大錢，如今雖早已家道中落，卻賭性不改，依然對家人擺出一副大男人姿態。阿敏（楊麗音飾）是他的第二任妻子，一向逆來順受，默默地種植香蕉維持生計，還得照顧行動不便的公公。女兒夢露（李夢苡樺飾）到了叛逆年齡，在家中絲毫感受不到家庭溫暖，於是想

從非法網鴿勒贖的孤兒小虎（胡智強飾）身上尋求精神與肉體的慰藉，小虎也因而住進了他們家，並成為阿欽的助手，甚至在精神上取代了他原來的兒子。

阿欽家一潭死水般的生活，因為一隻 7 年前比賽時失蹤的賽鴿神奇地飛了回來而激起漣漪。原來在 7 年前，阿欽與前妻生的兒子在上學途中不見了，依法律規定，失蹤滿 7 年者可聲請死亡宣告。阿敏希望早日確定此事以領取保險金，改善經濟困境；阿欽卻無法走出他的心理陰影，一再責罵阿敏洩憤，怪她當時沒有開車送兒子上學才令他走失，其實罪魁禍首是他自己！為了搞清楚兒子的生死之謎，阿欽特別跑了一趟臺北，並在警察局意外碰到多年不見的前妻，了解到兒子在失蹤前做過一些他完全不知道的憾事。至此，這個自我中心的大男人像洩了氣的皮球，明白了當年有錢時曾承諾過妻小要到日本伊豆旅遊看櫻花的美夢，始終只是一個從未兌現的泡沫！

本片內容豐富，但戲劇性薄弱，沒什麼高潮低潮。阿欽似乎僅對他養的鴿子有感情，但對身邊的親人只會打罵，是色厲內荏的典型家暴分子。從小混黑道的小虎碰到阿欽正是臭味相投，在打一架之後竟逐漸轉化成類似父子情的相互依賴感，在小虎幫忙阿欽在後山蓋鴿舍的過程中流露出本片罕見的溫馨時刻。至於小虎追求「碉堡公主」夢露的副線，有一點草莽青少年的不羈浪漫感。夢露離家跑到臺北的夜店當起放浪形骸的跳舞女郎，隨黑道兄弟到臺北玩樂的小虎與她重逢，演變出壓軸的夜店大仇殺，其中故事本來大有發揮餘地，但編導刻意排斥娛樂，僅用兩場「示意」的鏡頭點到為止呈現。這種美學選擇的決絕態度，可能會令金馬評審激賞，卻會讓一般觀眾徒呼奈何。

罪後真相

導演	陳奕甫
編劇	葉乃菁、黃彥樵
演員	張孝全、陳昊森、方郁婷、鍾瑤
製作	打字人創意有限公司、伯樂影業
年份	2022

The Post-Truth World

　　《罪後真相》（*The Post-Truth World*）是臺灣電影拍攝得比較少的犯罪懸疑片類型，原名《操作》，劇情透過一名囚犯劫持新聞節目主持人的事件，試圖為7年前發生的一宗離奇命案找尋真相，結果當事人發現，多個證人竟然也都是嫌疑人，他們說出的所謂真相都是有選擇性的，而媒體的報導也是各有立場渲染炒作，在這個「後真相時代」，「真相」似乎已經不重要，因你根本不知道誰說的是真話。

　　類似的電影主題，其實自70年前的經典日片《羅生門》（*Rashomon*）以降已拍過無數作品，本片編導為了讓舊瓶新酒吸引觀眾，大大地把人物和情節複雜化，又不斷藉後人之口推翻前人剛說的真相，迂迴曲折地製造燒腦效果。可惜這些太刻意的編排往往顯得一廂情願，邏輯性既薄弱，演員的表現也頗為虛假。

　　故事主人翁是一名過氣媒體人劉立民（張孝全飾），他為了替自己的網路新聞節目製造流量，深入獄中訪問一名摺紙鶴的黑道大哥，不料被對方設局，被迫協助7年前因謀殺女友而入獄的年輕球星張正義（陳昊森飾）逃獄，而且他的女兒真真（方郁婷飾）也成了被綁架的對象。劉立民既為自身安全，也想趁機為自己的頻道蹭一波流量，決定跟張正義合作，利用自己的記者身分重查該案。隨

著調查逐漸深入，發現疑點重重，包括張正義與被害女友的關係到底是好是壞？被害女友是財團富二代，她和哥哥怎麼會牽涉到校園販毒案？而她爸爸掌控的文化集團又跟劉立民和他妻子（鍾瑤飾）工作的媒體有什麼關係？更離奇的是劉立民在 2 年前患癌去世的亡妻留下的檔案中竟發現了一包毒品和一本涉有重嫌的記事本，難道她當年也是販毒集團的一員？

編劇十分賣力地布下諸多疑陣，然後透過劉立民和張正義找尋相關人物問出答案，不過每一段的找尋真相過程多屬虛晃一招，只片面地由一些旁邊的小配角說出他那個角度的「真相」，但欠缺由兩位男主角再作慎密推理逐步重組拼圖的過程，因此始終經營不出令觀眾投入案情的戲劇張力和緊張氣氛。其實從影片一開場的序幕「棒球場謀殺案」，以及其後的張正義劫持劉立民的逃獄過程，都拍得頗為兒戲。前者沒有將球場中的幾個重要小人物（包括保安員、清潔婦和她的孫子）作出必要的介紹，後面卻讓他們扮演重要的破案角色，相當地突兀；後者則是整個獄中採訪和逃走過程都粗糙得難以置信，反映導演在這部劇情片處女作的場面掌控能力實在不足。至於片中那兩名刑警，從選角到演出都堪稱失敗，甚至誤導了觀眾的認知，以為他們是故意隱瞞謀殺案真相的壞蛋，其實什麼都不是！

至於編導對當前媒體亂象的批判，也只是些老生常談，擔不起「後真相時代」中新聞真假難辨的深入探討重任。

請問，還有哪裡需要加強？

原著、編劇、導演	九把刀
演員	宋芸樺、春風、柯震東
製作	麻吉砥加
年份	2023

Miss Shampoo

　　《請問，還有哪裡需要加強？》（*Miss Shampoo*）改編自九把刀原著小說《精準的失控》中的一個章節〈這就是我要的感覺〉，但由他親自編導的電影《請問，還有哪裡需要加強？》卻並不精準，頗多失控之處需要加強，主要的問題可能出在男女主角的敘事角度不協調，很多時候還會互相矛盾，整部電影彷彿精神分裂。

　　「這就是我要的感覺」是男主角阿泰（春風飾）經常說的對白，故事題材也是典型的黑社會流氓因利益衝突而互相仇殺，在類型上應該屬於陽剛的黑幫動作片。但「請問，還有哪裡需要加強？」卻是女主角阿芬（宋芸樺飾）的口頭禪，她是個夢想可以變成正式髮型師的洗頭妹，無意中讓阿泰在她的掩護下躲過一劫。為了報答阿芬，所有幫派小弟「奉命」去小小的理髮廳光顧，讓阿芬不斷有腦袋可以練習剪刀功，更成為江湖上知名的「阿芬姊」。阿泰自己更被阿芬「煞到」。影片既然以《請問，還有哪裡需要加強？》為片名，應該是以阿芬為主人翁的愛情電影，編導也的確花了一半篇幅來描述這一對落差很大的男女如何走到一起的有趣過程，但斧鑿痕跡甚濃，經常可以看到九把刀自我抄襲以前作品的影子，笑點的穿插也拍得相當隨意。

另一方面，本片的劇情主架構還是脫不了黑幫片的框架，所以占據了另一半的篇幅。影片開始時重點描述阿泰的老大被神祕的泰語殺手殺死，大難不死的阿泰繼承「龍柱」之位，隨即跟其他3個幫派的老大討論龐大「都更案」的利益分配。同時，阿泰的好兄弟長腳（柯震東飾）似不爽阿泰繼承大位，幫派內部隨時有兄弟反目之危。正當觀眾以為上述的黑幫矛盾會是情節發展重點，編導卻可以完全扔下不管，一個勁地描述阿泰如何追求阿芬，先是用黑道方式擺平了阿芬的研究所男友，跟著到阿芬家過五關斬六將，取得這個怪咖家庭的歡心，達到跟阿芬上床的目的。這一段的情色笑點運用得頗為粗俗和生硬，九把刀已遠離了《那些年，我們一起追的女孩》那個年代的青春熱血而變得市儈了。

影片的後段，編導又突然把「職棒選手打假球」這個背景設定挪到前臺來變成男女主角情變的關鍵轉折點，又透過阿芬最崇拜的球員鄭旭翔之口，說出當年的阿泰義氣地為棒球隊同學頂罪而淪為黑道的前塵往事，使男主角增加一點英雄色彩。此時的敘事手法已經是典型的「為交代而交代」，管不到什麼戲劇該有的鋪墊了。幾乎忘記交代的「都更案」和「泰語殺手」真相，在影片結束前只好用雷聲大雨點小的方式草草帶過。九把刀對自己的馬虎似乎也有自知之明，特別在片末彩蛋用「這是賀歲片」的梗來自嘲，但觀眾會因此而買單嗎？

查無此心

導演	曾英庭
編劇	曾英庭、楊貽茜、林品君、許世輝
演員	張鈞甯、阮經天、陳為民、項婕如
製作	興揚電影
年份	2023

The Abandoned

　　「外籍移工」引進臺灣的歷史已有30多年，隨著其勞動面貌變化和人數的大量增加，這一群以印尼、越南、菲律賓和泰國為主的「新臺灣人」總數已逾70萬人，超過了臺灣的原住民人口，因此他們的故事也逐漸進入本地影視創作的主流視野。像近日走紅的影集《八尺門的辯護人》寫阿美族公設辯護人為殺了人的印尼漁工伸張正義，《查無此心》（*The Abandoned*）則寫女警偵破非法泰國移工的連環謀殺案。

　　女主角吳潔（張鈞甯飾）是生無可戀的刑警，一年來因為目睹愛人突然飲彈自盡而無法釋懷，甚至想要自我了斷。就在關鍵時刻，她偶然發現了水溝中有無名女屍，在長官（陳為民飾）的刻意要求下，她必須和菜鳥女警（項婕如飾）合作查案，逐漸發現連環命案似乎和一個非法外籍移工的仲介林佑生（阮經天飾）有關。與此同時，林佑生的泰國移工女友失去了聯繫，她的妹妹找上門來向他要人，他和拍檔的計程車司機都顯得閃閃縮縮，被視為逃跑移工命案的主要嫌疑人。

　　就電影類型而言，本片屬於典型的以推理懸疑為主軸的連環謀殺案偵破故事，兩名年齡和行事風格都對比懸殊的女警，被迫成為搭檔一起追查變態殺人案（死者的心臟被挖掉，食指被截斷），

這種正、反派人物的設定本來有不少可供發揮的戲劇空間，但是以電視文藝劇崛起的導演在這部電影處女作之中表現了濃濃的「文青情懷」，一再重複交代吳潔躲進愛人自殺的車子中睡覺，又不斷對著車頂留下的彈孔發呆，十分自傷自憐，顯示出編導對角色內在糾葛的感性探討興趣遠高於查案的理性思維，以及回應逃跑移工反映出的臺灣社會複雜現況，不太甘願追隨刑偵類型片該有的框架去發展。如此一來，全片的節奏推展顯得太過沉重緩慢，同時對真兇的身分和犯案動機也欠缺該有的伏筆，以致後半段忽然把重頭戲跳到反派身上，把一個都市小人物刻意塑造成一個無所不能的大惡魔，與其身分很不相稱，看來甚為突兀，他跟女主角在密室中作困獸鬥的高潮動作戲拖得太長，情理上也欠說服力。

久未在臺灣電影中露臉的阮經天，在片中飾演不修邊幅的移工仲介，滿臉落腮鬍搭配一頭鬈髮，又挑戰泰語對白，與泰國女星有不少對手戲，角色頗具突破，演出也賣力，可惜能發揮的作用不多。

蘭陵40——演員實驗教室

導演 王耿瑜
製作 道創作研究社
年份 2023

Lan Ling 40th:
Experimental
Actors Studio

　　創立於1980年的「蘭陵劇坊」（前身為耕莘實驗劇場），是臺灣創立的第一個實驗劇團，為臺灣小劇場運動的主要推動者。它在10年後解散，但團員繼續開枝散葉，孕育了 10 多個各式劇團的誕生，包括重要的：屏風表演班、優人神鼓、表演工作坊、紙風車劇團等。「蘭陵」在劇團解散後，團員每10年會重聚演一齣老戲，40週年時演出的《演員實驗教室》，就是在1983年首演的經典劇目，是一部結合劇場遊戲與演員生命經驗激盪而成的集體創作，只是同一批演員已經老了30多歲。演員之一的王耿瑜此時已是紀錄片導演，她在參與演出的同時拿起攝影機，深入記錄排演過程和「蘭陵人」的日常互動花絮，又訪談了多位相關人物，並在片中穿插了本劇當年在「南海藝術館」首演的片段，形成了在時間之河流淌中的微妙對照，有如一批熱愛戲劇表演的文青進入中老年時的「懺情錄」。

　　《蘭陵40——演員實驗教室》（*Lan Ling 40th：Experimental Actors Studio*）敘事流暢而感情充沛，對熟悉臺灣小劇場發展的觀眾而言，尤其有相當多喚起共同記憶和打動人心的時刻。本片跟一般客觀的紀錄片最大的不同，是紀錄者與被紀錄者都是同一個劇團的人，導演王耿瑜本人也登臺演出了其中一段戲，故鏡頭下的人物

訪談和排演側錄都十分生動，有朋友之間那種自然流露的感情。而《演員實驗教室》這齣劇，其內容就是根據演員本人年輕時的真實故事改編而成的群戲。重演版由團長金士傑擔任導演暨編劇統籌，他在排戲時會根據各演員的年齡與境遇變遷而調整新的演出內容，而某些演員也會對他的人生和戲劇觀的改變提出看法，從其中可以窺探到一點戲劇藝術的奧祕。本片除了讓觀眾看到《演員實驗教室》這齣劇如何成長，也同時看到「蘭陵劇坊」這一批演員作為個人有何成長，相當地有意思。

　　本來只是作為一個多年後相聚的同學會的《演員實驗教室》老戲新演，在臺灣的國家劇院首演後，應邀到大陸烏鎮戲劇節演出，引起廣大觀眾的共鳴，出現破天荒的滿分好評，遂獲得各省代表劇院的盛情邀請，於是在疫情出現前的 2 年間，原班人馬在烏鎮、上海、北京、西安、廈門、成都 6 個城市巡演，幾乎場場滿座。紀錄片對這一段可以拿來吹噓的「豐功偉績」只作點到為止的描述，態度平實而節制，相當可敬。

我的天堂城市

編劇、導演	俞聖儀
演員	宋芸樺、姜濤、李嘉文、姚淳耀、魏蔓
製作	禾力文創
年份	2023

My Heavenly City

　　異鄉遊子的電影過去已經拍攝很多，為什麼還要再拍一個新的？編導想必是找到了一個新的切入角度或是新的內容很想在片中表達吧？可惜《我的天堂城市》（*My Heavenly City*）看來並非如此，它像是擁有電影工作經驗的留學生，趁近年來亞裔題材電影在美蓬勃發展的契機，從美國和臺灣取得了經濟資源，便將自己的同名電影短片改編為劇情長片，藉以快速踏上長片導演的臺階。以編導成績而論，本片的人物和劇情都比較湊合，三段描述不同狀態的「紐約異鄉人」的短片，也整合不出一個共同的主題，讓觀眾從劇中人的故事領會紐約這個城市如何成為片名中的「天堂」？

　　嚴格說來，本片只是勉強以長片形式串連在一起的三段短片，內容彼此不相關。第一段描述在寫論文階段的臺灣留學生方智美（宋芸樺飾），在失去了中文家教的工作後當上了中英文即時傳譯（編按：即口譯），為很多不懂英文的華人傳達他們的意思，從而讓她認識到自己原來完全不懂的世界；第二段寫學電腦工程的臺灣留學生Jack（姜濤飾）鍾情街舞，偶遇前來紐約學時尚的新加坡交換生Lulu（李嘉文飾），兩人變情侶後卻被迫分手；第三段的主角是在美生活多年的中年臺灣夫妻家生（姚淳耀飾）與小慈（魏蔓飾），他們的9歲獨子突然在公園中狂毆母親成重傷，家庭陷入崩

潰邊緣。

上述3段故事的內容都頗為單薄，敘事手法也比較直白。第一段拍攝智美的口譯生涯，導演有如拍紀錄片般冷冷地平鋪直敘，只見智美不停流轉於不同的當事人之間，扮演著旁觀者角色，過程雖然也帶出了一些行業小趣味，並對一些華裔移民的生存困境有所著墨，畢竟只屬蜻蜓點水，到故事結束仍然看不出探討的焦點何在。

第二段只能算是毫無新意的俗套愛情故事。在香港大紅的年輕偶像姜濤，在本片是扮演臺灣留學生，用國語和英文演戲，聘請他在這部臺灣製作中擔任其中一段主角，應是看中他的舞蹈身手和區域名氣，角色本身其實是頗為空洞的。

相較之下，第三段的倫理故事戲劇矛盾最強，也有可發揮的空間，但編導抓錯了重點，把觀眾最想知道的問題——才9歲的兒子為什麼會變得如此暴力失控？問題的引爆點是什麼？——一句話輕輕帶過，卻花了很多篇幅去描述原來沉迷工作的父親主動休假努力去挽回夫妻關係，後面又突然叉開一筆去寫祖父對孫子的嚴厲管教態度，似乎想把禍首指向並非住在一起且很少見面的祖父，反映出編導對華人移民家庭潛藏的複雜問題思考不周便貿然出手，想在短短半小時內解決，談何容易？

花路阿朱媽

監製　陳哲藝
導演　何書銘
編劇　何書銘、王欣茹
演員　洪慧芳、鄭東煥、姜亨碩、包勛評
製作　長景路電影工作室
年份　2022

Ajoomma

　　《花路阿朱媽》（*Ajoomma*）是新加坡影壇首次與韓國合作攝製的小市民喜劇，巧妙利用兩國不同的風俗民情和語言差異製造出有趣的戲劇效果，內容通俗而不低俗，主題具普世性，在第五十九屆金馬獎脫穎而出，獲得最佳新導演、最佳原著劇本等4項提名。

　　編導為本片構思了一個具有戲劇性作用的核心場景：一名不懂韓語的新加坡女子深夜被遺棄在偏僻的韓國街頭，她怎麼辦？觀眾有關懷弱小的心理，很自然會擔心起她的安危，於是劇情便輕易地勾動起大家的情緒，隨著她的遭遇而悲喜。

　　故事主人翁是中年寡婦林美華（洪慧芳飾），平常跟一群同樣愛追看韓劇和跳廣場舞的新加坡大媽過著悠遊的家庭主婦生活。美華的獨子Sam（包勛評飾）本來答應陪母親到南韓參加5天4夜的韓劇景點遊，不料在出發前才突然告訴她要飛往美國面試新工作，其實他有說不出口的祕密。因旅行團不能退款，美華只好獨自踏上這趟旅程。令美華意料不到的是，只有她一個人參加的新加坡團竟被當地旅行社硬併入一群中國遊客之中，更增落寞之感。隨車的韓國導遊權宇（姜亨碩飾）雖懂中文，本人卻在躲債的壓力下顯得粗心大意，在半途休息後把遊覽車開走時沒有清點人數，竟沒留意到正在車外跟美國的兒子通電話的美華並沒有上車。這個突發性的變

化，一下子讓前面輕鬆家常的劇情轉入強烈的戲劇矛盾中，節奏也頓時緊湊起來。

斯時，遊覽車停靠的社區保安員吳正洙（鄭東煥飾）正要下班，他發現了陷入困境的美華，有意幫忙，但兩個人言語不通，一陣雞同鴨講之後，終憑英文單字和肢體語言溝通起來。旅行社原來預定的旅館臨時更換，好心的正洙只好開車把陌生的異國女子帶回家過夜。兩個上年紀的孤男寡女共處一室，不涉情色，卻在寒夜彰顯了人與人之間的善意。編導用獨居老人養的小寵物和他的眾多木刻品作為兩人溝通的橋梁，設計頗佳，且有伏筆效果。

與此同時，發現遺失團員的權宇深恐自己的失誤讓公司知道而丟了工作，焦急回到原地找尋美華。那個社區原來是權宇妻子的娘家，他假公濟私在工作中前往處理私事，卻遭追債的黑道循線把他逮到押上車。美華與權宇在半路上兩車巧遇，平凡的大媽竟突然變成神勇女俠，駕駛著正洙的車子向賊車衝撞，驚險地將權宇救回。這段戲劇高潮不免巧合，編導採用韓國動作喜劇慣見的誇張搞笑風格處理，劇場效果竟然甚佳。

歷劫歸來後，三人產生了不尋常的情誼。應美華的要求，權宇答應讓正洙加入旅行團剩下的行程，她開始不再孤單，後來還在韓劇景點幻想見到了返鄉尋找生母的韓國演員呂珍九（本人特別演出），圓了劇迷美夢。美華先後和正洙及權宇分別的戲，都拍得相當溫馨感人，這股暖意還一直延續到片末美華在家收到韓國寄來包裹的尾聲。

亞洲電影

月之圓缺

導演	廣木隆一
編劇	橋本裕志
演員	大泉洋、有村架純、目黑蓮、柴崎幸
製作	松竹
年份	2022

Phases of the Moon

　　「輪迴轉世」、「前世記憶」等說法，在影視創作中已不新鮮，如何能在老把戲中玩出新花樣吸引觀眾，實在是編、導、演的一個考驗。《月之圓缺》（*Phases of the Moon*）改編自佐藤正午榮獲直木賞的同名小說，結合了倫理劇和愛情劇的浪漫元素，加上穿越時空的撲朔迷離懸念，相當成功地敘述了一個三代輪迴的感人故事。

　　故事核心是一個叫「琉璃」的女子，她以幾個不同的面貌串聯全片。影片開始於 20 世紀 80 年代，當時「琉璃」是小山內堅（大泉洋飾）與愛妻梢（柴崎幸飾）的女兒，梢還表示在懷孕時有人託夢給她一定要為女兒取此名字。小女孩 7 歲時得了一場怪病，病癒後彷彿成了另一個人，她把身邊玩偶取名「小哲」，又獨自跑往繁華的高田馬場站附近的一家唱片行，在那裡看了講述外遇故事的《安娜・卡列尼娜》（*Anna Karenina*）的錄影帶，似乎是「前世記憶」讓她去做這些事。小山內堅對「琉璃」的超成熟表現難以接受，遂跟女兒協議在她成年以前不能再跑出去。

　　鏡頭一轉，是另外一個身分神祕的成熟女子（有村架純飾）與在唱片行打工的青年三角哲彥（目黑蓮飾）發生的纏綿愛情故事，兩個人明明彼此相愛，女子卻總是若即若離，哲彥苦苦追尋她的行

蹤，最後知道她叫「正木琉璃」。

在小山內琉璃高中畢業前夕，她和母親同遭車禍去世，小山內堅自然痛不欲生。此時從未謀面的三角哲彥突然登門拜訪，說是接到「琉璃」在出事前曾打電話給他。小山內堅直斥他胡扯，趕走了他，但事後回想，女兒把玩偶取名「小哲」，是否就是這位三角哲彥呢？

更離奇的是，小山內琉璃當年最好的女同學如今也身為人母，她帶著 7 歲的女兒回故鄉祭拜好友，巧遇多年不見的小山內堅。她道出在懷孕時也有人託夢給她一定要為女兒取名「琉璃」，小山內堅難以相信：是愛女琉璃輪迴轉世回來看他嗎？

不相信命運之說的人，自然覺得上述的故事難以接受，就像男主角小山內堅原先的態度那樣。本片編導的任務，就是透過劇情的時空連結以及冥冥中自有安排的玄妙氣氛，把不可能的故事在情感上變得可信。片中主角大泉洋的表現相當投入，他將原先擁有幸福家庭的暖男父親角色以及失去一切後的痛苦厭世發揮得淋漓盡致，其遭遇深深打動觀眾。扮演不同年代「琉璃」的幾位童星同樣出色，在「童言童語」與「轉世靈童」之間的轉變相當自然。導演用了「披頭四」主唱約翰‧藍儂的名曲〈Woman〉貫串全片，重現藍儂逝世那一天的時代氛圍，又數度讓小山內一家三口觀賞「月之圓缺」以詮釋人生的輪迴道理，在創作上已相當用心。比較遺憾的是幾段不同時空發生的情節，偶有混亂費解不夠流暢的缺失，多少影響了觀眾對故事的理解。

舌尖上的禪

編劇、導演	中江裕司
演員	澤田研二、松隆子
製作	《舌尖上的禪》製作委員會
年份	2022

The Zen Diary

　　《舌尖上的禪》（*The Zen Diary*）是「美食電影」之中別出心裁之作，改編自作家水上勉的料理散文《今天吃什麼呢？去地裡看看》，透過長年獨居於輕井澤山間的老作家阿勉（澤田研二飾）料理一年四季的大自然食材，和清心寡慾的生活方式，拍出了一種反樸歸真的「禪意」，十分適合有意放慢生活步調和抱持「斷捨離」價值觀的觀眾欣賞。

　　阿勉自從妻子在13年前過世後便與一隻老狗在山上獨居，她的骨灰也一直供在家裡沒有處理，這彷彿成了他在世上的唯一牽掛。寫作對他而言已有如副業，還不如採摘野菜親手做飯來得帶勁。由於阿勉小時候曾在廟裡當過和尚，學到素菜料理的精彩手藝，每當出版社的編輯真知子（松隆子飾）偶而從城裡開車上山催稿，阿勉便會費心為她備餐，然後享用著五星級的「粗茶淡飯」。

　　阿勉認為「與心愛之人一起吃的飯是最美味的」，真知子對他而言是心意相通的紅粉知己，雖仍未到男女朋友的感情階段，但每次能夠一起吃飯甚至一起做飯，空氣中就會迴盪著一股甜蜜。阿勉曾對真知子輕輕地拋出邀請，讓她住到山上來，好讓真知子能經常吃到好料理，但遭真知子以「上班不方便」為由婉拒。後來真知子真動了心想搬過來住，阿勉卻又以「習慣獨居」為由擋了回去。影

片的前半部便在這簡簡單單的男女主角互動中向前推展，但看來一點也不沉悶。

　　阿勉在山上還跟另一個人有互動，就是獨居的老岳母。阿勉偶而會走一段路去探訪這位約 80 多歲的老婦，話話家常，然後搬一大罈她釀造的味噌回家。岳母跟自己的兒子和媳婦感情不睦，阿勉這個女婿成為她唯一的精神依靠。當老婦被發現倒斃在小木屋後，她兒子竟要求在阿勉家中辦喪事，連骨灰也要放在阿勉家。這一個突發的死亡事件是本片後半部的情節重心，氣氛比較「熱鬧」。超出預期的 20 多位親友鄰居擠到阿勉家參加告別式，阿勉身為主持人兼大廚忙進忙出的張羅著，真知子充當他的料理助手，「夫唱婦隨」地合作弄出了一頓令參加者吃得津津有味的守靈伙食。兩人之間的感情契合也盡在不言中。

　　挑大梁的澤田研二扮演七十而從心所欲不踰矩的文學家，因為當過小和尚和長年山居而流露出一種不凡氣質，跟本片的禪意風格相當吻合。步入中年的松隆子扮演知性編輯，占戲雖不太多，但每一場均發揮出烘托的戲劇作用，為本片增加了「人間煙火」。導演用了很多鏡頭拍下一道道細緻菜色的料理過程，由專家幕後操刀，讓人看得食指大動。

魚之子

導演	沖田修一
編劇	沖田修一、前田司郎
演員	能年玲奈（Non）、夏帆、柳樂優彌、磯村勇斗
製作	Tokyo Theatres
年份	2022

The Fish Tale

　　「魚君」宮澤正之在日本是家喻戶曉的傳奇人物，僅有高中學歷，卻在著名節目《電視冠軍》的「魚類達人」比賽中拿下五連霸並登上殿堂，後成為廣受歡迎的媒體名人，並因水產知識豐富，獲頒東京海洋大學名譽博士與內閣總理大臣獎，還應聘擔任東京海洋大學客座準教授。《魚之子》（*The Fish Tale*）便是以「魚君」為模特兒改編而成的勵志喜劇，他本人也戴著招牌的「箱河豚帽」客串演出「魚叔叔」一角。

　　本片的主人翁改為小鎮女孩美寶（能年玲奈飾），從小喜歡流連水族館，母親送了她一本魚類圖鑑，更增加她對海洋動物的興趣，小學時就獲老師欣賞，在學校的布告欄發行「美寶新聞」圖文並茂地介紹各種魚類。念高中時的美寶對魚類的研究更痴迷，開口就說志願是要當「魚博士」，也果真在學校實驗室中人工孵化出鱟的幼卵而登上報紙。可惜美寶其他學科的成績乏善可陳，出社會後總是想找到跟魚有關的工作，如：水族館、金魚專賣店、壽司店等，都感到有志難伸。後來重遇高中好友，為他的壽司店繪畫色彩斑斕的水族壁畫而受到矚目，受邀當插畫家。數年後，美寶唯一的女性朋友桃子（夏帆飾），也在水族館送給自己女兒一本由美寶手繪的魚類圖鑑！

作為一部半自傳作品，本片的劇情處理難免不了有流水帳交代的感覺，但編導對主人翁的一生變化還是在平凡中突顯了不平凡，對美寶單純直率卻特立獨行的個性塑造得相當有戲劇吸引力，童星美寶足夠「卡哇伊」，宮澤正之客串外表怪怪的「魚叔叔」跟她演出了一段「忘年友誼」和「誘拐疑雲」，也多少反映出一般所謂的「正常人」對「痴人」普遍存有誤解和行為不友善。高中時期作中性打扮的美寶，在能年玲奈大喇喇的灑脫演出中顯得十分討喜，她完全我行我素，無視別人目光的脫俗行為，例如穿著高校制服跳到海中捉魚，然後當場用小流氓隨身攜帶用來耍帥的彈簧刀把魚「處理掉」，切成生魚片分給兩幫本來要打架的大男生品嚐美味，超帥氣的行為完全輾壓了那些自以為不可一世的高中小流氓！這一段拍得最為陽光喜趣，且具勵志色彩。

待美寶進入職場後，因學歷不佳而處處碰壁，工作總是做不長，則把這種「只對熱愛事物瞭若指掌、卻對現實社會難以適應」的人生無奈有淺嚐即止的著墨。此時編導安排小學同學桃子帶其女兒投靠單身的美寶，增加了本片在親情和友情方面的溫馨感覺，使劇情發展不致流於單調。青春偶像柳樂優彌和磯村勇斗，分別飾演美寶的童年好友阿吉和高中不良少年首領，占戲雖不太多，卻發揮了承先啟後的重要性。

還有愛的日子

編劇、導演	深田晃司	
演員	木村文乃、永山絢斗、砂田原子	
製作	Chipangu	
年份	2022	

Love Life

　　《還有愛的日子》（*Love Life*）是由日本與法國合拍的電影，創作靈感來自 2007 年日本女歌手矢野顯子包辦詞曲演唱的歌曲〈Love Life〉，歌詞前兩句「無論相隔多遠，我都能愛你。」一直在深田晃司的心中迴盪，於是有了這部探討「愛情」與「人生」的文藝小品。

　　故事主人翁是一對年輕夫婦二郎（永山絢斗飾）和妙子（木村文乃飾），妙子帶著與前夫生的兒子敬太跟二郎再婚，雖公公對這個媳婦很有意見，二郎卻很愛妻子，也對敬太視如己出。二郎夫婦為了慶祝敬太贏得黑白棋比賽冠軍，同時替父親做生日，邀請了好友們來家中聚會，又費心安排「排字卡」的節目討壽星開心。不料翁媳兩人剛解開心結歡樂慶祝，敬太卻在眾人不知覺下失足淹死在浴缸中。

　　這個晴天霹靂的意外令二郎全家陷入愁雲慘霧，妙子更是自責，因為浴缸儲滿水留著洗澡是她的主意。自此，她對「事發現場」不敢接近，住在附近的公婆貼心地讓兩夫婦過去洗澡，希望幫助妙子從陰影中走出來。二郎決定早點為敬太辦告別式，好結束這個悲劇，重回正常的人生。然而，一名不速之客前來靈堂，怒不可遏打了妙子一巴掌，原來他是失蹤了好幾年的敬太生父朴信志（砂

田原子飾）！

　本片的劇情從這裡進入了一個微妙的三角關係。朴是聾啞的韓國人（導演特別聘用真的聾啞人飾演），他在數年前拋妻棄子神祕失蹤，妙子本來十分痛恨他。但後來知道朴一直是以公園為家的流浪漢，身為社工的妙子卻又同情起他，不忍心扔下這個無親無故的異鄉人不管。而二郎任職同一區的社福主任，也不便阻攔妙子當朴的手語翻譯。豈料妙子與朴竟越走越近，後來朴接到家書要返回韓國時，妙子竟然堅持跟著去沿路照顧他……

　影片的前半部，是以「親子驟逝」為情節核心的倫理悲劇，編導透過很多細膩的夫妻情、母子情刻畫（例如家人下黑白棋的相關片段），鋪墊出這個小家庭在歷經種種考驗後將會迎來幸福和歡樂，但一個小意外便能轟然將一切打碎。如何才能療癒這種心理傷痛，會讓不少家庭觀眾感到心有戚戚然。

　影片後半部的發展，劇情頗為出人意表。妙子對照顧前夫的倔強表現，不惜引起丈夫的誤會仍要堅持，這不能以「一個好人的同情心」作解釋，當然亦非「舊情復熾」，但到底原因為何？因編導對「這兩個差別甚大的異國男女當年怎麼會結緣生子？朴信志又因什麼原因離家出走寧願去做遊民？」始終沒有作出較明確的交代，放任觀眾自行猜想，未免有點避重就輕。不過這段「韓國之旅」卻神奇地讓妙子開了竅，重返日本後得以心平氣和地跟二郎「重新開始」。導演最後採用了一個俯瞰長鏡頭拍攝夫妻兩人默默散步，從家裡一直走向社區，彷彿雨過天青回到日常生活。真正的療癒主題從看似平淡無奇的畫面中隨主題曲慢慢滲出，為「愛情」與「人生」的探討作出餘韻無窮的結局。

編劇、導演 　內田英治
演員　　　　阿部寬、清野菜名、磯村勇斗、高杉真宙
製作　　　　GAGA
年份　　　　2022

調職令是警察樂隊！

Offbeat Cops

　　做了 20 年猛男刑警的成瀨司（阿部寬飾），因為無視警部內規和頂撞上司，竟被同事寫信投訴，上級趁機調派他到「警察樂隊」擔任一個閒職，只因他在少年時曾在家鄉打過鼓。成瀨最初實在無法接受這個惡意的懲罰，心中充滿怨氣，但在逐漸了解這個樂隊的歷史和生態，知道隊員們其實都是兼任，在參加樂隊練習之餘還要回去執行本職，各有各的辛苦，但他們並無怨言，這才逐漸改變心態，接受了「從此不是刑警」的事實，老老實實地苦練打鼓。就在成瀨司成為別人口中「鼓打得帥呆了」的鼓手時，他昔日偵辦的「電話詐騙老人強盜案」犯罪集團又恢復犯案，遂忍不住趁樂隊演出時幫忙捉拿匪首，同時也陰錯陽差解決了「警察樂隊」原要被裁撤的危機。

　　《調職令是警察樂隊！》（*Offbeat Cops*）的故事看似相當套路，但因為成功地做到類型突破而有了另一種活力。編導把樂隊訓練過程中的音樂和喜劇元素加進原來剛硬沉重的警匪片之中，使劇情發展從單一的辦案變得更多元，除了男主角的個人心路歷程和家庭生活變化有更多細節可以深入描寫之外，也擴及了他周邊隊員的眾生相素描，成為人情味濃厚的職場劇。

　　原來被視為「遭發配邊疆」的一批閒人，不但在警察本職（如

交通警）盡忠職守，作為樂隊成員也非常重視手上的樂器，希望每次演出都能發揮敦親睦鄰的公關效果。單親媽媽的喇叭手（清野菜名飾）用溫柔的激勵建立起成瀨對自己的信心，並面對中年轉業被迫改變跑道的現實，他倆的一段即興合奏有相當動人的效果。另一場成瀨在辦公室為演奏會的門票蓋章，本來只是單調無聊的機械式動作，卻隨著重複的節拍在幾個樂隊成員之間響起而形成一種奇妙的合奏，既有幽默感又具巧思。隨著成瀨的成功轉型，他的暴戾氣息漸退，和失智老母親及叛逆小女兒之間的人倫關係也改善了，喇叭手假扮成瀨的妻子為失智母親做飯的一場戲發揮了關鍵作用。阿部寬作為支撐全片的主幹，演出是成功的，其他綠葉也發揮出烘托之功。

　　編導選擇了「電話詐騙老人，上門謀財害命」作為本片唯一的刑案，明顯地反映了電話詐騙案的普遍，以及日本進入老人社會後有大量的獨居老人對罪犯毫無戒心而成為歹徒口中的肥肉的無奈現實。如何解決這類治安問題，值得日本政府多花些腦筋。本片的最大缺點，是最後抓捕詐騙集團匪首的設計有點兒戲，欠缺說服力，拍攝上也有點粗糙，作為警匪片來說是教人失望的。

監製　藤井道人
導演　山口健人
編劇　山口健人、山科亜於良
演員　黑羽麻璃央、穗志萌香、松井玲奈、安井順平
年份　2023

Dependence

　　在兩性關係的定位上，通常雄性扮演「大男人」的保護者角色，而雌性則扮演「小女子」的被保護者。當兩人產生感情之後，弱勢的女孩很容易便對男孩產生依賴之心，並且視之為理所當然。不過，女方寄望於男方的最終還是「真正的愛情」，並非只有「可憐之心」，那對於具有自主意識和自尊的女孩來說是不可接受的，畢竟她也渴望自己是一個男女平等的人。《離不開你的依賴》（*Dependence*）就以這種兩性關係的此升彼降為題材，探討時下日本小戀人之間微妙的愛情角力關係，相當地細膩動人。

　　故事主人翁是任職於出版社的小編輯園田修一（黑羽麻璃央飾），在繁忙的工作中仍未放棄當小說家的夢想。某日，他在用餐時看到膽小柔弱的打工女孩清川莉奈（穗志萌香飾）被炒魷魚，出於英雄救美的心態收留了她。鏡頭一轉，兩人就共賦同居。莉奈整天像個無事人一樣賴在修一家裡虛度光陰，修一出於愛意也一直包容著她。

　　修一與高中學姊相澤今日子（松井玲奈飾）重逢，她此時正擔任名作家的助理。在今日子的鼓勵下，修一決定報名學姊任職的出版社舉辦的小說新人獎，而且對她逐漸產生一些綺想。然而就在這關鍵時刻，上司突然分配修一去當知名評論家西川洋一（安井順平

飾）的責任編輯。這位名家的工作方式十分依賴編輯配合，事無鉅細都要聽編輯意見，這令修一根本沒有時間寫自己的小說。莉奈偶然幫修一送資料到出版社，被名家誤以為她也是編輯，而且出人意表地非常認同莉奈的意見，對她越來越賞識和依賴。修一對於這個權力關係的演變有點心裡不是滋味，但也正好利用工作責任減輕的時候全力衝刺寫自己的小說。

事情的發展如脫韁野馬，莉奈被挖角成了洋一的助理，脫離了對修一的生活依賴。而修一則因為對評論家書稿的處理方式不肯妥協而吃了大虧，拚死趕寫完成的小說又因過了新人獎報名時間而被學姊當面拒絕，英雄變成了狗熊。

「男尊女卑」的地位逆轉，隨著劇情的演變而慢慢形成，相當自然可信。女主角清川莉奈當初無論做什麼都不順，父母都不理她，也完全沒有朋友，似乎只是依賴園田修一的收留才賴活下來。當兩人開始感情焦慮而爭吵不斷時，莉奈詢問修一到底愛她那一點？修一直率說：「看你可憐！」這種「施捨的愛」，又豈是莉奈所願？所以莉奈主動離開了修一，憑自己的實力獨立起來。一年後，莉奈成了出書的作家，而修一則被迫轉行成了公園設備維修員。誰是強者？誰是弱者？人生真的難以預期。

本片的製作預算不高，技術層面不太講究，但選角恰當，男女主角都演得投入。對於日本出版社的威權式的職場生態和小編輯的難為，也令人看得心有戚戚焉。

斷捨離天堂

編劇、導演	萱野孝幸
演員	篠田諒、武藤十夢、中村由美子、泉宮茂
製作	The Klock Worx
年份	2022

Hoarder on the Border

日本是一個很奇怪的國家，一方面市容很整潔，另一方面在家中積存垃圾（或是廢棄物）的人卻特別多，所以才有「斷捨離」這個說法的提出，如今它已成為廣為人知的一種新生活態度。

《斷捨離天堂》（*Hoarder on the Border*）劇情以一家名為「斷捨離天堂」的垃圾屋清潔公司為中心，描寫了 5 段發生在其中的小故事，反映了幾個屋主所以變成「垃圾收集者」的不同原因，也用輕鬆幽默的手法讓觀眾看到了這個行業的有趣生態。

男主角白高律稀（篠田諒飾）原來是前途看好的年輕鋼琴家，因不明原因手開始顫抖，被迫中斷了他的職業演奏生涯，專門教小孩子彈琴又覺得心有不甘。偶然看到「斷捨離天堂」的傳單，便去應徵垃圾屋的清潔工作，不料手無縛雞之力的他竟被無厘頭的老闆看上了。

白高慢慢掌握了工作竅門後，電影將焦點轉移到一些客戶身上。首先是單身母親明日香（中村由美子飾），試圖抗拒兒子的老師麻里子（武藤智飾）前來家訪，不想讓她邋遢的公寓被人看到。再來是準備離開日本回老家的菲律賓護理員，不得不將他充滿垃圾的住處清空出來，由此卻陷入令人痛苦的悲傷。

最荒謬的一個客戶是脾氣暴躁的獨居老頭茂雄（泉宮茂飾），

他整個房子像一個垃圾場，鄰居抗議，他就向人咆哮，還上了電視。茂雄的兒子正好是公司老闆的朋友，他哀求協助，竟因清垃圾而找到了發財之道。

最後一段回到痲里子身上，打扮光鮮、謹守規矩的小學老師被揭露出她也有自己的囤積問題，為此還跟向她求婚的男友發生嚴重衝突。此時她的「斷捨離」不但是物質上的還是精神上的問題，白高律稀在清理她家時發現了失蹤的貓和訂婚鑽戒，在平靜的氣氛下帶來令人震撼的戲劇效果。編導在這一段劇本聰明地串聯起幾個主要角色的關係，使前面看似各不相屬的個別事件變成一個完整故事，也表達出一些意想不到的聯繫。

本片的情節雖然簡單，但角色的戲劇處境獨特有趣，敘事節奏爽朗明快，還不時插進一些小小的幽默，例如那個讓每一位客戶都說「很難抽」的小小抽獎盒子，每次出現時都會帶來觀眾的笑聲，相當療癒。

<table>
<tr><td rowspan="6">夏洛克的孩子們</td><td>導演</td><td>本木克英</td></tr>
<tr><td>編劇</td><td>椿道夫、池井戶潤</td></tr>
<tr><td>演員</td><td>阿部貞夫、上戶彩、佐藤隆太、</td></tr>
<tr><td></td><td>佐佐木藏之介、柳葉敏郎</td></tr>
<tr><td>製作</td><td>松竹</td></tr>
<tr><td>年份</td><td>2023</td></tr>
</table>

Shylock's Children

《夏洛克的孩子們》（*Shylock's Children*）片名所指的「夏洛克」，很容易會被人指為神探福爾摩斯，其實它是指莎翁名劇《威尼斯商人》（*The Merchant of Venice*）裡面那個借錢不還而要割一磅肉的商人。這一部以銀行職員眾生相和貸款醜聞組合而成的警世之作，雖有推理成分，但算不上是推理電影，連一個真正的偵探都沒有出現。編導反而對人們面對金錢誘惑時的內心掙扎，以及銀行在業績壓力下的便宜行事作風有深入的刻畫。

影片的序幕，描寫黑田（佐佐木藏之介飾）與妻子一同欣賞《威》劇，然後語重心長地說出「不是還了錢就沒事的」這句之後不斷重複出現的重要臺詞。鏡頭一轉，只見東京第一銀行某分行上上下下的職員正忙碌著，從分行經理九條（柳葉敏郎飾）以下，都在為缺乏貸款業務而苦惱，基層的業務員更是在開會時被罵得狗血淋頭。所以王牌業務員瀧野（佐藤隆太飾）引進一筆 10 億元的巨額貸款時，全行如遇救星，只經過馬虎的審核就把這一筆買賣通過了。3 個月後，他們才發現這是一個精心布置的騙局。

與此同時，100 萬現金在分行內憑空消失，忠心的女職員愛理（上戶彩飾）受到懷疑，但她的上司西木（阿部貞夫飾）絕不相信。經理九條等高層本想將此事私了，沒想到最後還是鬧到總行派

出調查員前來偵辦，原來此人就是序幕出現過的黑田。劇情從這裡開始進入糾纏不清的高潮，關鍵人物難以言表的祕密逐漸揭露，觀眾逐漸理解「不是還了錢就沒事的」這句話意何所指。九條與黑田的鬥法最耐人尋味。西木在影片後半部從群戲中逐漸突出變成主角，並同時扮演了「破案的偵探」和「復仇的天使」雙重角色。最後伸張正義坑殺壞蛋的手段頗有點「黑吃黑」和「扮豬吃老虎」的味道，曾寫過《半澤直樹》（*Hanzawa Naoki*）的王牌作家池井戶潤發揮了他對金融業經營和經濟犯罪的充分理解力，整個布局戲劇化得來仍具說服力，且足以讓觀眾看得大快人心。

影片的尾聲是交代眾相關人物最後面對自己的選擇。先前為了錢而曾經出賣靈魂的瀧野，因兒子天真地崇拜他是英雄而良心不安，在妻兒面前潸然淚下，然後主動去坐牢，以贖回自己的靈魂。這段戲雖只輕描淡寫，但相當令人感動。

看不見聽不見
也愛你

導演	李宰漢
編劇	李宰漢、鄭好娟
演員	山下智久、新木優子、山本舞香、高杉真宙
製作	Prime Video
年份	2023

See Hear Love

　　《看不見聽不見也愛你》（*See Hear Love*）是韓日影人深度合作，目標鮮明地聯手進軍國際市場的浪漫愛情片。原作是韓國人氣漫畫，導演李宰漢執導過賺人熱淚的韓片《腦海中的橡皮擦》（*A Moment To Remember*），但影片的故事改到日本發生，演員也就順其自然全用日本明星，如此一來兼顧了兩國的創作優勢，有效地拓大了本片的商業量能。在東南亞市場還難得地安排了男女主角做一連串的巡迴宣傳，行銷的手筆相當大。

　　至於情節本身，具有漫畫角色的極端設定和誇張的戲劇轉折。男主角是新進的職業漫畫家泉本真治（山下智久飾），他在週刊上面連載的作品《*Only For You*》因為鮮明的勵志色彩而贏得不少粉絲，代表性對白：「痛苦的時候，就笑吧。」更激勵了很多處於人生低谷的漫畫迷。當他得知作品即將出版單行本，並被改編成電影的好消息，與協助完稿的助手中村沙織（山本舞香飾）都感到欣喜萬分。沒想到成功的快樂稍縱即逝，真治突然發生眼疾，視力全失，連載漫畫被迫停止，也無法再照顧年邁的祖母。真治完全無法接受這個新的轉變，打算從自家陽臺一躍而下了結生命。關鍵時刻，忠實粉絲聾啞女孩相田響（新木優子飾）及時拯救了他。於是，這兩個難以正常溝通的男女展開了不可思議的同居生活。

透過語音科技的協助，相田響終於發出了聲音，真治在她的鼓舞下重新恢復鬥志，繼續未完成的連載。此時出版社老闆為了商業考慮要求他增加俗套情節，真治為了經濟壓力勉強答應，但內心十分痛苦。本來甘於平淡生活的相田響，為了賺一筆巨款讓真治去動眼睛手術，勇敢地參加模特兒大賽，不料被居心巨測的神祕富豪纏上了。男女雙方都是為了深愛的對方而寧可犧牲自己，編導以歐・亨利（O. Henry）著名的短篇小說《麥琪的禮物》（*The Gift of the Magi*）譬喻真治與相田響的處境。

　　本片的前半部發展流暢，男女主角都將殘疾人士在生活上和溝通上的辛苦演得十分細膩。真治一下子從天堂掉到地獄的身心轉變非常具有震撼力。陽光般的美少女相田響在扶持真治走回正軌的過程中，充分發揮出女性溫柔而堅韌的力量，也將這段看似不可能發生的愛情演得令人入信。

　　影片後半段因為內容的複雜化而喪失了純粹性，有些情節顯得節外生枝。迷戀相田響的富豪（高杉真宙飾）人設非常誇張，跟他的女助手每次一出場彷彿就是為了搞笑，跟本片的浪漫悲劇氣氛完全搭不上。壓軸高潮安排相田響彈鋼琴的畫面出現在每棟大樓的大螢幕上，希望琴音能吸引到再次想尋死的真治，相當賺人熱淚。最後相田響在公園裡發現真治時，他看起來已經往生，但畫面一轉卻是happy ending？似乎呼應了在漫畫世界真的無所不能。

超完美狗保姆

編劇、導演	金周煥
演員	柳演錫、車太鉉、鄭仁仙
製作	Yworks Entertainment
年份	2022

My Heart Puppy

　　喜歡養貓養狗的人，往往會將那些寵物當作自己的家人，甚至比真正的親人還親，因此非不得已都不想跟牠分離。《超完美狗保姆》（*My Heart Puppy*）的主人翁敏秀（柳演錫飾）正是這樣一個人物，他是一個普通的上班族，在相依為命的母親病逝之後，寵物黃金獵犬「魯尼」成為他整個生活和心靈的寄託。敏秀夢想擁有一個幸福家庭，在向女友成京（鄭仁仙飾）求婚成功後，他才得知女友對狗的唾液過敏，若要結婚，非得放棄愛犬不可。敏秀跟表哥真國（車太鉉飾）感情甚好，真國此時正因開咖啡店面臨財務危機，他希望幫表弟一起尋找到照顧黃金獵犬的新主人後，能夠在自己的手沖咖啡事業上東山再起，於是兩男先在首爾接觸可能的收養對象，但都不成功。直至真國在網路上發現了濟州島的一個網友很適合成為「魯尼」的新主人，於是說服內向的敏秀，帶著愛犬一起開車去尋找理想的新家庭。

　　本片的劇情在前半段十分簡單直接，有如普通的電視劇，平鋪直敘地交代出故事發生的背景，暖男形象的敏秀與可愛獵犬之間的親切互動是唯一吸引寵物愛好者的亮點，口若懸河的真國基本上扮演搞笑角色，闊別大銀幕6年的車太鉉算是發揮了一點喜劇明星的吸引力。

劇情的變化是在兩男一狗一車踏上從首爾到濟州島的「尋家之旅」開始，此行的目的原是要把「魯尼」交給別人飼養，不料因為各種突發原因，「魯尼」非但交不出去，還陸續要接收了好幾組其他的狗，使兩個大男生成了「超完美狗保姆」。透過這個不斷逆轉的過程，編導討論了人們飼養寵物這種行為的心理，也對一些人棄養寵物和虐待寵物的惡行提出了批判。對棄犬中心負責人想盡量照顧流浪狗卻有心無力，最終不得不送牠們去安樂死的宿命亦充滿無奈。最足以令人省思的一段遭遇是千金小姐阿敏的「神祕狗園」，她願意收容人們不要的狗，也會給這些狗很好的生活環境，原是「夢幻狗主」，但她對園中飼養的狗全無感情，甚至懶得知道狗兒的名字。施行這種徒具「物質」卻無「心」的善行者能否稱為真正的「善人」？編導故意把這個角色塑造成生命殘缺的人，敏秀最後也決定不將自己的愛犬交給她，都說明了對此問題的態度。

　　求人不如求己，當客觀環境不足以解決主觀需要時，你只有改變自己。敏秀把本想賣掉的舊宅重新整理，清出前院單獨飼養「魯尼」，便可避免跟牠肢體接觸而被迫吃過敏藥，還因此不用再沉溺在悼念亡母的陰影中，得以迎向兩全其美的新生。這個結局使本片突破了「寵物電影」的單純格局，也適合一般觀眾。

王者製造

導演	邊聖鉉
編劇	邊聖鉉、金民洙
演員	薛景求、李善均、趙祐鎮
製作	Seed Films
年份	2022

Kingmaker

　　《王者製造》（*Kingmaker*）以韓國反對派議員金大中和他的神祕幕僚嚴昌祿於上個世紀 60 至 70 年代所經歷的競選歷史為原型，虛擬出一名堅持民主理想卻不得志的政治家金潩範（薛景求飾），和一個隱身幕後運籌帷幄的造王者「影子」徐昌大（李善鈞飾），透過他們在好幾次重要選舉中脫穎而出的過程，以及兩人表現出來迥異的價值觀和行動方式，頗具體地反映了韓國政壇從威權轉變成民主化的不容易，反對派政客和政黨在追求到他們口中所宣揚的「民主、正義」之前，需要先做出多少「不正義」的行為才能反擊執政黨的打壓，以及擺平黨內同志的互相傾軋？又提出了「不能贏的政治理想有什麼用」的質疑來供觀眾思考。整體而言，這部政治片雖不及去年的傑作《南山的部長們》（*The Man Standing Next*）那麼緊湊、震撼、好看，但仍具相當的代表性，在今年的韓國「百想藝術大賞」中，榮獲最佳導演、最佳男主角（薛景求）、最佳男配角（趙祐鎮）3 項大獎。

　　在戲劇結構上，本片採取「一個檯面上、一個檯面下」的雙主角設計，讓擅長政治謀略、決心要改變社會不公的藥劑師徐昌大，主動向徒有理想卻不懂選舉的金潩範毛遂自薦，不為名利幫他效勞，只因其父親說話有北朝鮮口音而被冤枉成叛國後更慘遭殺害。

這一對「外表有形象、內裡有手段」的最佳拍檔，在往後的幾次選舉中，先憑「靈活應變無底線」的競選方式過關斬將，讓無錢無勢的政治邊緣人擊敗執政黨的送禮賄選攻勢而當選。其後，朴總統不惜修憲爭取連任，反對黨認為有機可乘，也要推舉自己的總統候選人扳倒獨裁者。徐昌大在此重要戰役中大玩合縱連橫的心理戰，幫原先最弱勢的金濘範逐一擊退黨內幾個強勁對手取得出線權。金濘範打算對徐昌大投桃報李，推舉他從幕後走到幕前出馬選議員，徐也認為自己準備好了，不料他樹大招風，被總統府的人馬點名對付，動搖了金的信心，對徐態度不變。在金濘範選前訪美爭取支持的期間，金家竟遭人炸彈攻擊，是誰做出這麼激進的行為？當時不在辦公室的徐昌大竟被同志懷疑是暗中扔炸彈的人，金也信以為真，對徐澈底失望，將他開除，等於逼他走到了對方的陣營。徐昌大真的是兇手嗎？編導始終沒有言明，但我們可以看到他用毫無底線的負面選舉手段向金濘範報復……

　　本片的故事情節比較簡單直接，幸而每一段重要的選舉過程都有豐富細節，讓觀眾很容易明白金濘範的陣營如何反敗為勝。例如金首次跟執政黨議員對決，對方不但請出總統親自到地方助選，又買膠鞋和襯衫送給選民，聲勢持續看漲，欠缺經費的金一直捱打，沒料到徐昌大想出怪招，派出工作人員假扮對方人馬逐一上門收回已送出的禮物，激起選民的反感，然後將那些免費取得的禮物重新包裝，借花獻佛。當金濘範作公開演講時，執政黨的候選人攻擊他「自命清高的窮政客竟然也送禮物」時，金竟能用一套巧妙說詞化危機為轉機。又如最後的總統大選，徐昌大竟不惜用「撕裂族群」的惡劣武器栽贓金濘範是一個「地域主義者」，摧毀他追求公義的道德形象。為求勝選，真的是不擇手段！

　　全片集中描寫半個世紀前的韓國選舉祕辛，影射性的角色眾

幸運狗狗來造訪

Charlie 777

導演	基蘭拉吉・K（Kiranraj K）
編劇	基蘭拉吉・K、維傑・庫瑪律（K. N. Vijay Kumar）、薩西什・穆圖庫拉姆（Satheesh Muthukulam）
演員	拉希特・謝提（Rakshit Shetty）、桑姬塔・辛格里（Sangeetha Sringeri）
製作	Paramvah Studios
年份	2022

　　關於人和他的愛犬之間悲歡離合的感人故事，世界各地的電影都拍過不少，但印度電影難得看到。這一部由基蘭拉吉・K首次導演的劇情長片，發生在印度西南部的卡納塔卡邦，對白採用卡納達語，也沒有寶萊塢電影慣見的熱鬧歌舞，風格上感覺比較清新自然。

　　《幸運狗狗來造訪》（*Charlie 777*）的男主角達馬（拉希特・謝提飾）從小就喜歡宅在家裡，在家人車禍去世後，多年來他一個人過著自我封閉的日子。達馬在鐵工廠上班，從不遲到、休假，主管說他是最佳員工，但是他對同事的冰冷態度卻令人討厭，社區裡的鄰居對其火爆個性都懼怕三分，不敢接近，孩子們更叫他「希特勒叔叔」。這樣一個獨來獨往的怪咖，卻被一條流浪的拉布拉多犬盯上了。

　　最初，這條狗只是出沒在達馬家附近，吃達馬扔在垃圾桶的吃剩米漿糕維生，人與狗之間並無感情。直到流浪狗被鄰居的摩托車撞傷了，達馬的善心被喚醒，主動送牠到動物醫院救治，一人一狗之間的命運才開始交纏不清。

　　獸醫答應為狗狗找尋領養人，但在成功領養之前，達馬必須先把狗帶回家照顧，如此一來，封閉多年的達馬被淘氣的狗狗慢慢

把心靈撬開了。在決定接納了這名新家人後，達馬以自己的偶像查理‧卓別林給牠取了一個新的名字「查理」，並幫牠辦理寵物身分證，編號「777」。

　　在影片的前半部，主要表現達馬和查理之間逐漸產生感情的過程，充滿了溫暖的小趣味。編導透過周邊的多名配角來反映封閉多年的男主角慢慢開放的改變，包括動物保護組織的女幹部德維卡（桑姬塔‧辛格里飾）、口若懸河笑口常開的獸醫、天真可愛的鄰居小女孩、老是給達馬多一片米漿糕怕他吃不飽的小吃攤老奶奶，以及在鐵工廠裡跟著達馬一天到晚被罵的實習生等，使平鋪直敘的劇情不會顯得沉悶。

　　故事的轉折點是達馬發現查理得了癌症，原因是不良的狗舍業者為了經濟利益而近親繁殖，導致狗的先天基因缺陷而併發了許多病痛。當初以為查理只是喜歡冰淇淋的達馬，此時也發現牠真正喜歡的是雪。於是達馬做了一個重要的決定：他打造了一臺特別的摩托車，要把查理載送到印度北部的高山去看雪。影片的後半部遂進入了公路電影模式，場景頓時開闊起來，帶觀眾欣賞了印度從南到北的大自然風光。為了打破此行的單調，編導安排了多起戲劇性的事件，包括德維卡用查理身上的衛星定位系統追蹤達馬，又懷疑他是非法狗舍的共犯；達馬缺錢落難時，在路上遇到一位帥氣的愛狗男幫他度過難關，查理也意外找到了「情郎」；達馬與查理在不知情下參加了一場大型的狗狗比賽，先是受到羞辱，後來卻變成名人；以及最後眼看雪山在望，卻因為土石流阻斷而不能上山等。事件的交代雖然比較平鋪直敘，但也尚稱流暢，主要是人狗之間難捨難離的深情依然一直緊扣住觀眾。只是到了壓軸的「雪山尋狗」一段，在處理上明顯拖沓和過度煽情，如能精剪效果會更好。

拉辛正傳

導演	阿德瓦‧香登（Advait Chandan）
編劇	阿圖爾‧庫爾卡尼（Atul Kulkarni）
演員	阿米爾‧罕（Aamir Khan）、 卡琳娜‧卡浦爾（Kareena Kapoor Khan）、 蒙娜‧辛格（Mona Singh）
製作	阿米爾‧罕製作公司（Aamir Khan Productions Pty. Ltd.）
年份	2022

Laal Singh
Chaddha

　　《拉辛正傳》（*Laal Singh Chaddha*，港譯《打死不離喇星夢》）是美國電影《阿甘正傳》（*Forrest Gump*）的印度翻拍版，故事結構和主要的人物設定都跟原作無大差別，但為了適應兩國之間不同的歷史文化和生活習慣，編劇也在幾個重要情節做了一些本土化的更動，主題重心也從好萊塢電影所強調的「追求個人生命價值」的普世性，轉變為寶萊塢版的「反對宗教暴力及民族對抗」和「聲援受虐婦女」的區域性訴求，也許這正是素來被視為「社會良心」的大明星阿米爾‧罕為什麼要在 20 多年後重拍這個老故事的原因。不過，本片既以印度國內觀眾為主要訴求，故事格局就比較狹窄，製作也不及好萊塢版那麼大手筆。

　　本片也是從一根羽毛自天空飄浮最後落在主人翁腳下展開全片序幕，不過把拉辛（阿米爾‧罕飾）坐著講故事的位置從公車站的長椅改成正要開動的火車，之後就讓滿臉大鬍子的男主角一直向同車廂的乘客滔滔不絕地講述他的傳奇生平故事。原作的點題道具「巧克力」，也改成只有印度人知道的點心「炸酥球」，這些都是更符合印度民情的小改動，無傷大雅。

　　弱智的拉辛童年行動不便，一直受人排斥和欺負，但母親（蒙娜‧辛格飾）鼓勵兒子不要看輕自己，為了讓他能跟其他小孩上同

樣的學校，她不惜「色誘」校長。女同學魯芭（卡琳娜・卡浦爾飾）是唯一對拉辛表現友善的人，日後也成了他終生不渝的愛人。在看見其他小朋友扔石頭欺負拉辛時，魯芭對他大喊：「快跑，拉辛，快跑！」，拉辛果然越跑越快，「魔術腿」的支架神奇地脫落，拉辛從此靠飛毛腿跑出了人生的「奇蹟」。在《阿甘正傳》中有用「神來之筆」描述小阿甘如何啟發貓王艾維斯的「抖腿舞步」，類似的片段在本片則特別請來大明星沙魯克・罕（Shahrukh Khan）客串演出，頗收意外驚喜。

在前述與原作無大差異的劇情序幕後，印度版漸漸加入了本身的獨有內容，例如不時插入童年拉辛跟著母親躲避暴動和內戰的場面，母親戲謔地說這是「虐疾」來了，故不能出門，以致拉辛成為大學田徑隊選手之後，因為母親看電視後來電說「虐疾來了」，他在全國決賽當天也堅持躲在宿舍房間內打毛線避虐疾，喜感之餘也相當具諷刺性。

拉辛當兵之後，角色和情節的在地化改編更強烈。《阿甘正傳》中的軍中好友「捕蝦狂」，和阿甘在越戰中冒死救回的「斷腿丹中尉」，到《拉辛正傳》成了滿口「內衣經」的裁縫師，而拉辛參加印巴邊境卡吉爾戰役時在山頭拚命救回的斷腿軍人竟是敵營的穆斯林指揮官！這一對本來的民族世仇，竟陰錯陽差在日後成為生意拍檔和心靈相通的好友。然而這位巴基斯坦人雖幫拉辛建立起大企業，但最終還是不見容於印度主流社會，乃自願返回故鄉從事教育工作，希望改革民智，幫助兩國民眾互相了解、和平共處。這個主題雖然有點「主旋律」，卻是全片拍得最有意思和最感人的段落。

至於男女主角分分合合的愛情線，在本片的改編比較通俗劇化，硬是新創造了一個黑道大哥來控制住魯芭，她雖甘受屈辱虐打

仍未能一圓明星夢，最後偷偷向警方舉報將他逮捕才得以脫身。曾榮獲世界小姐頭銜且已經成為名模的魯芭為何從正途不能成為電影明星？她為何一直甘心成為「大哥的玩物」而不離開？片中均缺乏較深入的刻畫，只泛泛地反映了印度女性卑微，得不到正常發展。原來在《阿甘正傳》中的女主角珍妮，身上依附了反映嬉皮世代歷史的戲劇任務，人物設計立體，但到了《拉辛正傳》中的魯芭則顯得性格比較扁平，她和拉辛的情緣也不及原作感人。

贖罪風暴

導演　貝塔什・薩納哈（Behtash Sanaeeha）、
　　　瑪莉雅姆・莫卡達（Maryam Moghadam）
編劇　貝塔什・薩納哈、瑪莉雅姆・莫卡達、
　　　邁赫達德・科羅什尼亞（Mehrdad Kouroshniya）
演員　瑪莉雅姆・莫卡達（Maryam Moghadam）、
　　　艾莉沙・薩尼法爾（Alireza Sani Far）、
　　　普里亞・拉希米・山姆（Pouria Rahimi Sam）
製作　伊朗／法國
年份　2020

Ballad of a
White Cow

　　「冤案」在世界各國均有可能發生，問題是後續的處理方式如何？《贖罪風暴》（*Ballad of a White Cow*，港譯《伊朗式審判》）反映了伊朗官方對處置冤案的態度基本上是文明的，他們沒有掩蓋錯判的事實，願意給當事人家屬賠償一筆錢，但拒絕道歉，因為法院認為是證人作偽證才導致法官將無辜者判死，法官當時的判決並沒有錯誤。然而，因丈夫冤死而家庭破碎的米娜（瑪莉雅姆・莫卡達飾）是個性耿直的人，她無法接受政府的處理，在無權無勢下仍採取行動要求判刑的法官向她道歉，因此上演了一場伊朗版的《秋菊打官司》。

　　本片的聯合編導是一對夫妻檔，妻子莫卡達親自演出女主角米娜，因為真實故事中的主人翁就是她的母親。全片沒有拍攝被冤死的巴巴克犯案及審訊的過程，故事集中描述在他處死之後的變化狀況。在牛奶廠工作還要照顧一個聾啞女兒的米娜，明顯是社會上的弱勢族群，但她不惜把自己陷入困境，仍要爭取公道，仿如螳臂擋車。夫家不但沒有幫忙米娜，巴巴克的弟弟（普里亞・拉希米・山姆飾）還前來落井下石要拿賠償金，又要打官司搶奪小女孩的監護權，反映出女性在伊斯蘭社會難以得到公平對待。

　　不過，本片的重要主旨是「反對死刑」，編導認為人死不能

復生，就算明知道被處死的人是被冤枉的也於事無補，正義始終沒有彰顯。片中男主角是判刑法官之一的瑞薩（艾莉莎‧薩尼法爾飾），這是他第一次判犯人死刑，事後發現是冤案，為此充滿悔恨，他直言若只是判「無期徒刑」，在發現錯誤後就可以把巴巴克釋放，不致害死一條無辜生命，造成無可挽回的遺憾。但官方始終認為判死的法官沒有錯，還用國家民族大義強迫因內疚而辭職的瑞薩回到法官的崗位，令他十分苦惱。

其實瑞薩本人也有煩心的家庭問題，跟他相依為命的獨子為了這個案子跟他反目，寧可不做歌手跑去當兵。瑞薩為了彌補對米娜的歉意，先是偽裝巴巴克的朋友突然上門歸還一筆欠款，在發現米娜被房東趕走（理由就是身為寡婦的米娜容許陌生的男人——瑞薩進屋）而找不到住處時，主動把自己空置的一幢房子低價出租給她。編導先是隱藏了瑞薩的真正身分，讓觀眾以為米娜在落難時幸運地遇到了雪中送炭的好人，其後才將鏡頭轉向瑞薩的個人生活，兩條情節線逐漸二合為一，使這部以日常對話為主的文藝片增加了戲劇上的豐富性。

影片後半部主要是米娜與瑞薩相處的戲。瑞薩因兒子猝死而情緒崩潰，米娜成了唯一可以照顧他的人，且遵醫囑不能讓他獨處，於是讓瑞薩住到家裡。「孤男寡女」在這種情形下，難免受到情慾的誘惑，但兩人身處的又是一個道德感很強的保守社會，故編導只能採用隱晦的方式作暗示，只見米娜首次拿出口紅來裝扮自己，然後推開一個房門走了進去。瑪莉雅姆‧莫卡達把這個外表脆弱、內心卻自有主張的堅毅女性演得十分細膩。

全片最後的高潮是米娜在猝不及防的情況下知道了瑞薩的真正身分，她怎麼辦？編導採用了一個衝擊力很強的開放式結局，把答案留給觀眾去選擇。

歐美電影

巴比倫

編劇、導演	達米恩・查澤雷（Damien Chazelle）
原著	迪亞哥・卡爾瓦（Diego Calva Hernández）
演員	瑪格・羅比（Margot Elise Robbie）、布萊德・彼特（Bradley Pitt）、賈方・艾德波（Jovan Adepo）
製作	派拉蒙電影公司（Paramount Pictures Corporation）
年份	2022

Babylon

　　曾在中學擔任鼓手的新銳導演達米恩・查澤雷接連以低成本音樂片《進擊的鼓手》（*Whiplash*，港譯《爆裂鼓手》）和浪漫歌舞片《樂來越愛你》（*La La Land*，港譯《星聲夢裡人》）暴得大名之後，獲得巨資使他能譜寫一封片長 3 小時的豪華情書向百年前的好萊塢示愛。情書上依然有強烈節奏的音樂和濃彩重筆的美術以發揮其視聽魅力特色，在《巴比倫》（*Babylon*，港譯《巴比倫：星聲追夢荷里活》）的結局也刻意安排了一段「全球經典影片的精選蒙太奇」向電影藝術致敬。然而，他在劇情和角色的設計上卻背道而馳，把好萊塢塑和電影人的形象都形塑得十分負面，彷彿在那時候從事電影行業的人都失去理智，全憑張狂的個性和浮躁的行事方式肆意而為，成功與否端看命運，個人的努力無關大局。這樣詮釋的「美國電影史」到底有幾分真實性自然教人存疑，而編導在處理手法上不知節制得近乎走火入魔，敘事和場面均嚴重失衡，加上大量充斥無必要的惡俗趣味，僅能放大細節上的某些矛盾來掩飾整體劇情的單薄，多種失誤導致本片在市場上遭遇了嚴重的滑鐵盧，評論也遠不如預期。

　　本片透過4個主要角色來反映從「默片」過渡到「有聲片」的特殊年代，他們分別是從冷眼旁觀者變成片廠高階主管的墨西哥青

年曼尼‧托雷斯（迪亞哥‧卡爾瓦飾）、被命運之神眷顧卻不懂珍惜的新秀女星內莉‧拉洛伊（瑪格‧羅比飾）、默片時代的大明星卻在有聲片來臨後慘遭淘汰的傑克‧康拉德（布萊德‧彼特飾）、以及技藝出色卻不敵種族歧視的黑人樂手薛尼‧帕馬（賈方‧艾德波飾）。此外，本片為了重現時代和展示大片格局，周邊的重要配角多達十餘人，但除了說廣東話的茱菲女士（影射首位揚威好萊塢的華裔女星黃柳霜），以及專門寫娛樂八卦的女記者比較令人留下印象外，其餘多面貌模糊，戲劇作用亦不明顯。

故事序幕開始於 1926 年，好萊塢的默片時代正處於最後的璀璨時刻。大明星在山上古堡舉行的一場豪華派對，極盡奢華，彷彿是用金錢堆起來的無法無天國度，毒品與性慾是例行配備。前來打工的曼尼憑靈活應變手段為派對主人賞識，並幸運成為康拉德的助理而進入他羨慕的電影界。窮家女內莉假裝大明星混進派對，張狂的言行讓她意外被選中替補因吸毒致死的女演員，成為一部攝製中的默片的女主角，從此平步青雲。而吹小喇叭的薛尼此時仍只是黑人爵士樂團的一員，還被其他團員嫌棄，直至有聲片來臨後，他的才藝被已成為製片大員的曼尼發掘提拔，一度成為電影明星，後來受不了自尊的屈辱才引退。

首部片上發聲的電影《爵士歌手》（*The Jazz Singer*）澈底改變了拍片方法，也改變了演員的命運。傑克‧康拉德無可避免地走向過氣的命運；內莉‧拉洛伊則不知自愛放縱自我而毀了星途；只有冷眼旁觀仍維持清醒的曼尼‧托雷斯幸運地逃過一劫。編導使用了篇幅很長的一幕戲來介紹內莉首次演出有聲片時要同時兼顧表演、說對白、準確走位和收音清晰的困難，整個拍片現場有如壓力鍋，最後還鬧出攝影師被關在密閉的房間「熱死」的意外，整場戲的處理雖十分誇張，但點出了「新事物」對「舊時人」帶來的顛覆

性打擊有多嚴重。

　　本片算是一部以「時代」為真正主角的群戲，編導企圖兼顧4個重要角色的情節線，但因其創作角度本來就有偏差，加上戲分取捨的分配相當不平均，使某些要角常常會在銀幕上突然消失頗長時間，使結構顯得鬆散，情緒亦不連貫。為了增加戲劇吸引力，導演常用不成比例的篇幅和極度誇張的手法去拍攝一些噱頭性的細節，如中段安排內莉深夜帶著大批人馬惡鬥響尾蛇，以及壓軸高潮安排「前蜘蛛人」陶比‧麥奎爾（Tobey Maguire）飾演陰陽怪氣的黑道老大更是用牛刀殺雞，他堅持強押代內莉前來還賭債的曼尼進入九曲十三彎的山洞祕室看「巨人吞食生老鼠」表演然後發現假鈔的一大段戲，更可視為導演自我放縱的代表場景。

元素方城市

編劇、導演	彼得・孫（Peter Sohn）
製作	皮克斯動畫（Pixar Animation Studios）
年份	2023

　　韓裔編導彼得・孫是皮克斯動畫工作室的資深動畫師，曾經是《天外奇蹟》（*Up*）中可愛小男孩的原型，也執導過皮克斯動畫長片《恐龍當家》（*The Good Dinosaur*），深明這個動畫公司的敘事方式和影像風格，因此觀眾可以在本片中看到一些《動物方城市》（*Zootopia*）和《腦筋急轉彎》（*Inside Out*）等片的影子。但彼得・孫在睽違8年後才推出的第二部作品，本質上是一個移民第二代的故事，深入描寫了他們在面對家族事業傳承時的強大壓力，以及捲入異族戀愛和婚姻時的掙扎無奈，在《元素方城市》（*Elemental*）的價值觀和角色的感情處理上明顯地有點夫子自道，可以說是近年來好萊塢移民題材影視作品膨漲的其中一環。

　　本片的故事場景設定在一個虛構的奇幻城市，居民由地球上的「風水火土」四大基本元素所構成。主人翁是火族的「小炎」，她的父母柏尼和辛德遠離故土親友移民來到這個現代化的大城市（影射紐約）時，火族是受到歧視的少數，好不容易奮鬥多年在地方上開設了一家頗有規模的「雜火店」。小炎是父母的掌上明珠，從小在店裡幫忙，但她的火爆脾氣總是不能好好地應對顧客，所以柏尼一直不放心把店交給小炎繼承。這是很多美國的亞裔移民家庭司空見慣的故事。

劇情的轉折是老店年久失修，出現水管破裂漏水的現象。市政府的稽查員「水弟」上門調查，跟「小炎」不打不相識。兩人攜手偵查漏水的源頭，找到水弟的主管拖延繳交罰單，以避免「雜火店」遭到關店。在這個過程之中，「小炎」發現了自己具有製造玻璃工藝的天賦和興趣。「公務」解決了，他倆的「私情」卻碰到瓶頸，因為「水」「火」不相容，這兩個互相對立的族群怎麼可能談戀愛呢？

　　影片前半部「公事公辦」的階段，故事推展得熱鬧流暢卻不夠精彩，很多篇幅都在作背景介紹。兩個次要的族群「風」與「土」，都各自作了一些功能性的介紹就算了事，像迷戀「小炎」的是土元素少年克羅德，而「水弟」的主管蓋兒則是風元素時尚女性，在一場類似美式足球比賽的大場面中出盡風頭。直至他倆的交往逐漸深入並碰到了致命的矛盾不得不解決，角色的命運發生了激烈碰撞，劇情發展開始緊湊並觸動人心，有一些描寫愛情的段落設計得相當優美浪漫，例如「水弟」把「小炎」放進一個充了氣的水球中，讓他可以深入海底看到傳說中的紅花。最後洪水來襲的大高潮，男女主角都為了愛而甘願為對方犧牲，更使觀眾感動不已。「水弟」的死而復生在編導上相當有巧思，更與前面「小炎」參加富二代「水弟」家族宴會時互相講笑話的伏筆有了很好的呼應。最後「小炎」面對現實，對父親勇敢說出她之所以一直沒有準備好，是因為根本不想繼承家業，而希望到遠方追尋自己的夢想。而跨種族的戀愛，在她勇敢踏出第一步跟「水弟」兩手相握而沒有互相被消滅時，也證明了「水火不容」不一定就是真理。勇於突破、勇於做自己，是本片編導想傳達給移民第二代的意念。

導演	詹姆士・曼格（James Mangold）
編劇	傑茲・巴特沃思（Jez Butterworth）、大衛・柯普（David Koepp）、約翰－亨利・巴特沃斯（John-Henry Butterworth）、詹姆士・曼格
演員	哈里遜・福特（Harrison Ford）、菲比・沃勒－布里奇（Phoebe Mary Waller-Bridge）、邁茲・米克森（Mads Mikkelsen）
製作	迪士尼／盧卡斯影業（Walt Disney Studios Motion Pictures/Lucasfilm）
年份	2023

印第安納瓊斯：命運輪盤

Indiana Jones and the Dial of Destiny

　　40 年前，喬治・盧卡斯（George Lucas）把他原創的考古英雄冒險動作故事「印第安納・瓊斯」交給好友史蒂芬・史匹柏（Steven Spielberg）執導，並挑選了哈里遜・福特出演男主角，於是誕生了引領風尚的《法櫃奇兵》（*Raiders of the Lost Ark*，港譯《奪寶奇兵》）系列，至 15 年前推出第四集《印第安納瓊斯：水晶骷髏王國》（*Indiana Jones and the Kingdom of the Crystal Skull*，港譯《奪寶奇兵之水晶骷髏國》），成為史上最成功的動作英雄系列電影之一。沒想到，藉神奇的電腦特效之賜，高齡80的福伯竟能重返大銀幕扮演瓊斯，而且在長達 20 多分鐘的序幕戲中以青壯之姿出現在二戰的納粹戰場上，跟搜刮古文物的黨衛軍在火車專列上針對傳說中的「命運輪盤」展開了一連串的追逐爭奪，拍攝手法和熱鬧刺激的娛樂效果延續此系列的風格特色，但新作已交由另一位導演詹姆士・曼格掌舵。

　　《印第安納瓊斯：命運輪盤》（*Indiana Jones and the Dial of Destiny*）的主要故事發生在人類已成功登陸月球的那一年，這一年瓊斯博士也從學校退休，世代交替的寓意明顯。在紐約街頭正舉行盛大的慶祝遊行之際，兩個不速之客找上門來，其一是瓊斯的教

女：蕭（菲比・沃勒—布里奇飾），她的父親是當年跟瓊斯出生入死追尋「命運輪盤」的英國教授；其二是在戰後假裝與美國政府合作的前納粹科學家尤爾根・佛勒（邁茲・米克森飾），他們都是衝著阿基米德的遺物而來。到底這個只剩半邊的輪盤有什麼神奇的力量呢？經過輾轉的尋找與解密，人們才終於發現原來它能夠「穿越時間」，並且真的讓瓊斯等人見證了歷史。

作為系列第五集，本片的情節和拍攝手法基本上沿襲套路，沒有什麼新意，只是不斷以一段接一段的追逐動作製造熱鬧的動作氣氛，看多了也不外如是。對於本系列的忠實粉絲而言，編導會適時穿插一些觀眾熟悉的人物和場景，讓他們懷舊一番。但畢竟歲月無情，「時不我予」的感覺時刻烙印在瓊斯的角色身上，很多動作戲只能分配給年輕的海倫娜以及年僅十幾歲的小男孩助手演出，但說服力有點不足。大反派佛勒則時刻被一大群暴力派的納粹保鏢包圍著，缺乏表演其智謀的機會。其中一名保鏢無論什麼場合都只會開槍殺人，包括槍殺中情局女幹員，佛勒竟完全未加責難，處理得相當馬虎。

本片的戲劇高潮呼應「命運輪盤」的神奇力量，讓兩架飛機穿越時空回到兩千年前的古戰場，也讓瓊斯博士看到了阿基米德本尊，並且希望留在當地重新做人。這個構想本來大有發揮餘地，但現在的處理有點雷聲大雨點小，相當可惜。倒是最後瓊斯回到紐約的家裡，看到本來要離婚的老妻瑪麗安願意回到他身邊，而且由第一集的凱倫・阿蘭（Karen Allen）扮演同一角色，算是為整個系列作出溫暖的總結。

小行星城

編劇、導演	魏斯·安德森（Wes Anderson）
演員	傑森·薛茲曼（Jason Schwartzman）、史嘉蕾·喬韓森（Scarlett Johansson）、湯姆·漢克（Tom Hanks）、艾德華·諾頓（Edward Norton）、布萊恩·克蘭斯頓（Bryan Cranston）
製作	American Empirical Pictures
年份	2023

Asteroid City

　　自從在 10 年前以《歡迎來到布達佩斯大飯店》（*The Grand Budapest Hotel*）的獨特風格建立個人藝術品牌之後，魏斯·安德森越來越迷戀他這一套拍電影的方式：嚴格對比的置中平衡構圖、鮮豔奪目卻調性柔和的色塊組合、後設的拼圖式敘事、照本宣科的無表情表演風格等，以致不同的故事內容看起來卻像從類似的「藝術模子」套出來，《小行星城》（*Asteroid City*）就是一個新的極致。它或許會滿足某些粉絲對「純粹性」的要求，但就算是好耐性的影展觀眾也會對這種「自我放縱」的作品有所保留。

　　本片的故事取材和敘事方式都相當獨特，企圖把電視直播、舞臺劇演出、傳統電影故事的三幕劇結構、科幻片的無邊想像、喜劇片的插科打諢，乃至馬戲團般的熱鬧頒獎儀式等共冶一爐，看似從頭到尾沒有冷場，實際上多組不同演員像走馬燈一樣各演各的，只有看得懂「安德森密碼」的觀眾才能夠從其中找出內在的關聯性。

　　影片一開始，由電視節目的主持人（布萊恩·克蘭斯頓飾）介紹編劇（愛德華·諾頓飾）正在寫的一個虛構劇本，描述在虛構的美國沙漠城鎮「小行星城」，於 1955 年舉行一場天文觀察活動和學術競賽頒獎禮，本來只有 87 名居民的核彈試爆區域一下子聚集了好幾百名學生、家長和政府代表。頒獎之夜，竟然有外星人乘飛

碟前來盜取隕石，一大群人全被困在這座小鎮。

　　本片有很多片段式的小故事，比較能連貫起來的只有戰地記者奧吉‧斯坦貝克（傑森‧薛茲曼飾）和替身女演員瑪姬‧坎貝爾（史嘉蕾‧喬韓森飾）之間似有若無的一段情緣。奧吉妻子剛去世，他帶著天才兒子和 3 個小女兒前來，要把孩子交給外公（湯姆‧漢克飾）。瑪姬則是天才女兒的家長，奧吉拍了她一張照片，兩人又比鄰而居，透過相對的窗口「勾搭上了」。安德森式對稱構圖和純白小屋呈現出的美術效果，是這段故事最大的可看性。

　　帶有荒謬喜感的場景設計和美術效果顯然是看本片的最大樂趣，為了增加市場吸引力，本片也邀約了相當多的知名演員參加演出，角色大小不等，也看不出他們貢獻了什麼特別的演技，只能算是一種噱頭。有一個角色甚至看不出明星的本人面目，那是全身包得密不透風的外星人，扮演者竟然是《侏羅紀公園》（*Jurassic Park*）的大明星傑夫‧高布倫（Jeff Goldblum）。

絕命線阱

編劇、導演	羅穆瓦爾德・布朗熱（Romuald Boulanger）	
演員	梅爾・吉勃遜（Mel Gibson）、	
	威廉・莫斯利（William Moseley）、	
	娜迪亞・法雷斯（Nadia Farès）	
製作	BondIt Media Capital	
年份	2022	

On the Line

本身曾在法國長期主持電臺談話性節目的羅穆瓦爾德・布朗熱，在 3 年前根據真實事件拍攝了短片《談話》（*Talk*），獲得多個影展的大獎，於是決定把它發展成劇情長片，並親自擔任編導。長片將故事場景從法國巴黎轉移到美國洛杉磯拍成英語片，邀得大明星梅爾・吉勃遜扮演男主角——在電臺主持午夜直播節目達30年的電臺名嘴艾維斯・克魯尼，於是有了這部以死亡直播為劇情主軸的懸疑驚悚片《絕命線阱》（*On the Line*）。

主人翁艾維斯的主持風格強勢，愛在節目中玩惡作劇，遊走於善與惡的邊緣。他眼前的事業正在走下坡，希望向上司（娜迪亞・法雷斯飾）爭取到較好的時段挽回頹勢，卻因此跟同事交惡。事發這一天是艾維斯的生日前夕，節目來了新的助理狄倫（威廉・莫斯利飾），他在還沒進入狀況之下便遭艾維斯一頓臭罵，還叫他立刻滾蛋，後來才知道這只是在開玩笑。然而，不久就輪到艾維斯自己被整，一名神祕聽眾打電話進來，表示他正在艾維斯家中劫持了艾的妻女，要脅艾維斯在節目中公開承認自己幹過的醜事，還指揮他走上廣播大廈的天臺跳樓，為冤死的女友報仇。艾維斯憑機智跟神祕男子周旋，發現他其實躲在同一大樓內透過無人機和監視器了解艾維斯的一舉一動，便帶著狄倫展開一層層的搜索，不料暴徒還在

整幢大樓安裝了多個定時炸彈,甚至殺死了警衛⋯⋯

　　本片的開場安排了一名精神不正常的男子硬闖入廣播大樓跟艾維斯糾纏了半天,展現出這位名主持如何擅用其如簧之舌解決疑難雜症,可惜拖得太長,戲劇效果有點雷大雨小。直至新助理狄倫被惡作劇,接著神祕電話打進來,又真的聽到了艾氏妻女的求救聲和槍聲,劇情發展才緊湊起來,進入「貓鼠鬥智」的主架構。然而廣播大廈的場景畢竟比較簡單,難以在狹隘空間製造出豐富的戲劇效果,故艾維斯與狄倫搜尋神祕男子的過程顯得氣氛比較鬆散拖沓,只有意外發現已下班的警衛跑回來偷電腦的一段插曲較有些打鬥和搞笑的變化。

　　影片的結局刻意地安排了翻轉再翻轉的大驚奇,讓狄倫與艾維斯這兩位重要的當事人先後跌入「整人」與「被整」的逆轉處境之中,讓觀眾對「惡作劇」這回事的尺寸拿捏有了一個省思的機會,「意外驚喜」和「樂極生悲」的截然相反結果往往是只差一線!

催眠狙擊

導演	羅勃・羅里葛茲（Robert Rodríguez）
編劇、	羅勃・羅里葛茲、 馬克斯・博倫斯坦（Max Borenstein）
演員	班・艾佛列克（Ben Affleck）、 艾莉絲・布拉加（Alice Braga）、 威廉・費奇納（William Fichtner）
製作	Double R Productions
年份	2023

Hypnotic

　　「催眠」是一種改變人類心智或意識狀態的精神手段，被催眠的人往往會對催眠師的指示和心理暗示產生強烈反應，或是進入自己早已忘記的深層記憶之中。醫師會使用催眠作為治療的方法，魔術師則利用它來增加舞臺效果，而影視編導當然更不會錯過這種非常富有戲劇性的故事題材。不過，如何能讓片中展示的催眠術能夠有效地操縱著觀眾的情緒反應，同時在邏輯上又能夠令人信服？那可得有相當高的創作功力。

　　《催眠狙擊》（*Hypnotic*，港譯《潛眠叛變》）的整體布局不俗，前半部的情節相當撲朔迷離，編導埋下不少伏筆，觀眾卻感覺那些都是無法用常理解釋的謎團。影片很快從警探處理銀行搶劫事件的普通警匪動作片，轉向描述因女兒神祕失蹤而陷入自責狀態的男主角不由自主地進入了懸疑燒腦、層層翻轉的催眠世界，吸引力相當高。編導利用人的「記憶」作為正邪鬥爭的武器，幾名身分神祕的催眠師光憑一個眼神就可以讓被催眠者看到他形塑的虛假世界並信以為真，甚至在意識上變成他人，從而做出一些難以用常理解釋的行為。不過越往後發展，編導對催眠的「魔力」越發誇張，催眠師竟能夠在物理上對調別人的身體，這就難以說得通，瞬間變成了神怪片，完全拋掉了前面苦心經營的邏輯推理格局，真是功虧

一簣。

　　班‧艾佛列克飾演的警探丹尼爾‧洛克，剛通過警方的精神鑑定重返前線執勤，在處理銀行劫案的過程中，他碰到一名具有強大催眠能力的劫匪戴爾雷恩（威廉‧費奇納飾），並在銀行的保險箱中找到一張他失蹤女兒的照片。在催眠師黛安娜‧克魯茲（艾莉絲‧布拉加）的協助下，他追查到戴爾的神祕身分，並逐漸拆解了女兒被綁架的謎團。令丹尼爾更想不到的是，他自己竟然也具有頂級催眠師的能力，而黛安娜跟他之間的真實關係也非比尋常。影片最後以親情的力量作結，頗有一點「真愛無敵」的味道。

　　編導除了利用「催眠」這個工具大肆玩弄情節之外，在視覺上也不時出現類似《全面啟動》（Inception，港譯《潛行兇間》）那樣的城市上下顛倒畫面，以配合催眠後的深潛意識狀態，並增加了科幻感。本片在最後闡述「局中局、夢中夢」的大高潮，套用了片場搭景拍電影的方式來具象化說明整個複雜的布局，的確有助觀眾理解，並且也節省了不少拍攝經費。

一個人的朝聖

導演	海蒂‧麥克唐納（Hettie MacDonald）
原著、編劇	蕾秋‧喬伊斯（Rachel Joyce）
演員	吉姆‧布洛班特（Jim Broadbent）、潘妮洛普‧威爾頓（Penelope Wilton）、琳達‧貝賽（Linda Bassett）
製作	Essential Cinema
年份	2023

The Unlikely Pilgrimage of Harold Fry

　　平凡的退休老人哈洛（吉姆‧布洛班特飾）突然收到 20 多年未見的酒廠老同事昆妮（琳達‧貝賽飾）寄來的告別信，得知她因癌症即將走向生命盡頭。哈洛隨即草草寫下慰問信欲寄回，卻在郵寄過程中偶然聽到雜貨店賣牛奶的少女分享她用信念拯救了患癌阿姨生命的奇蹟故事，讓他深獲啟發，決定堅持以步行方式走到 500 里外的安養院為昆妮打氣。「只要他一直走，昆妮就不會死！」憑著這個信念，哈洛當即展開了一個人的朝聖之旅。

　　《一個人的朝聖》（*The Unlikely Pilgrimage of Harold Fry*）特別的地方，是把行事魯莽、思想單純、一腔熱血等本來應該屬於年輕人的性格特質，放在一個超過 80 歲的老人身上。這個重大的落差，令到哈洛一個人的長途跋涉之旅顯得如此與別不同，也讓他的朝聖過程增添了很大的戲劇空間。

　　本片與其他同類型的「公路電影」在本質上有相當大的不同。一般以交通工具為主體的公路電影，多會花篇幅描述主角在穿越各地時目睹的地方特色和名勝風光，並透過主角在旅程中經歷的遭遇啟發了他的思想和改變了他的價值觀。本片中哈洛的旅程則相當平凡單調，從南到北穿越整個英格蘭的徒步過程，他大部分孤獨地走在景色如一的郊野小路，偶爾在一些看來也差不多的英國小鎮稍事

休息，才會稍微透出一點「人氣」。直到有一位記者偶遇哈洛，知道了他徒步去為昆妮打氣的傳奇故事，把它登在報上，哈洛乃變成名人，一個人的朝聖也就變成了一個熱鬧烘烘的「朝聖大隊」，出現了一段類似《阿甘正傳》中阿甘帶領大批追隨者在美國穿州過省跑步的喜鬧場面，增加了一點現實諷刺性。

　　但本片的情節主體其實是哈洛的自省之旅。圍繞在哈洛身上的很多疑問，在長達數十天的旅程之中，編導一直技巧地分場穿插解答，使整個朝聖之旅看來單調卻不沉悶。哈洛的老妻莫琳（潘妮洛普‧威爾頓飾）知道哈洛不打一聲招呼就踏上旅程去看老朋友昆妮，她心裡怎麼想？他們夫妻倆的關係到底怎麼樣？莫琳與昆妮是情敵嗎？哈洛為什麼一再說「不能再讓昆妮失望」？哈洛的兒子大衛的形象為什麼一再出現在他的腦海？父子之間到底發生了什麼？當所有的答案隨著哈洛終於抵達了安養院並看到躺在病床上卻不會說話的昆妮之後，一切真相大白，觀眾也才赫然醒覺，人世間的很多遺憾不能挽回，全因當時缺乏勇氣和信念跨出那一步！

　　本片男主角演技十分細膩精彩，女主角的低調演出也烘托得宜。片中有一段插曲相當感人，描述穿著皮鞋走路已有 10 天的哈洛其實受傷嚴重，卻依然硬撐著，幸好遇到一位好心的中年婦女讓他留宿，並且幫他護理雙腳。原來她是一位東歐的醫生，嫁到英國後被丈夫拋棄，如今只能找到洗廁所的工作維生，反映了一些英國新移民的困境。儘管如此，她仍然發揮了樂於助人的人性之光。哈洛送給昆妮的那個玻璃球，在片末反射出點點光芒映照在片中出現過的幾位小配角身上，寓意深遠而令人溫暖。

光影帝國

編劇、導演	山姆・曼德斯（Sam Mendes）
演員	奧莉薇亞・柯爾曼（Olivia Colman）、 麥可・沃德（Micheal Ward）、 柯林・佛斯（Colin Firth）
製作	尼爾街製作公司（Neal Street Productions）
年份	2022

Empire of Light

　　《光影帝國》（*Empire of Light*）是另一部由著名導演寫給電影的情書，但它跟《巴比倫》全然不同，編導走的是文藝小品路線，格局不大，故事全聚焦在上個世紀 80 年代初英國的一家電影院，透過在那裡工作的幾個小人物，以及那個沒落中的帝國氣氛，反映出電影藝術默默地鼓舞人心的積極作用。

　　片中的電影院叫「帝國」，坐落在英倫的一條濱海大道上，從戲院的建築裝潢來看，它顯然有過一段光輝歲月，不過現在卻生意冷清，樓上的放映廳已關閉，偌大的空間變成流浪鴿子棲息的廢墟。中年獨居的希拉蕊（奧莉薇亞・柯爾曼飾）是戲院的大堂經理，只見她每天無精打采地開門迎接寥寥可數的觀眾，要不就是掃掃地，賣賣爆米花。有時候還要被老闆艾理斯（柯林・佛斯飾）叫去充當「性奴」，回家還要吃藥抵抗心理疾病，活得真夠卑微。優秀的攝影指導羅傑・狄金斯（Roger Deakins）和剪輯師李・史密斯（Lee Smith）在開篇用一組短鏡頭為特定的時代背景和主人翁的心理狀態奠定戲劇氛圍，表現得相當漂亮。

　　故事的突破點是黑人員工史蒂芬（麥可・沃德飾）的到來。史蒂芬的老家在千里達，他幼時隨做護士的母親奉召到「母國」支援醫療人力，但長大仍被視為「外人」。希拉蕊在帶領他參觀已廢棄

的放映廳時，從他救助受傷鴿子的動作感受到他的善良和溫柔，跟艾理斯形成強烈對比。後來希拉蕊一度痛斥史蒂芬在背後取笑老年觀眾的頑劣態度，但他迅速認錯，讓她再次接受了他。本來史蒂芬有意親近同年紀的白人辣妹，一同出外慶祝新年，但種族歧視的社會氣氛讓他受挫，常常獨自窩在戲院天臺的希拉蕊反而成了他的避風港。於是，兩顆寂寞的心逐漸靠在一起。

編導對女主角「芳心盪漾」的浪漫心情也有所著墨，但他無意把本片拍成單純的老少配愛情片，不久，就刻意將主題轉向「種族歧視」。先是希拉蕊發現走在大街上的史蒂芬會被白人青年惡意騷擾，接著一名手抱外食的白人觀眾被史蒂芬擋下不准進場時故意對他羞辱，希拉蕊都無能為力，不能挺身而出。整件事情令史蒂芬感到不對而提出不再交往，好心的同事也提醒希拉蕊留意自己的曖昧行為，這些打擊再次擊垮了希拉蕊的心理。

希拉蕊在失蹤了一段時間後，再現身就脫軌上演了大報復的戲碼，先是對艾理斯苦心孤詣想重新煥發帝國戲院神采的《火戰車》（Chariots of Fire）首映禮用唸詩的方式進行拆臺，跟著又當著太太的面痛陳她丈夫的逼姦醜行。此舉導致情況失控，警察上門強押希拉蕊到精神病院。待希拉蕊再出院後，史蒂芬已有了新的女友，他甚至在公園偶然遇到希拉蕊時，還猶豫著不想跟她相認，最終還是因為曾經的「友情」上前打招呼。艾理斯已滾蛋，戲院的舊同事很樂意接受希拉蕊回去上班。本以為輕舟已過萬重山，不料一大群失業的英國人上街遊行時，竟打破大門衝進戲院痛毆史蒂芬，把怒氣發洩在這個黑人「移民」身上。「種族歧視」的魅影難除，也許得依靠「電影藝術」的魅力來驅趕它！最後，從來不在戲院看電影的女主角主動叫放映師選一部影片給她看，放映師選了寓意深長的英國喜劇《富貴逼人來》（Being There），描寫一輩子不出門的老

管家終於從要出售的貴族豪宅走出來，卻開啟了他的奇妙人生。曼德斯寫給電影的情書，其實是要寄給他的觀眾吧？

日
麗

編劇、導演	夏洛特・威爾斯（Charlotte Wells）
演員	保羅・梅茲卡爾（Paul Mescal）、 法蘭琪・柯芮（Frankie Corio）
製作	AZ Celtic Films
年份	2022

Aftersun

　　《日麗》（*Aftersun*）是蘇格蘭女導演夏洛特・威爾斯執導的首部長片，於第七十五屆坎城（康城）影展獲得評審團獎之後，又獲英國獨立電影獎的最佳影片等多項大獎，更入圍第九十五屆奧斯卡最佳男主角獎，堪稱一鳴驚人。其實這只是一部製作成本甚低的「私電影」，記述作者跟父親出遊的一段童年記憶，沒有完整劇情，真實性有多少亦不可考，但透過錄影機拍下20年前旅遊時的點滴片段，加上片中女兒長大後重看這些映像時的一些個人想像，在物換星移的時空交錯間，仍拼湊出一幅感情真摯、頗能觸動人心的父女情圖像。

　　片中主角是年僅 31 歲的已離婚父親卡倫（保羅・梅茲卡爾飾）和他11歲的女兒蘇菲（法蘭琪・柯芮飾），為了慶祝兩人的生日，經濟狀況不佳的卡倫仍帶蘇菲參加了一個土耳其的廉價旅行團，跟難得相處的愛女好好獨處幾天。蘇菲正處於人生的懵懂階段，對於身處的陽光沙灘度假世界有一般孩子的開心和好奇，但對於父親的言行和心境卻有超越同齡的敏感，覺得他在努力擠出笑容的背後有一種擺脫不了的憂鬱。蘇菲在旅館房間用DV錄影時，曾笑問父親在他11歲時是如何過生日的？卡倫支吾以對，跟著叫蘇菲不要再拍，拖了好一陣才幽幽地說出他的「童年往事」，顯然不是

愉快的家庭回憶。另外有一幕，導演用一個長長的鏡頭同時顯示黑暗前景蘇菲在安祥睡覺的呼吸聲及後景卡倫在陽臺上抽菸出神的迷茫身影，父女兩人看似身處一室，其實是活在不同宇宙。片中有頗多類似的曖昧和低調手法，場景處理碎片化，需要觀眾自行腦補，才能體會出編導想在本片表達她對「亡父」的無邊思念（片中有一個長鏡頭拍攝卡倫從沙灘一直走進漆黑的大海，似乎暗示他的自殺傾向）。

本片名為「日麗」，當然有更多陽光燦爛的日常開心場景，編導也不吝交代父親對成長中的女兒正常的關心，例如不厭其煩教導她防身術，又不斷鼓勵她多交朋友，在蘇菲坦誠告訴自己昨天跟剛認識的男孩親吻後，換來的不是責備而是信任。蘇菲也是真的喜歡父親，雖然他沒有錢提供自己更好的物質享受而令她心有所憾，但蘇菲還是在看見藍天時想像是跟卡倫擁有「同一片天空」而欣慰。為了給父親帶來驚喜，蘇菲逐一叫多位團員一起給他唱生日歌。這些發自內心的親情時刻，大大沖淡了本片的悲傷感。兩位主角也演出細膩。

本片大部分場景就在一個普通的度假村拍攝，並無漂亮的觀光景點，表現土耳其文化特色的也只有兩父女參觀高價地氈店一幕，編導還藉此點出卡倫的經濟狀況和個人志趣。導演本人在片中扮演成年的蘇菲，主要在光影閃動的熱舞場景中和個人家中亮相，這些鏡頭數度穿插於昔日的土耳其旅行過程中，形成今昔對比、似幻似真的戲劇變化。

伊尼舍林的女妖

編劇、導演	馬丁・麥多納（Martin McDonagh）
演員	柯林・法洛（Colin Farrell）、布蘭頓・格里森（Brendan Gleeson）、凱莉・肯頓（Kerry Condon）
製作	Blueprint Pictures
年份	2022

The Banshees of Inisherin

　　《伊尼舍林的女妖》（*The Banshees of Inisherin*）是愛爾蘭導演馬丁・麥多納與男星柯林・法洛和布蘭頓・格里森繼《殺手沒有假期》（*In Bruges*）後再度合作的黑色喜劇，這次兩人不再演殺手搭檔，而是一對曾經的好友，其中一人決心要分手，另一人卻堅持不肯分，苦苦糾纏之後，幾乎家破人亡！

　　故事背景是在百年前偏遠的「伊尼舍林島」，與正發生內戰的本島遙遙相對。這個愛爾蘭小島生活平靜純樸，但也無聊得可以。主人翁帕德萊克（柯林・法洛飾）與柯姆（布蘭頓・格里森飾）曾經是焦不離孟的老友，但柯姆突然要求帕德萊克不要再跟他說話，他不想把有限的生命浪費在毫無目的的閒聊，希望可以做一點可以留存後世的東西，譬如音樂。帕德萊克當初以為這只是「愚人節笑話」而不予重視，仍按自己的想法向柯姆示好。柯姆為表決心，鄭重提出：「要是你再跟我說話，我就切掉自己的一根手指。」後來他果然這樣做了，而且從切掉一根手指升級到一次切掉四根手指！笨拙而倔強的帕德萊克不但沒有退縮，還因為他心愛的一條小驢子吞食柯姆的斷指咽喉而死，含恨報復，事情一發不可收拾。

　　柯姆與帕德萊克的「情變」故事看似荒謬，其實有跡可循。帕德萊克是典型的「小鎮好人」，表面看來性格單純、熱情友善，實

質上生活空洞乏味，沒有自我追求的目標，一直依賴著別人的肯定來證明自己的存在價值。柯姆則不同，他愛聽古典音樂，熱衷拉小提琴和作曲，也會思考人生意義，他跟帕德萊克那個同住而愛閱讀的胞姊西班（凱莉‧肯頓飾）很容易溝通，但是跟乏味的帕德萊克繼續交往則只能灌酒混日子，因此「絕交」是他的理性選擇，但帕德萊克卻將此視為「背叛」。而一直照顧著弟弟的西班最終也因為受不了帕德萊克的「自私」而選擇離開，到本島的圖書館任職。故本片可以說是一部帕德萊克的性格悲劇，也是一個關於「選擇」的故事，情節雖然簡單直接，但對人性的挖掘層層深入，戲劇張力也跟著堆疊升高，三位主角的精彩表演也甚具吸引力，像柯姆的兩次「斷指事件」都沒有出現直接的暴力鏡頭，但當看到柯姆捧著五指齊斷的血淋淋手掌跟西班與帕德萊克兩姊弟迎面走過，仍讓人感到不寒而慄。

《伊尼舍林的女妖》是柯姆創作完成的曲子，片中也有一位形似女妖的老太太數度神祕出沒，預言死亡將在島上出現，為這部寫實風格的文藝小品增添了一點點奇幻色彩。民謠色彩濃厚的配樂和調子清冷的攝影為這個發生在特定時空的故事塑造了相當貼切的戲劇氛圍，寥寥可數的「愛爾蘭內戰」鏡頭則有畫龍點睛的寓意作用。

夏日悄悄話

編劇、導演	柯姆・巴瑞德（Colm Bairéad）
演員	凱瑟琳・克林區（Catherine Clinch）、 凱莉・克蘭尼（Carrie Crowley）、 安德魯・本尼特（Andrew Bennett）
製作	Insceal
年份	2022

The Quiet Girl

　　《夏日悄悄話》（*The Quiet Girl*）改編自愛爾蘭作家克萊爾・吉根（Claire Keegan）的短篇小說《寄養》（*Foster*），從小在愛爾蘭都柏林長大，並生活於蓋爾語及英語的雙語環境中的柯姆・巴瑞德，在拍攝多部紀錄片後把它選為自己執導的首部劇情長片題材，又決定採用蓋爾語對白，透過一個9歲女孩的視角重現他個人成長記憶中的鄉土風情，手法含蓄而感情細膩，以一個40年前發生的小故事打動了當代觀眾，獲第十八屆愛爾蘭電影電視學院獎的最佳影片和女主角等7項大獎，又獲第九十五屆奧斯卡最佳國際影片提名，成為近年來最受歡迎的愛爾蘭電影之一。

　　若以製作規模來衡量，本片也就是一部普通的電視電影。劇情描述安靜內向的9歲女孩凱特（凱瑟琳・克林區飾），生長在貧窮又冷漠的一個鄉村家庭，父母兄姊均無視她的存在，同學也把她視為異類。隨著暑假來臨，即將臨盆的媽媽將凱特暫時託付給遠親辛家夫婦照顧。

　　經營乳牛農場的辛家經濟條件明顯比凱特家好很多，但初老的兩夫婦也是為人沉靜，不擅社交。凱特初時由太太伊芙琳（凱莉・克蘭尼飾）照顧，先生肖恩（安德魯・本尼特飾）則只顧看電視也懶得跟小女孩打招呼。伊芙琳告訴初到新環境而忐忑不安的凱特：

「他們家人之間沒有祕密，對家人隱瞞是一件丟臉的事」。不料事後才知道，辛家夫婦刻意對凱特隱瞞了一件大事。

　　由於故事中的 3 個主要角色都屬於內向的人，故影片的氣氛很多時候都靜悄悄，尤以前半部為然。幸好出色的攝影將愛爾蘭農村的面貌呈現得相當優美，長得十分乖巧可愛的凱瑟琳・克林區也將凱特細膩敏感的氣質表現得淋漓盡致，故能在缺乏戲劇性的清淡情節中仍維持著一定的吸引力。同住一屋簷下相處日久，肖恩對凱特的態度逐漸冰釋，他先用一個小餅乾伸出友誼之手，跟著又主動帶她參觀牛舍，再來讓凱特拿著奶瓶餵小牛喝用奶粉沖的「牛奶」，又見他故意叫長腿的凱特跑步去信箱拿信等動作，一種類似「父女情」的溫馨感覺日漸滋生。到頭來，還是肖恩提醒伊芙琳該帶凱特到鎮上去買適合她穿的新衣服了，此時才揭露出凱特一直在穿的舊衣服原來是屬於辛家意外溺斃的男孩，而肖恩一直活在被別人嘲諷的內疚之中。

　　編導安排了一個長舌的鄰居在回家路上對小凱特和盤托出辛家的祕密，手法比較簡單直白，跟本片的含蓄風格有點相違，算是個明顯瑕疵。不過此時已近故事尾聲，暑假快結束，已生產完的母親來信要遠親把女兒送回。此時已產生濃厚感情的辛家二老和凱特雖然都不想分離，但主觀性格和客觀環境都限制了他們的選擇。當觀眾看到凱特穿著漂亮的小黃裙回到髒亂的家時，誰都明白她有如從天堂回到地獄，但一個 9 歲女孩又能怎麼樣呢？影片最後一段，安靜內向的凱特終於耐不住內心的驅使，發足追趕即將遠離的肖恩。這個情緒爆發的高潮處理得十分感人，凱特看到自己的父親正走近，卻伏在肖恩的肩上喊「爸爸」，到底是指那一個「爸爸」？有如神來之筆，讓觀眾自己去解答。

配樂大師顏尼歐

編劇、導演	朱賽貝・托納多雷（Giuseppe Tornatore）
監製	王家衛等
製作	Piano b Produzioni
年份	2021

　　義大利的顏尼歐・莫里康內（Ennio Morricone，1928-2020）是全球最知名的電影配樂大師之一，超過 60 年的職業生涯、500部的配樂作品，包括備受推崇和喜愛的《荒野大鏢客》（*A Fistful of Dollars*）三部曲、《四海兄弟》（*Once Upon a Time in America*，1984）、《教會》（*The Mission*，1986）、《鐵面無私》（*The Untouchables*，1987）《海上鋼琴師》（*The Legend of 1900*，1998）等代表作。這樣成功的一位電影音樂人，當然值得有一部紀錄長片來總結其豐功偉業。

　　幸運的是，負責編導《配樂大師顏尼歐》（*Ennio: The Maestro*）的朱賽貝・托納多雷本身也是義大利的優秀導演，從其成名作《新天堂樂園》（*Nuovo Cinema Paradiso*，1988）開始便與顏尼歐有多次合作經驗，在銀幕上下都深切了解傳主本人，以及「電影」和「配樂」的互動關係，因此在兩小時半的篇幅內，既能得體地頌揚了顏尼歐傳奇性的音樂事業，也點出了他對「嚴肅音樂創作」和「通俗電影配樂」糾纏多年的心結，並摘取了大量的顏尼歐訪談內容和他配樂的電影片段作實體對照，畫龍點睛地剖析了電影配樂藝術的奧妙，讓普通觀眾有如上了一堂精彩生動的專業通識課，對電影歷史和當代音樂涉獵較深的人，那更會感到愛不釋手。

本片不負所托，獲得了相當於奧斯卡的義大利大衛獎最佳紀錄片、最佳剪輯、最佳音效 3 項大獎。

顏尼歐本來是遵從父命吹小號維生，在歷史悠久的聖塞西莉亞國家音樂學院畢業後，沒有追隨其他同學從事嚴肅音樂創作，心中一直引以為憾。在樂團表演之餘，他有機會幫一些流行歌手「編曲」，把這種新的音樂型態帶進了義大利樂壇，開始引人注目。斯時，新銳導演塞吉歐・李昂尼（Sergio Leone）正打算把黑澤明執導的日本武士片《用心棒》翻拍成義式西部片，找了顏尼歐商量配樂，意外發現兩人竟是小學同學，於是開始了他們一輩子的合作關係，也成為影史上最重要的一個「導演／配樂」搭檔組合。本片用了相當多的篇幅描述兩人在 60 年代接連合作「鏢客三部曲」以至《狂沙十萬里》（*Once Upon a Time in the West*，1968）的過程，奠定了義式西部片不可撼動的配樂模式，以致顏尼歐當時竟然有一年為 18 部電影寫配樂的瘋狂紀錄。李昂尼的最後一部導演作品《四海兄弟》，早在開拍前就由顏尼歐寫好主題音樂，因為實在太配合電影的氛圍，導演常在拍片現場播放配樂讓演員跟著表演，連男主角勞勃・狄尼洛（Robert De Niro）都樂意這麼做，足見顏尼歐的配樂已非單純「從屬」於電影，而是具有本身的藝術價值。之前曾經看不起顏尼歐的音樂學院老師和同學，最終也不得不放下偏見，推崇其音樂成就。

本片的另一個重要情節，是顏尼歐與美國奧斯卡獎的「恩怨情仇」。早在 80 年代，顏尼歐已獲得世界性的聲望，配樂傑作一部接一部推出，但美國演藝學院卻彷彿視而不見，一直不肯頒給他一座應得的奧斯卡獎，最荒謬的是1986年，《教會》那神一般的電影原創配樂竟輸給一半採用現成歌曲的爵士傳記片《午夜旋律》（*Round Midnight*），本土保護主義實在令人譁然。1987 年，連顏

尼歐配樂的好萊塢商業大製作《鐵面無私》又不幸輸給另一大製作《末代皇帝》（*The Last Emperor*）〔諷刺的是本片導演貝托魯奇（Bernardo Bertolucci）是與顏尼歐數度合作的義大利名導演，他本人也在訪談中對顏尼歐推崇備至〕。美國演藝學院在 20 年後特別給顏尼歐頒發了一座終身成就獎作為「贖罪」，沒想到顏尼歐晚年的東山復出之作《八惡人》（*The Hateful Eight*，2015）竟真的贏得一座正式的電影配樂獎，該片導演昆汀‧塔倫提諾（Quentin Tarantino）更口沫橫飛地稱頌：「顏尼歐是像貝多芬（Ludwig Van Beethoven）、莫札特（Wolfgang Amadeus Mozart）一樣的偉大作曲家！」這麼有趣的電影，可惜配樂大師本人已來不及在生前看到。

<table>
</table>

賭命倒數24小時	導演　胡安・加利納尼斯（Juan Galiñanes） 編劇　胡安・加利納尼斯、 　　　亞柏托・馬里尼（Alberto Marini） 演員　路易斯・托薩（Luis Tosar）、 　　　艾利克斯・賈西亞（Álex García） 製作　Amazon Prime Video 年份　2023

Fatum

　　《24小時賭命倒數》（*Fatum*）的英文片名直譯為「不可抗力」，指造成損害的事件或原因，為人所不能預見也不能避免和克服。片中兩位男主角糾纏不清的命運發展正是如此。

　　賽吉歐（路易斯・托薩飾）和巴布羅（艾利克斯・賈西亞飾）本來是毫無關係的人，賽吉歐是個嗜賭的失敗丈夫，其妻子決定帶著一對兒女出走，禁不住賽吉歐的苦苦哀求才在最後一刻走下長途巴士，給丈夫最後一次機會。巴布羅則是盡忠職守的警察，擔任反恐小組的狙擊手，但如今正為患有心臟病的兒子住院而心煩不已。

　　死性不改的賽吉歐以為掌握了賭球的內線消息，帶著孩子到地下賭場下注，妻子趕來阻擋，雙方爭執不休之際，一群持槍歹徒衝入行搶，賽吉歐一家被困賭場內。警方迅速趕來處理，一方面派談判專家跟劫持人質的歹徒周旋，一方面以大批警力布下包圍之勢，巴布羅就是被上司從醫院叫來現場的狙擊手之一。

　　在本來可以擊斃歹徒的最關鍵時刻，巴布羅因為分心瞧了一眼打進來的電話而錯失了開槍機會，導致後面發生了混亂的槍戰。歹徒槍傷了賽吉歐的兒子，他也重傷被擒，雙雙被送進同一家醫院——巴布羅的兒子等待做換心手術的地方。

　　這個迂迴曲折的故事開場，其實是編導在運用「蝴蝶效應」

的理論在默默布局，為往後兩位男主角糾結不已的命運建立起邏輯性。一環接一環的滾雪球式劇情發展，表面看起來是相當刻意的戲劇設計，內裡卻自有其不得不然的不可抗力在主導。前半部電影看似是緊張刺激警匪動作片，後半部卻巧妙地轉換成拷問人性的倫理親情片，但緊扣觀眾情緒的戲劇效果始終如一。

　　巴布羅被逼到絕路，他要不要為了挽救自己兒子的生命而變成殺人兇手？而賽吉歐痛失愛子之後，賭徒的偏執性格益發走到極端，他就是要不擇手段讓傷重的歹徒不能活著走出醫院。警方也知道事態不妙，但他們如何才能夠阻止這場必然的悲劇不發生呢？幾組人物在封閉式的醫院中做困獸鬥，彼此鬥智鬥力，氣氛扣人心弦，充分發揮了西班牙電影擅長「燒腦」的特色。其中過程雖然有小部分在編劇上避重就輕，未臻盡善盡美，但整體的觀賞性還是很吸引的。

瘋狂富作用

編劇、導演	魯本・奧斯倫（Ruben Östlund）
演員	哈里斯・迪金森（Harris Dickinson）、雪若比・狄恩・科里克（Charlbi Dean Kriek）、伍迪・哈里遜（Woody Harrelson）
製作	Plattform Produktion
年份	2022

Triangle of Sadness

　　瑞典導演魯本・奧斯特倫繼5年前以《抓狂美術館》（*The Square*，2017，港譯《方寸見人心》）首次獲得第七十屆坎城影展最佳影片之後，又以《瘋狂富作用》（*Triangle of Sadness*，港譯《上流落水狗》）這部風格類似的新作二度榮獲第七十五屆金棕櫚獎，接著又在第三十五屆的歐洲電影獎勇奪最佳影片、最佳導演等4大獎，堪稱今年最風光的一部歐洲影片，不過它的脫穎而出，主要是因為其討論議題十分迎合近年風行歐美的左翼思潮，拿階級、貧富、性別平權、上流社會的偽善，以及民主制度的缺失等道德和政治議題反覆討論，再加挖苦嘲諷，大大滿足「政治正確」人士的文化虛榮感，但影片本身的技藝表現其實頗為虛浮和符號化，劇情交代也欠缺完整性，算是有佳句而無佳篇。

　　本片的內容由一個序幕加三段故事組合而成。影片開始先拍攝男主角卡爾（哈里斯・迪金森飾）和一群裸著上半身的俊男進行應徵面試，他們跟著接受一名記者的採訪錄影，隨著他的指揮擺出「罐頭姿勢」，扮演廉價時尚品牌的模特兒便展露親民的陽光笑容，而穿上名牌時裝則馬上端出高傲表情，短短的幾分鐘起手式已反映出編導急切地拿時尚業開鍘的創作態度。

　　第一段故事「卡爾與雅雅」劇情相當簡單，主要描述卡爾和

名模女友雅雅（雪若比・狄恩・科里克飾）在高級餐廳剛用完餐，原來承諾過這一頓會請客的雅雅卻故意對送上的帳單視而不見，使卡爾越想越不是滋味：明明收入比他多的雅雅為何否認她答應過請客？待他提出異議後，雅雅卻嫌棄他小家子氣，堅持由她來付帳，卻發現卡片用不了，手上現金也不足，逼得卡爾只好用自己的信用卡付帳。兩人就為了這件「小事」糾纏了半天，其中的對白和交手細節對「男女尊卑」及異性交往的「權利與義務」頗多有趣的辯證，是本片中最緊湊有力的一段。

　　鏡頭一跳來到第二段「遊艇」，描述卡爾與雅雅以網紅名義受邀登上一艘大型的豪華遊艇，艇上乘客是一群老年的超級富豪。按照節目規劃，船長（伍迪・哈里遜飾）要主持一場歡迎晚宴，但一陣突如其來的大風浪導致用餐過程七零八落，眾人吃盡苦頭。這段故事是一場群戲，以荒唐人物和荒謬情景製造滑稽的戲劇效果，風格比較誇張，不太講求邏輯性。例如船長一直躲在房間不露面，卻偏偏選了有風暴預告那一天才肯出來主持晚宴，他為什麼要這樣？完全沒有交代。之後當艇上乘客吃了不新鮮的海產此起彼落地嘔吐時，大美國主義的船長卻跟賣糞致富的俄羅斯富翁互相「酗酒論政」，其處理手法是典型的「為達目的不擇手段」。這段故事最後安排了有海盜船靠近，賣軍火的老夫婦撿到了手榴彈，引起遊艇爆炸，諷刺意味甚濃。

　　第三段「小島」描述一部分船員和乘客漂流到荒島上，原來的階級制度整個顛倒，突然出現的黑人到底是海盜還是船上的機房工也無法分清，所有人都以最原始的本我存活。富翁、船務領班和名模等都不事生產，倒是一名沒人看得起的女清潔工隨救生艇來到，她既會捉魚又會生火，解決了眾人最主要的生存問題，登時翻身成了「領導」。當她有了無上權力後，自然就會變成極權。她明目張

膽命令卡爾每晚到被戲稱為「愛之船」的救生艇內陪她睡覺，不但雅雅只好接受現實，卡爾後來也心甘情願投向了她。本段內容對文明社會的價值觀念頗多不留餘地的拷問，佳句不少，結局的安排有點出人意表。

導演	哈希德・阿米（Rachid Hami）
編劇	哈希德・阿米、奧利維爾・普里奧爾（Ollivier Pourriol）
演員	卡里姆・萊克盧（Karim Leklou）、魯比娜・阿扎巴爾（Lubna Azabal）、沙伊恩・布曼丁（Shaïn Boumedine）、宋芸樺
製作	Mizar Films, France 2 Cinéma, Ma Studio [TW]
年份	2022

　　《榮耀之路》（*For My Country*）是一部相當特別的電影，它是阿爾及利亞裔的法籍導演哈希德・阿米的第二部劇情長片，說的是他自己經歷過的真實故事，題材比較獨特。外景拍攝橫跨摩洛哥、法國、臺灣三地，臺灣演員宋芸樺也演出了一個重要角色（飾埃沙的女朋友），加上臺法兩地都投入了資金，是真正意義上的臺、法合拍電影。

　　劇情描述剛入學就讀軍官學校的埃沙（沙伊恩・布曼丁飾），在一場迎新活動中疑似遭到學長霸凌而離奇喪命。他的哥哥伊斯梅爾（卡里姆・萊克盧飾）與母親（魯比娜・阿扎巴爾飾）為了討回公道，一方面積極向軍方請求究責，並爭取讓埃沙入葬軍人公墓，但軍方卻以埃沙並非「為國捐軀」而拒絕要求，使死者無法順利下葬。伊斯梅爾在屍體旁陪伴的日子裡，回憶起兒時在阿國與粗暴的軍人父親愛恨難解的關係──母親堅決帶著兩兄弟和腹中胎兒移居到法國，他們從此未再見父親一面。兄弟親情到法國後也日漸疏離，伊斯梅爾更懷抱著被父親遺棄的一肚子怨氣，變成了生活很不穩定的街頭混混。直到事發前 2 年的聖誕節，哥哥飛到臺北探望在臺大留學的弟弟，意外在異地重新了解發憤向上的埃沙，兄弟倆得到和解。這個也成為伊斯梅爾一定要為弟弟捍衛榮耀的內心動力。

本片以雙線交錯的結構展開劇情，現代時序的埃沙之死及後續的家屬與軍方談判過程，主要反映軍中霸凌的陋習、政府官員的死要面子、國族歧視問題（埃沙是阿拉伯人而非法國白人，就在軍中得到差別待遇）、個人身分認同（從殖民地阿爾及利亞移居到宗主國的法國卻難以認同自己是法國人）等具爭議性的公領域問題，態度公允持平，讓不太熟悉相關背景的觀眾也能接受。最後軍方與家屬各退一步，埃沙終於得到一個體面的軍中葬禮和頒授勳章，伊斯梅爾的堅持算是有了代價。

　　伊斯梅爾和埃沙的兄弟情恩怨，以及他們父母的婚姻崩解狀況，只透過幾段倒敘穿插於伊斯梅爾的回憶之中。這些家族往事雖因篇幅關係拍得還不夠細緻，但有兩個主要的關鍵部分還是足以說明問題。其一是童年時，母親一直嚷著無法繼續住在獨裁的阿國，父親卻不肯走，偷偷回家想拿走母親的護照，厲聲威脅要伊斯梅爾說出藏護照的地方，失敗之後又要單獨帶走埃沙，把伊斯梅爾推倒在地，令他雙手受傷。這個童年創傷造成伊斯梅爾畢生痛恨父親，甚至拒絕他來參加親生兒子埃沙的喪禮。其二是伊斯梅爾心血來潮的臺北之旅，整段外景拍得真實自然，流露生活氣息。伊斯梅爾特意買了貴重的機械錶送給埃沙，主動釋出善意，卻不被弟弟接受，然而他卻在陌生的國度裡感受到臺灣宮廟濃厚的宗教氣息，情不自禁地入廟隨著當地人參拜，但卻使用伊斯蘭教徒的手勢，似乎得到了一種奇妙的心靈洗滌，心中戾氣漸消。影片結束前，當這個機械錶以「埃沙遺物」的樣子再次出現在伊斯梅爾眼前時，那是一個令人感動的時刻。

有你就是家

編劇、導演　盧・達頓（Luc Dardenne）、
　　　　　　尚－皮耶・達頓（Jean-Pierre Dardenne）
演員　　　　喬莉・姆本杜（Joely Mbundu）、
　　　　　　帕布羅・席爾斯（Pablo Schils）
製作　　　　LES FILMS DU FLEUVE
年份　　　　2022

Tori et Lokita

　　《有你就是家》（*Tori et Lokita*）是比利時兄弟檔導演盧・達頓與尚－皮耶・達頓第九次獲選坎城影展競賽片，並最終獲得該影展 75 週年紀念大獎的最新作品，以平實手法反映歐洲日益猖獗的非法移民問題，題材與風格都不算新穎，但具有同情弱小和貼近生活的人道精神。

　　故事主人翁是一起自非洲偷渡往比利時的少女洛琪塔（喬莉・姆本杜飾）和男孩托里（帕布羅・席爾斯飾），兩人情同姊弟，但並無血緣關係。托里是受宗教迫害的巫師後代，很快獲得比利時政府的庇護取得居留證件。洛琪塔冒充托里的親姊姊，但遲遲過不了移民官的面試。本來她只是為打工餐廳的義大利廚師販售安毒賺點小錢，後來為了取得身分證件留下來，答應為黑道打工 3 個月，獨自關在密閉倉庫裡栽種大麻。期間，托里一邊充當小毒販賺錢寄給洛琪塔的母親，一邊又用計找到洛琪塔工作的倉庫，偷偷地闖進去見到了不願分離的姊姊。可惜負責看守的黑道分子不久就識破了兩人的私會行動，洛琪塔和托里不得不冒險逃亡……

　　本片的劇情簡單直接，敘事手法亦樸實無華，有如紀實片般交代事件的發展過程。年僅十幾歲的洛琪塔偷渡到歐洲的目的，不過

只是想當個幫佣，好好賺點錢寄回家給弟妹交學費，但這點卑微願望因為拿不到證件而無法如願，被迫成為廚師的性侵對象和黑道利用的製毒者。然而，洛琪塔極力阻止托里也走歪路，鼓勵他珍惜前程好好上學，唯有這樣才能翻身。只是在小男童純真的腦海中，曾一同乘船偷渡並一直照顧他的大姊姊比什麼都重要，一天見不到面便寢食難安。本片拍得最令人動容的部分，便是把這兩個無血緣姊弟生死與共的情誼表現得十分濃烈，對比出他們身處的所謂文明社會是如何冷漠無情。此外，導演用了相當多的篇幅描寫托里如何找到隱閉的倉庫，又如何想盡辦法偷溜進去，仿似山洞尋寶般終於找到了洛琪塔，整個過程為平淡的故事添加了不少緊張氣氛，姊弟相處場面也有一些人情的溫馨。

編導對歐洲的非法移民處境顯然抱著同情態度，但現實的狀況卻也充斥著無奈。犯罪情節在本片只作為背景存在，並未加以渲染以製造戲劇性，因為跟這部電影的文藝片風格不合。

詭孩

編劇、導演	艾斯基・佛格（Eskil Vogt）
演員	雷克爾・萊諾拉・弗洛圖姆 （Rakel Lenora Fløttum）、 阿爾瓦・布林斯莫・拉姆斯塔德 （Alva Brynsmo Ramstad）、 山姆・阿什拉夫（Sam Ashraf）、 艾倫・多里特・彼得森（Ellen Dorrit Petersen）
製作	Zentropa Sweden
年份	2021

The Innocents

一般說來，恐怖驚悚片的情節和人物會比較簡單，電影是否能吸引觀眾，端看導演是否能利用攝影、表演和配樂等技術，經營出一種令人提心吊膽的氛圍，讓人不自覺地緊張起來，甚至為劇中人身處的危機捏一把冷汗。為了達到這種效果，很多低手會把劇中人扔到暗黑的古宅中摸索前行，然後突然跳出一個人（或一隻鬼）或發出一聲巨響，失驚無神地把你嚇一跳，但高手用不著使出這些「偷襲觀眾」的套路，就算在光天化日的生活環境中，依然可以讓人從頭至尾繃緊神經，待故事結束才大大鬆一口氣。《詭孩》（*The Innocents*）這部由挪威導演艾斯基・佛格編導的超自然恐怖片，可以算是這種類型片的傑作。

本片的製作不大，故事簡單，基本上只有4個小孩子演出，成人都是配角。主人翁是一對白人姊妹，她們隨父母搬到郊區山上的一個中下階層社區。妹妹伊達（雷克爾・萊諾拉・弗洛圖姆飾）年僅 7、8 歲，正是活潑好動、喜歡交朋友的年紀；姊姊安娜（阿爾瓦・布林斯莫・拉姆斯塔德飾）比她大好幾歲，但因患嚴重的自閉症，母親（艾倫・多里特・彼得森飾）不讓她跟伊達到樓下玩。一天，寂寞的伊達認識了住同一社區的印度裔男孩班（山姆・阿什拉夫飾）。班主動向伊達炫耀，說他會「移動東西」，隨即用「念

力」移飛一個瓶蓋,伊達覺得十分好玩,兩人經常玩在一起。

不久,兩人又認識了患白化症的黑人小女孩艾莎,她竟然會「心靈感應」。原來不說話的安娜經艾莎提點後神奇地開口說話,雖只是朦朧的語音,卻已讓她的父母喜極而泣。

4個小孩子常在附近樹林玩「隔空傳音」,本來十分高興,但當班聽到艾莎傳的話語是「班是壞蛋」時,竟突然暴怒,用「念力」移飛一塊石頭攻擊艾莎。體型最大的安娜挺身保護妹妹,成為班的剋星。

班體內的邪惡因子被喚起,純真迅速失去,魔性卻越來越驚人。他受到3個女孩聯合排斥後尋思報復,先是遷怒自己的單親媽媽,用「念力」將一鍋滾熱的湯倒母親身上。不久又用「念力」控制艾莎的母親,先讓她額頭流血而不自知,跟著又親手將利刃插入女兒體內。艾莎死後,安娜失去了她的提點,再度不肯說話,但她身上具有的特異功能,卻足以跟班決一死戰!

本片開場的第一個鏡頭是伊達坐在車上半睡半醒的特寫,因此本片的故事可解釋為寂寞小女孩的一場胡思亂想的「夢魘」。而從角色設定上的刻意安排,則可能有一種深層的政治寓意。伊達與安娜兩姊妹是白人孩子,另一半班與艾莎則是黑皮膚的外來移民。班的超級邪惡似乎隱喻了挪威白人對移民勢力不斷抗張的恐懼,當艾莎代表的好移民力量被壞移民班扼殺之後,本土力量不能再畏首畏尾,非得自己站起來跟他對抗不可。

片中4名兒童演員均選角恰當,各具特色,將孤獨童年的情緒壓抑演化成不可思議的暴力世界纏鬥,過程迂迴曲折,戲劇張力層層升高,最後的正邪大決鬥還拍出了一點「現代武俠片」的味道。

開羅謀殺案

編劇、導演	塔利克‧薩利赫（Tarik Saleh）
演員	塔菲克‧伯罕（Tawfeek Barhom）、 法瑞斯‧法瑞斯（Fares Fares）
製作	Atmo Production
年份	2022

Cairo Conspiracy

　　埃及是位處北非的伊斯蘭文明大國，大部分人信仰遜尼派，但也存在一些其他的宗教。雖然該國是政教分離，但伊斯蘭宗教領袖擁有強勢的影響力，足以跟總統分庭抗禮，為了施政順暢，政府自然希望大伊瑪目跟總統持相同政見，為此國安單位用了不少心計暗中操縱。《開羅謀殺案》（*Cairo Conspiracy*）就是設定在這種特殊背景下的一個懸疑驚悚故事。

　　主人翁亞當（塔菲克‧伯罕飾）是漁夫之子，幸運考上了開羅的艾資哈爾大學，該校正是政府極力想拉攏的最高宗教學府。在那裡講授可蘭經的幾位伊瑪目各有影響力，但立場不同，只有宗教領袖大伊瑪目大權在握，不料他在開學典禮上竟意外死亡，從而引發了一場宗教與政治的角力危機：誰會最終成為新的大伊瑪目？

　　本來有如一張白紙的亞當，因為目睹一名替國安局當線人的同學在校內廣場被謀殺，被迫捲入了這場兇險的政教角力中，還被國安組長易卜拉欣（法瑞斯‧法瑞斯飾）威脅他充當新的線人。亞當開始誠惶誠恐地接觸一些持異見的讀書會成員，又以助理身分刺探到一名本為大熱門的伊瑪目的失德祕密，使他越陷越深，處境也越發危險。國安局高層原想過河拆橋犧牲亞當，易卜拉欣卻已對亞當產生了感情和識才之念，冒險救他一把。易卜拉欣和亞當之間的關

係演變，編導是利用咖啡店的幾場公事接觸，逐步改變兩人的座位和互動方式，自然而細膩地達到了角色成長的目的。

本片勇奪第七十五屆坎城影展最佳劇本獎，故事架構和劇情推進的一波三折都相當吸引人，讓觀眾很自然地為主人翁的處境擔憂，同時對「大伊瑪目選舉」和「線人學生謀殺案」這兩大懸念最終如何解決一直緊抓不放直至劇終，為全片的驚悚氣氛發揮了相當好的戲劇鋪墊。另一方面，透過純真男孩亞當掉入政教大染缸之後的歷練，我們看到了人性的考驗和迅速成長，也看到了「宗教代理人」的伊瑪目或可恥或可貴的不同面相。「瞎眼伊瑪目」為何堅持要跳出來承認他是學生謀殺案的兇手？國安單位又如何被他這一怪招逼得左支右絀，不知道該怎樣解套？最後亞當孤注一擲跟「瞎眼伊瑪目」作一場可蘭經教義的大哉問式對話，相當具有哲學的啟發性，也巧妙地解決了戲劇上的死結。

在製作上，埃及裔的瑞典導演塔利克・薩利赫運用歐洲資金和土耳其外景，拍出了一部對埃及的形象比較不利的影片，卻幫助很多觀眾得以一窺伊斯蘭國家比較封閉而不易為外界所知的政教複雜面。

編劇、導演	奧利特·福克斯·羅特姆 （Orit Fouks Rotem）	
演員	黛娜·伊雯（Dana Ivgy）、 阿西爾·法哈特（Aseel Farhat）、 喬安娜·薩特（Joanna Said）	
製作	Green Productions	
年份	2021	

她和她們的電影課

Cinema Sabaya

《她和她們的電影課》（*Cinema Sabaya*）是以色列女導演奧利特·福克斯·羅特姆的首部劇情長片，用女性的細膩心思在有限的製作條件下拍出了一部題材新鮮又具時代意義的作品，曾獲「以色列電影學院獎」（Ophir Awards）的最佳影片等 5 項大獎，並代表該國角逐奧斯卡最佳國際影片。

這個故事發生的居民活動中心，設置在以色列人與巴勒斯坦人共居的一個地點，那裡開辦了一個平民的電影工作坊，由年輕的女導演羅娜（黛娜·伊雯飾）指導社區婦女使用攝影機拍片，希望她們用基本的技術記錄下自己的家居生活，以此作為和別人溝通的橋梁。來報名參加的共有 8 名學員，年齡、職業、信仰及家庭背景各有不同，性格也差異頗大。

這 9 位師生齊聚一堂上課，本來沒有什麼高潮起伏的戲劇性，但因為「以巴衝突」的敏感政治背景，不言而喻的多種矛盾便在上課過程中自然產生。例如課程剛開始，老師要用阿拉伯語還是希伯來語上課就引起了一番討論，而戴頭巾的伊斯蘭女學員跟比較自由浪漫的以色列女生也形成了兩個對立陣營。幸而雙方能夠文明地溝通，逐漸也建立起同學之間的情誼。首次執教的羅娜初期如履薄冰，後來看到學員之間的互動頗具戲劇性，加上這些素人拍出的習

作不乏電影趣味，便想偷偷拍下上課情形，將所有映像素材剪輯為自己的首部劇情長片。然而她這個「假公濟私」的祕密計劃被其中一名學員識破，進而引起了學生對老師的不信任，使這個本來充滿歡樂的電影教室蒙上了陰影。

　　除了上述這個情節主線，由各學員交出的多部電影習作則成為側面烘托主題的點狀虛線，讓觀眾看到一般人在首次能夠以「開麥拉鋼筆」進行創作，其後又學習為自己的作品配上旁白的喜悅心情，她們的作品雖然粗糙，卻散發出自然質樸的感情，的確有助跟別人溝通。期間，一直渴望成為歌星的中年貴婦納希德（阿西爾·法哈特飾），終於在鏡頭前完成了她的歌星夢；而一直生活在男權主義壓力下的膽小伊斯蘭婦女蘇達（喬安娜·薩特飾），想自己考駕照都因丈夫反對而不敢去學開車，後來在排演她這段故事時竟深深代入角色，爆發出她長期備受丈夫欺凌的不滿情緒，成為全片最具震撼力的戲劇高潮。

　　作為一部旨在彰顯女權的電影，本片從臺前到幕後均由女性掛帥，男性角色被隱沒或扮演負面力量，在「男尊女卑」的中東地區十分罕見。

下篇
電影專欄

PLUTO

資深影迷的竊竊私語

我出生那一年的電影名作

　　如果你是一位影迷，想必一定有興趣知道：在你出生的那一年到底有什麼電影名作面世？這個資訊除了跟你個人的感情會有所連結之外，也是一個非常好的聊天話題。譬如你可以跟陌生人介紹：我是跟「阿甘」同一年出生的。對方若是看過《阿甘正傳》，可能會立刻猜出你是在1994年出生的。雙方對視一笑，跟著就可以展開談不完的電影話題。

　　像筆者這種畢生與電影為伍的人，自然更為重視這方面的資訊，而且心中暗喜，因為在我出生的那一年，還真有不少電影名作在同年推出，這些影片在70年後依舊為人們所記憶傳誦，如今觀賞仍然絲毫沒有落伍過時，堪稱是經得住時間考驗的經典。

　　以下是那一年最頂尖的幾部電影經典：

　　《萬花嬉春》（*Singin' in the Rain*）──公認是史上最佳歌舞片，展現了好萊塢影壇從默片過渡到有聲片的時代變遷。男主角金‧凱利（Gene Kelly）撐著傘邊跳邊唱主題曲的情境精彩絕倫，觀眾誰能忘記？

　　《日正當中》（*High Noon*）──賈利‧古柏（Gary Cooper）主演的西部片不朽經典之一，描述小鎮警長結婚後決定退出江湖，但當年被他逮捕的歹徒此時回來對他展開報復，警長臨危不屈，誠頂天立地大丈夫！導演佛烈‧辛尼曼（Fred Zinnemann）首創「戲劇時間」與「放映時間」等長的結構，對後來的電影創作影響甚大。

　　《非洲皇后》（*The African Queen*）──戰爭冒險電影的劃時

代作品，描述礦場工人與拘謹的女教士為了逃離德軍而共乘小船「非洲皇后號」順流而下，最後把船改裝成魚雷艇擊沉了德國戰艦。男女主角亨佛萊・鮑嘉（Humphrey Bogart）與凱瑟琳・赫本（Katharine Hepburn）的鬥氣冤家搭配不斷擦出火花，是這部以「兩人一船」為主體的電影的最大亮點。

《禁忌的遊戲》（*Forbidden Games*）——法國導演雷奈・克萊門（René Clément）執導的最佳作品，透過兩名孩童在淪陷後的巴黎，不停收集死去的動物屍體，為牠們煞有介事地模仿宗教儀式安葬，玩起「禁忌的遊戲」的幼稚行為，反映了戰爭對小孩心靈的嚴重創傷。獲得第十三屆威尼斯影展金獅獎的榮譽。

《風燭淚》（*Umberto D*）——義大利新寫實主義領軍人物維多里奧・狄西嘉（Vittorio De Sica）於1948年拍出了轟動一時的《單車失竊記》（*Bicycle Thieves*）故然影史留名，但他在4年後再次以新寫實主義手法細膩刻畫一名羅馬退休公務員悲慘生活的本片亦不能被忽視，包括男主角的演員大多是非職業的素人。《時代週刊》（*Time*）在2005年評選「影史百大電影」時曾將本片列入。

《生之慾》（*Ikiru*）——日本導演黑澤明於1950年以《羅生門》奪下第十二屆威尼斯影展金獅獎而在國際上聲名大噪，緊接著拍攝的這部《生之慾》（港譯《流芳頌》）在藝術成就上亦不遑多讓，是他本人自認為畢生最喜歡的作品。描述一名本來庸庸碌碌的科長渡邊，在知道自己將不久於人世後變得消沉，後來一名年輕女子重燃了他的生存鬥志，決定回到市府崗位做個勇於任事的人。影片從眾人在渡邊的喪禮上憶述主人翁的生命轉折展開故事，市川喬的演出感人甚深。失去生活目標的人，可以從這部傑作中獲得啟發。

一個資深影迷的新年省悟

　　令人憂傷的2022年終於過去，未來的365天會過得更好嗎？從各地盛大綻放的煙火秀和跨年演唱會看來，我們似乎已經擺脫了過去3年來的新冠疫情陰霾，回到太平盛世，可惜那只是表象！從多種已經公布的數據和陸續發生的跡象反映，2023年將會是全球景氣步入衰退的一年，世局混亂依舊，新冠疫情也不見得就會告一段落，因此，已經幸運挺過2022年而仍然可以在此看煙火的人，需要懷抱一顆感恩的心繼續堅持下去，首先要留意身體健康，不被病毒打倒；再來要保持身心清明，相信自己的理性判斷，不要輕易受各種別有用心的假訊息或認知作戰所左右，努力工作，為所當為！

　　依此思路回到影迷關心的電影小天地，我發現自己在過去的一年看片量少了很多，對新片的公映資訊也懶得關注，維持了多年的「資深影迷熱情」大幅度減弱了，而自己竟然對這種情形感到沒什麼！要細思原因，因疫情影響盡量減少出門故然是原因之一，而新片缺乏吸引我「非看不可」的力量恐怕是更主要的理由。越來越多在大小影展中受到吹捧以至最終得到大獎的影片，大都是遠離大眾審美標準和缺乏感人力量的作品，只是想迎合少數評審和影展觀眾口味的所謂「藝術電影」，或是放任揮灑導演個人情懷的「自High之作」，這些影片當然也會有人會喜歡，但數量十分有限。

　　例如由魯本‧奧斯倫編導的諷刺喜劇《瘋狂富作用》，大肆挖苦富豪名流的荒謬言行，又讓勞工階級大翻身來主宰原來騎在她頭上的一群權貴，政治正確的姿態深受主宰歐美影壇的左翼思潮

所喜，因此本片在2022年5月的第七十五屆坎城影展首映後獲得了長達8分鐘的起立鼓掌，評審團自然也將金棕櫚獎最佳影片頒了給它。年底頒發的歐洲電影獎，再度將最佳影片獎和最佳導演獎頒給《瘋狂富作用》，彷彿本片在電影藝術上真的有多麼出類拔萃！在我一個資深影迷看來，本片只能算是一部勇於譁眾取寵的「主題先行」之作，編導聰明地（同時也取巧地）在個別場面放手把嘲諷效果發揮到淋漓盡致（例如郵輪盛宴故意安排在風高浪急之夜舉行，讓一大群富豪吃了不潔的海鮮後誇張地嘔吐，讓他們在鏡頭前極盡出糗之能事），讓那些喜歡這一套意識形態的人「看得很爽」，自然會拍掌叫好，卻有意忽略了本片作為一部完整的作品，在節奏不均衡、角色工具化、情節不合理等諸多硬傷。其實魯本・奧斯倫在5年前以另一部諷刺喜劇《抓狂美術館》贏得坎城的金棕櫚獎，就是採用類似的創作策略和編導風格，本片只是食髓知味、順勢再下一城罷了！

　　一個月前，我介紹過英國著名電影雜誌《視與聲》（*Sight and Sound*）在2022年評選「最偉大的百部電影」時，把一部很少人知道和看過的女性主義電影《珍妮・德爾曼》（*Jeanne Dielman, 23, quai du commerce, 1080 Bruxelles*，1975）刻意選為冠軍，這個結果跟坎城影展的選擇是互為呼應的，它反映出當前歐美的文藝圈左翼當道，他們正積極地以一小撮人的口味「代表」大眾，先取得話語權上的優勢，從而形塑新的歷史，摧毀我們多年來相信的傳統價值。在此眾聲喧譁的混沌年代，影迷們更應該相信自己的口味、自己的選擇，不必人云亦云，盲目地意圖「跟上時代」，最後落得「被騙」的懊悔結果。畢竟，我們去看電影只是為了自己的高興，為了得到一些情感共鳴或心靈滿足，別人的意見以平常心聽聽就好，不必太當真。

跟 ChatGPT 聊電影

　　我首次使用 ChatGPT 大概是一個月前的事，那時候這個AI新玩意已經在網路上熱火朝天，少不得跟流行把它下載下來用用看。

　　有些人把 ChatGPT 吹噓得神乎其神，彷彿無所不能，馬上就可以取代人類做各種的文字和藝術創作，寫廣告文案乃至學術論文都「秒速完成」，真的不可思議。然而，只要我們細心觀察，當前 ChatGPT 這個聊天機器人所能提供的問題解答往往並不完美，有時更似是而非，甚至張冠李戴，錯得離譜，會令提問者失笑。

　　我至今只是 ChatGPT 的入門級使用者，跟它聊天的範圍幾乎都是電影方面。我發現當提問是一般常識時，他的回答表面看來頭頭是道，不過「套路」的感覺頗濃，資料的準確性也有不足。例如以下的對答：

問：我現在打算拍一部中文電影，預算只有100萬美元，有3個類材　　給我選擇：1.鬼屋恐怖片；2.動作犯罪片；3.家庭悲劇片。根　　據近5年的票房紀錄，我該拍哪一部才比較有賣座把握？

答：票房的表現受到許多因素的影響，包括影片的內容、製作、推　　廣和市場環境等等，因此很難精確預測一部電影的票房成績。　　但從過去的票房紀錄來看，以下是我對3個類型電影的觀察和　　分析：

　　鬼屋恐怖片：近年來，鬼屋恐怖片在中文市場的票房表現一　　　　　　　　般。雖然有一些票房成功的案例，例如《詭宅》

（*The Ghost House*）、《詭絲》（*Silk*）等，但這些電影多數都是由知名導演或演員主演，或有較大的投資和推廣預算。

動作犯罪片：動作犯罪片在中文市場的表現相對穩定，也有一些票房成功的案例，例如《追殺比爾》（*Kill Bill: Vol. 1*，港譯《標殺令》）、《槍戰》（*Deadman Standing*）等。此外，這類型電影的製作成本通常比較低，並且具有較廣泛的觀眾基礎。

家庭悲劇片：家庭悲劇片在中文市場的票房表現較為保守，但也有一些成功的案例，例如《離婚律師》、《比悲傷更悲傷的故事》等。這類型電影較注重情感表達和劇情深度，通常較為適合成本較低的獨立製片。

綜合以上分析，如果你預算只有100萬美元，可能適合拍攝動作犯罪片或家庭悲劇片。但最重要的是要有一個好的故事和劇本，以及專業的製作團隊和演員陣容，這些都是影響票房成績的關鍵因素。

熟悉電影製作實務的人，會認為 ChatGPT 提供了一個好建議嗎？

若是針對具體的資訊提問，ChatGPT 會顯出其大數據模型「中文電影資料儲備不足」，它對臺灣的歷史文化等層面亦理解不夠，故答案只能胡亂拼湊應付一下，徒然誤導了不懂的人。例如以下的對答：

問：對於臺灣的電影你有什麼了解嗎？

答：是的，我對臺灣的電影也有一定的了解。以下是一些有關臺灣電影的資訊：

臺灣電影產業發展歷史悠久，自1930年代初開始，當時的「中國電影公司」在臺灣建立了第一家電影製片廠，並開始製作華語電影。

臺灣的電影題材豐富多樣，從風土人情到政治社會，再到文學經典等，都有涉及。比如，近年來獲得關注和熱議的電影包括《鬼滅之刃》（*Demon Slayer: Kimetsu no Yaiba*）、《我的少女時代》、《假面騎士Zero-One》（*Kamen Rider Zero-One*）等……

事實上，以上兩個資訊都是嚴重錯誤的！1.1930年代的臺灣仍是日據時期，當時並無「中國電影公司」，又何來建立第一家電影製片廠開始製作華語電影？2.《鬼滅之刃》是日本的賣座動畫片，《假面騎士Zero-One》是朝日電視臺的特攝電視劇，怎麼能拿來跟《我的少女時代》一起當臺灣電影來舉例呢？

從一部很少人知道的影史最偉大電影談起

　　自1952年以來，英國著名電影雜誌《視與聲》，每隔10年便會廣邀影評人等各界菁英評選全球性的「影史最偉大電影」，形成了一項歷史悠久的大型電影評選活動，曾被認為是在多如恆河沙數的各種電影評選之中，最能反映影迷廣泛共識和最具公信力的一份名單。

　　剛公布結果的2022年第八屆活動，是歷來規模最大的一屆，出版《視與聲》的BFI一共邀請了1,639名影評人、策展人、電影學者、導演等創作人，各自提交他們心目中的「有史以來最偉大的10部電影」（top ten）名單，加以彙總統計，按票數多寡得出最後的「最偉大的百部電影」（100 Greatest Films of All Time）名單。按理說，基數達1,639人的龐大評審團，不會像歐洲的3大影展坎城、柏林、威尼斯，或是臺灣金馬獎等「小評審團制度」那麼容易受到「少數人口味」的操縱和影響，以致產生出令影迷大眾感到難以理解的爆冷門結果。例如在第五十九屆金馬獎，讓觀眾難以親近的另類小品《一家子兒咕咕叫》力壓在電影技藝各方面的表現都更勝一籌的《智齒》（Limbo）贏得「最佳劇情片」桂冠，就是一個非常鮮明的例子。

　　然而，由《視與聲》大評審團選出的這一屆「影史最偉大電影」，正好產生了類似的爆冷結果，冠軍影片是一部很少人知道和看過的女性主義藝術電影《珍妮・德爾曼》。多部享譽已久並一直

位列前茅的影史經典，包括：《大國民》（*Citizen Kane*）、《迷魂記》（*Vertigo*）、《東京物語》（*Tokyo Monogatari*）、《2001太空漫遊》（*2001: A Space Odyssey*）等等，均被很多人不認識的比利時女導演香姐·艾克曼（Chantal Akerman）壓倒於石榴裙下。這個結果，讓人大嚇一跳，甚至感到無法理解。但我完全不會懷疑這個評審結果作假，因為毫無必要。此外，香姐·艾克曼導演已於2015年在巴黎自殺身亡，近年也沒有什麼人為她特別造勢。那麼，一定是在近10年間，這個世界默默地發生了什麼事，令到人們的意識形態和價值觀產生了根本性的改變，才會實質地影響了《視與聲》這一類本來不牽涉政治，而且一直反映社會主流觀點的電影評選活動。當整個歐美社會的知識分子大批「向左轉」，人數多到一個程度，也就形成了「小眾口味主宰大眾選擇」的新風潮。

關注文化議題和時事評論的讀者，一定會經常看到「政治正確」這個熱門詞彙，一些電視名嘴和意見領袖，常會表現出「立場重於是非」的態度，尤其談到像LGBTQ和女權、種族之類的敏感內容時，大多以「政治正確」為前提，深怕被人批評為右派、保守、落伍的一員。我估計這一波受邀參加《視與聲》電影評選的1,639位代表之中，持「政治正確」立場的「左膠」一定比以前各屆多出很多，因此那些人才會在其票選名單中空出一個極珍貴的名額，把一部冗長（片長達201分鐘）沉悶、用「類紀錄片」手法呈現一位單親媽媽和她兒子日常瑣碎生活的小眾電影《珍妮·德爾曼》列入其十大之中。

誠然，左派言論重鎮《紐約時報》（*The New York Times*）曾在《珍妮·德爾曼》公映時盛讚它為「女性主義電影的第一部傑作」，但同樣具文化影響力的紐約《村聲雜誌》（*Village Voice*）於2000年時舉辦「20世紀百佳電影」（100 Best Films of the 20th

Century）的影評人票選時，《珍妮・德爾曼》也僅排在第十九名。而《視與聲》在上一屆的「影史最偉大電影」票選，《珍妮・德爾曼》更只排在第三十五名（得34票），都反映了此片是只獲得少數人偏愛的小眾電影。但是同一部老片，在左派文化人當道的2022年，卻突然荒謬地跳上了《視與聲》的最新票選冠軍，彷彿它真的是眾望所歸的影史經典。難道「政治正確」，如今真的是大勢所趨？

兩個超大型的電影評選活動比一比

　　在2023年6月，小小的臺灣竟然有兩個超大型的電影評選活動同時在進行，把它們互相對照排比討論一下，雖然不見得有什麼積極意義，但也算是為一個有趣的影評現象留下點紀錄。

　　先來看看在4月中，總共有高達114名臺灣影評人參與填答的「21世紀百大電影－臺灣影評人版」票選活動。根據主辦團隊在「前言」中所做的簡短介紹，他們是參考BBC（英國廣播公司）在2016年舉辦的「21世紀百大電影」票選，邀請全球177位影評人根據21世紀以來所發行的電影中提交各自的前10部並匯整列表，這份榜單主要反映是歐美地區影評人對電影的偏好。臺灣的一些年輕影評人見賢思齊，也想：「為何沒有一個名單可以反映臺灣觀影人對於21世紀電影的喜好呢？」於是決定發起這項本土的企劃，在2023年4月17日至23日之間廣邀163人填表，總共有114人填答，提名了435部不重複的十大電影。根據加權計分統計結果，最終得出了一份臺灣影評人版的「21世紀以來百大電影名單」。

　　這一項堪稱巨大的工程得以完成，全憑年輕人對電影的一股熱愛推動，值得按個讚，但是選擇這個不上不下的時間點來舉辦這樣的大活動（今年甚至還未到21世紀的四分之一），到底有什麼具體的標準和意義可言？實在也說不上來，只能說是一些年輕的電影同好們急於表現「話語權」的一個湊熱鬧之舉吧？

　　我看了一下本次參與者的名單，固然有像：李幼鸚鵡鵪鶉、鄭秉泓、但唐謨等資深名家，但大部分是連我也第一次見到其名字的

新世代網路影評人，故這份臺灣影評人版的「21世紀以來百大電影名單」到底有多大的公信力也就很難說了。不過正如我之前在談論英國《視與聽》雜誌舉辦的同類評選時說過，「權威們的公信力已不足恃」，把他們看作一場文化界的「遊戲」即可。

至於國家電影及視聽文化中心為迎向成立45週年，啟動「我最愛的臺灣劇情長片」（百大系列）票選活動，先以臺灣劇情長片為主，邀請電影產業、評論和藝術相關人士一起投入，選出一份片單，告一個階段後也會邀請一般民眾共同參與，希望從多元視角觀看臺灣電影的歷史發展，也期望從臺灣電影回看臺灣的成長與轉變。

年初票選活動的籌備小組已先行開會，篩選出一份多達610部的候選片單，從1950年的《阿里山風雲》到剛上映的《本日公休》，邀請專業人士從其中各自選出「我最愛的臺灣電影劇情長片」30部，也可以在參考名單之外評選。我剛剛受邀完成了票選，發現這並不是一件輕鬆的差事，「30部」的限制讓自己不得不放棄掉一些本來認為「必選」的作品，另一方面又得盡量避免片單過度集中在某幾個代表性導演的身上，希望能盡量照顧到整體作品的多元性。這個評選階段到6月30日結束，我不知道共有多少人應邀參與評選？這個活動又能比之前類似的「百大華語電影評選」作出什麼不一樣的貢獻？總之，放輕鬆，歸根結底這只是一場遊戲！

電影評獎之「一場遊戲一場夢」

　　我年輕的時候，是一個相當嚴重的「電影名單控」，舉凡各類型大大小小的影展的得獎名單，歲末年終的年度10大電影評選（無論是佳片還是爛片）的排行榜，乃至世界各地的史上10大乃至100大電影的名單等等，我總是樂此不疲地予以收集整理，一度還想過拿這些材料加以註釋後出書，藉此分享給影迷同好。然而，年紀越大，看得越多，對這個「收集名單」的活動就越來越提不起勁，有些名單甚至只有看看標題，內容都懶得細看。這種心態的轉變，或許是因為了解到事情的本質——任何種類的選舉或評選，其實都只是一種「遊戲」，操辦這項評選的單位如何定出「遊戲規則」？由什麼人進行投票？用什麼方式計分（例如有沒有加權計算）等等因素，都足以影響最終結果。當然，我們還不能忽略「運氣」的因素。你遇到的對手是強是弱，往往比你自己是強是弱更足以左右戰局。明乎此，也就用不著對某部電影或某個導演、明星是否為最後贏家，或者某部影片在排行榜上的位置是高是低太過介懷。一切持平常心，忠於自己一貫的價值觀和選擇標準，不必臣服於那些選出得獎名單的「評委」或「權威人士」，妄自菲薄地認為「他的選擇是對的」或「我的選擇是錯的」，大可不必。說到底，這些只是一場遊戲。一場遊戲一場夢，總有夢醒時分！

　　以剛剛落幕的第四十一屆香港電影金像獎頒獎典禮為例，它「違反一般觀眾的認知」，把最佳影片大獎頒給張婉婷導演的紀錄片《給十九歲的我》，以致引來臺下一片噓聲。因為此片曾因違反

部分被拍攝者的意願而引起相當大的爭議，最後在公映中途決定下檔，很多人都來不及觀看。但是此片又符合香港電影金像獎的報名及評選資格，因此被保留角逐資格。結果，它擊敗了其他4部劇情長片而奪得大獎，豈非命中註定？也許有人會說，這種「少數自己人的選擇」沒有公信力，難被一般大眾接受，但它是按遊戲規則選出來的，只要中間沒有作弊，大家就得接受評選結果。

　　有時候，某些在當時看似違反常理或是大爆冷門的得獎影片，經過時局的奇妙變化或大眾心理的轉變後，反而會呈現出得獎作品獲獎的必然性和先鋒意義，只是當時一般人並沒有意識到。例如在2016年，第三十五屆香港電影金像獎出人意表地把最佳影片大獎頒給低成本獨立製片、由5位年輕導演執導的5段式預言電影《十年》，當時也引起了很多爭議，尤其香港的主流電影界認為這個結果很「兒戲」，是部分人士「政治掛帥」的選擇，完全不符合專業精神。但是，經過了這幾年天翻地覆的變化，「舊香港」變成了「新香港」。人們回頭再看《十年》一片，才明白它洞悉時代變化的「先知先覺」。讓這部預言電影留名在代表香港電影工業的電影金像獎最佳影片名單上，誰曰不宜？

超級影迷奇趣錄

　　在闊別了兩個月之後，2021年7月13日開始，臺灣的影迷終於可以回到電影院看電影了，其中一些影迷想必有「報復性消費」之心，狠狠地給它一天看過2部3部，連看一個禮拜，以解心頭之「癢」。不過，你要是新北市和桃園市的影迷，想報復也沒有那麼方便，因當地政府暫時還不願意為電影院解封，假如想等到「清零」再解封，那可有得等了。真沒想到，在「電影院解封」這個政策上，臺灣會上演「一國兩制」的戲碼，要追究罪魁禍首，我認為正是朝野上下這種偏執的「清零思維」！

　　說到看電影行為方面的「偏執」有多麼神奇，那可真讓人大開眼界，到了讓人不敢置信的程度。據報導，住在澳洲布里斯本的喬安‧康納（Joanne Connor）女士，在2018年當地上映好萊塢音樂傳記片《波希米亞狂想曲》（*Bohemian Rhapsody*）時，一發不可收拾地進電影院裡觀賞該片達到108次之多，成為史上在電影院觀賞單一電影次數最多次的人，為此在2019年3月27日獲得金氏世界紀錄的認證。原來的紀錄保持者是美國男子安東尼‧米契（Anthony "Nem" Mitchell），他在2018年進戲院觀賞《復仇者聯盟：無限之戰》（*Avengers: Infinity War*）達103次之多，沒想到這個壯舉維持不到一年便被打破！更有趣的是，康納女士並非皇后合唱團（Queen）的鐵粉，在看《波希米亞狂想曲》之前，只是偶爾聽一下皇后的音樂而已，但自從與友人進場看了這部電影一次之後，就此欲罷不能，像中了邪一樣不斷不斷進戲院重複觀賞。她形容自己

「看這部電影就像坐雲霄飛車，前一分鐘你還在哭，下一分鐘你又笑了，再下一分鐘，你會和他們一起放聲歌唱。這是我看過最好的一部電影。」電影下片之後，她又買了DVD回家，重看了近300次！這個行為本身就是一齣「狂想曲」！

那麼，在一年之內進戲院看最多電影的人又是誰呢？經金氏世界紀錄認證，在2017年3月23日至2018年3月21日間，時年29歲的法國男子文森・克羅恩（Vincent Krohn）在巴黎的戲院一共觀賞了715部電影，寫下歷史新猷，一下子將舊紀錄的500部往上刷新了215部之多。據報導，克羅恩為了刻意創下這個世界紀錄，特別辦了兩張電影無限卡（付月費即可無限次觀賞電影的會員機制），看遍市面的院線新片和藝術電影院的經典老片，平均每週看14至15部。只要持之以恆，700多部的觀影目標也就不難達成。假如克羅恩生活在臺灣，他等於把全年上映的首輪電影全看遍了，臺灣市場差不多就是700到800部這個量。

要是把看電影的條件略為放寬，不侷限走進電影院觀賞，並且也可以在家透過電視、DVD、網上串流平臺等管道看電影，而且不限長短片，那麼光是在臺灣就不乏「一年看715部電影」這種同等級的觀賞者。我曾經在好幾位年輕影迷和影評人於其臉書上貼出的「年度觀影紀錄」中看到過超過700部的數字，他們年輕力壯，又有足夠的觀影狂熱，把數字推高到750甚至800亦有可能。

以上列舉的都只是「短跑選手的世界紀錄」，他們可能具有瞬間的超強爆發力，能對某部電影或某一年的電影進行狂轟濫炸以創造紀錄，但是把時間拉長，以「一生」為計算座標，他們仍有可能是位列前茅的超級影迷嗎？「觀片過萬」的人是否就能穩居冠軍？這些就留待日後再說吧。

持續看電影是影迷的畢生志業

對真正的「影迷」來說，從他喜歡上看電影那一刻開始，這個活動會逐漸從「消遣」變成「嗜好」，再從嗜好變成一種「生活習慣」，彷彿每天看個一、兩部電影已成為再自然不過的事，若是那天沒有看就會覺得那裡不對勁，或是渾身不舒服，其症狀跟「書迷」一天不看書，或是「樂迷」一天不聽音樂應該是類似的，差別在「病情」輕重而已。

前文我們介紹過一些特別的「影迷」，能在短時間內密集地重複看同一部電影好幾百次，或是在一年內進戲院看700多部電影，這都是刻意為之的特例，並非把持續看電影作為「畢生志業」的影迷所追求的。這些在電影運動場中跑馬拉松的影迷們，著重的是「堅持」，就算是抱著平常心看電影，只要日子有功，也會累積出可觀的看片量。若是「專業影迷」，把看電影變成職業需要，譬如影評人和影展策展人，那麼其觀片總量自然更加驚人，看在普通人眼中是足以令人瞠目結舌的！

到底史上看電影最多的人是誰？似乎迄今沒有過正式的統計和報導。我在中國大陸著名的文青網站「豆瓣」上有人問出過這個問題：「豆瓣上已看電影最多的人是誰？」也有該站網友標記他看過的電影近5萬部〔安生的電影……（11部在看‧4部想看‧49819部看過）〕，閱片量標註超過30000+還是20000+的也有。這些數字信得過嗎？雖然他們的電影盜版資源的確豐富，也真的存在一些整天看電影可以不眠不休的「奇人異士」，但在邏輯上要達到「觀片

量2萬部」這個標準最起碼也得花上25年（以最寬泛的平均一年看800部電影來計算），而豆瓣上這些「瘋狂影迷」絕大多數只有20到30歲左右，他們何來的時間看那麼多電影呢？因此這些過度膨風的說法並不可信。

不過，我要在下文介紹的這兩位東西方超級影迷的觀片量就十分靠譜，他們在電影文化界建立的「豐功偉業」也有目共睹，值得愛看電影的同好尊為楷模。先介紹西方的代表，他是IMDb的創辦人科爾・尼達姆（Colin Needham），1967年出生於英國。

凡是自許為真正的電影愛好者的人，應該沒有人不知道IMDb（網絡電影資料庫）這個網站的大名。當時在HP當電腦工程師的科爾，於1990年10月17日將他的私人電影資料庫上傳到自己創建的留言板rec.arts.movies，史上第一個電影資料庫於焉產生。初時科爾經營這個網站全為興趣，根本沒有營利。直至1996年夏天，IMDb才有了第一個電影廣告《ID4星際終結者》（*Independence Day*），科爾得以辭掉HP的工作，專心做IMDb的全職僱員。1998年，亞馬遜（Amazon）因為賣DVD的需要收購了IMDb，科爾一直擔任這個網站的總經理。截至2020年6月，該網站共收錄了6,534,894部影視作品，以及130,735,536個人物的資料，是全球影迷和業界經常使用來搜尋影視相關資料的寶庫。

科爾本人就是一個超級影迷，在2016年趕在IMDb慶祝成立26週年之前，他達成了看片1萬部的小目標，如今的看片量當然就更不止了。根據他的自述：5歲時已愛上電影，第一部看的電影是動畫長片《白雪公主》（*Snow White and the Seven Dwarfs*），年僅8歲已在媽媽的帶領下到電影院看《大白鯊》（*Jaws*），整個童年記憶都在電影院裡成形。1981年，當家裡有了錄影帶設備後，科爾的觀影狂更一發不可收拾，曾拿著一部《異形2》（*Aliens*，1986）足

足兩週，反覆觀看了不下60次。

科爾・尼達姆從5歲開始看第一部電影，到50歲看滿了第一萬部，平均一年看電影200多部，對超級影迷來說其實數量並不算多。而筆者在科爾出生的3年前就已開始在香港的《中國學生周報》電影版投稿寫影評的石琪，於1971開始在《明報晚報》影視版撰寫影評專欄「電影茶座」，1988年《明報晚報》停刊，轉往《明報》日報繼續每日一篇的影評專欄，以迄於今。2016年4月開始並在「立場新聞」網站撰寫第一篇博客文章，如今依然站在影評界的第一線筆耕不斷。

1946年於澳門出生的黃志強（筆名石琪），是華文圈現存最資深的影評人，光是寫每日刊登的影評專欄的時間就長達半個世紀，觀影歷史更達60多年。單以他當專欄影評人每日看片一部的平均數字計算，50年的總看片量就達到18000部左右，而他寫的影評總字數起碼在1000萬字以上。這些數字，已足以說明石琪可能是當前世上看電影最多、寫影評最多的冠軍選手！其影評著作曾由香港次文化堂於1999年出版《石琪影話集》全套8冊，是研究20世紀香港電影極重要的一家之言。

記述我跟李行導演親身接觸的兩件「小事」

　　1960年代，是臺灣國語電影崛起的黃金時代，那時候不僅拍片量多，而且人才濟濟。香港影壇的兩位大導演李翰祥與胡金銓先後來臺拍片，自組國聯公司和加盟聯邦公司，整體帶動了電影技術和商業市場的發展。而從中影公司「健康寫實主義」電影路線走紅的本土導演才俊李行和白景瑞，創作鋒芒也不遑多讓，故當年有「四大導演」之說。四人唯一合導的古裝影片《喜怒哀樂》（1970），標誌著一個令人懷念的時代。

　　如今，隨著李行導演於2021年8月19日晚間於臺北辭世，「四大導演」中唯一碩果僅存的元老亦已不在，思之令人難過惋惜。

　　李大導演在電影藝術上的非凡成就、他對臺灣影壇的卓越貢獻、甚至他那名震江湖的「導演脾氣」等等，近日在坊間論者已多，不必筆者再插上一嘴，在這裡我只想記述個人曾跟李行導演有過親身接觸的兩件「小事」以作悼念。

　　我剛進入臺灣影評圈時，李行早已是名震華語影壇的大導演，仰之彌高，他根本不認識我。後來之所以有了接觸，是因為「中華民國電影導演協會」的成立。當時臺灣剛進入解嚴時期，民間活力湧動。1988年「香港電影導演會」成立，對臺灣影壇自然也形成了一種刺激。我因為策畫了在1984年3月於香港舉行的第一個「臺灣新電影選」的影展活動，幫當時在本土剛崛起的一批臺灣新電影成功推廣到海外，算是活躍於臺港兩地的電影文化人。因此我對香港

率先成立「電影導演會」自然心有所感，認為臺灣的電影導演亦應見賢思齊，便在一次朋友茶敘中跟導演林清介和《今日電影》雜誌的發行人李南棣談及此事，獲得他們認同，大家分頭繼續推動。

在向來一盤散沙的臺灣影壇，要成立像「中華民國電影導演協會」這種足以號令江湖的法人團體，自然得有一言九鼎的權威人士出面號召才行，當時公推聲譽正隆的李行導演是最佳人選。李大導演為了同行權益也不謙辭，很快就把籌辦導演協會這只鍋背了上身。而我則被李導演找來幫忙跑腿，當了籌辦期間的臨時祕書長，有好幾個月不停接觸導演們填寫發起人名冊和跑內政部辦公文。到了1989年6月「中華民國電影導演協會」終於獲准成立，李行導演被推選為首屆理事長，我則轉任該會顧問。在這段不算長的合作期間，我幸運地沒有領教到「導演脾氣」，反而目睹了李導演出錢出力、熱心影壇公益的可貴一面，難怪後來被尊稱為「臺灣電影教父」。

另一件值得記述的「小事」則發生在2020年和2021年，這個跟臺灣影評界前輩黃仁先生的逝世週年紀念活動有關，足以反映李導演本人情深義重的一面。事緣黃仁先生不幸於2020年4月14日在臺北因病逝世，因逢新冠疫情肆虐，家屬低調發喪，只邀請極少數親友參加，並沒有舉辦公祭。李導演後來才知道老友黃仁去世的事，對於未能出席喪禮親送老朋友最後一程深以為憾，一直想有所彌補。他曾多次打電話給「中國影評人協會」祕書長王清華，責問我們協會為何對創會元老的去世毫無表示？為何不為黃仁先生舉辦公開的紀念儀式？2020年7月臺中市政府舉辦「行影・台中｜李行導演九十耆壽影展」為他慶生，我們一大批人南下參加盛會。李導演在晚宴上看到我，又當面質問我有關黃仁先生紀念會的事，可以感覺到他把「親自向老朋友黃仁辭別」真的當作一件未了的心事。

王祕書長和我跟國立臺南藝術大學經過好幾個月的反覆磋商，終於在2021年4月29日於黃仁先生獲榮譽博士的南藝大校園公開舉辦了「黃仁榮譽博士逝世週年紀念活動」，李行導演十分欣慰，在健康狀況不佳的情況下仍堅持坐高鐵南下出席，然後再轉大巴士坐了近一小時才能到達校園，在活動上又作了10多分鐘的發言，細述他和黃仁在年輕時認識的經過和其後交情日深的種種。此時我完全明白李行導演為何忍受舟車勞頓身體不適（他在午飯時全無胃口、粒米未進）而仍然要親自完成這一趟「電影之旅」也是「友情之旅」的意義！

他山之石：
我和韓國電影人的第一次親近接觸

　　應李祐寧導演之邀，我參加了在2023年7月26至28日臺北市演藝工會主辦的「國際影視內容文創高峰會」，成為5位導師之一，也因此讓我有機會第一次跟韓國電影人面對面的親近接觸，進行深入且有溫度的電影文化交流。如今活動結束，我覺得有一些回憶片段可以拿出來跟大家分享。

　　這個高峰會的討論焦點是「韓國影視」，主辦單位特別從韓國邀請了3位正在一線工作的影視人前來擔任導師，分別是：製作人金青水（韓國電視劇節，原作市場營運委員長）、導演趙元熙（釜山國際電影節Community BIFF藝術導演／營運委員長）、編劇金旼京（釜山國際電影節執行委員，Community BIFF副營運委員長），都是兼具行政經驗的青壯年創作者，講課內容既專業又平易近人，深得學員們喜愛。

　　李祐寧導演和我則以臺灣導師的角度，分別主講了〈電影導演面對OTT世代來臨〉和〈他山之石：韓國影視在臺灣一路走來——歷史、現狀及文化互動〉的題目。我利用這個機會把韓國電影和電視劇的發展從頭理了一遍，尤其著重研究為什麼他們可以在最近20幾年突飛猛進，成為全球影視市場上的主流產品？並試圖為「為什麼韓國能？臺灣不能？」這個大哉問尋找出答案。這個準備教材的過程，自己也得益不少。結果這一番努力並沒有白費，上課時學員反應十分熱烈，下課後還有不少人過來私下討論。

另外還有一件事情讓我留下深刻的印象，就是在餞別晚宴中，我正好跟趙元熙導演坐在旁邊，我們兩人以基礎英語進行聊天。他主動告訴我，年輕時候是多麼喜愛臺灣的楊德昌導演和他的代表作《牯嶺街少年殺人事件》。這一部電影他先後看了4遍，包括4小時的版本和3小時的版本都有。他說最初看到這部電影的時候是21歲，當銀幕上演出王啟讚飾演的小貓在臺上唱貓王的歌〈Are You Lonesome Tonight?〉的時候，眼淚禁不住啪啪啪啪地掉，感動到無法自已。我也告訴他我是多麼喜愛朴贊郁導演的《原罪犯》（Old Boy），而且兩個人有志一同地用力踩美國的翻拍版是多麼狗屎！

　　事實上，趙導演在他上課的時候，也公開表示過當年他們這一代的韓國電影愛好者是多麼喜愛臺灣電影，並深受臺灣新電影的影響。「臺灣新電影」比「韓國新電影」的發展在歷史上曾領先了5到6年，只是我們這邊因各種主觀和客觀的因素後勁不繼，高潮很快就衰落，而他們就一直維持著一股強大的意志力和執行力往前衝，以「韓國電影走向世界」為目標，到了《寄生上流》（Parasite）勇奪奧斯卡最佳影片之後，這個目標算是達到了。如今形勢逆轉，輪到臺灣電影向他們學習了。知恥近乎勇。我們一定要面對問題，才能夠真正地急起直追！

看紀錄片的樂趣

　　相對於劇情片而言，紀錄片在一般觀眾的心目中通常處於比較弱勢的地位，甚至認為它比較嚴肅和缺乏趣味性，因此在休閒和追求娛樂時一般不會挑選紀錄片來看。但近年來，紀錄片在臺灣上院線的情況越來越多，這些作品在製作品質上不輸一般的劇情片，影片的題材和敘事方法也越來越多元化，能夠給予觀眾在知性或感性上提供各種不同的滿足，有時候看紀錄片得到的樂趣還會超過看劇情片。本文試從近日將同檔上映的 2 部反映東西方紀錄片文化的影片來談談這個有趣的話題。

　　我們先看北歐國家挪威出品的音樂紀錄片《為你鍾琴》（*The Quest for Tonewood*）。本片別出心裁，沒有用知名的歌手或演奏家為主人翁，而是聚焦在一般人不知道的義大利資深製琴工匠加斯帕‧柏卡德（Gaspar Borchardt）身上。影片的主要內容也不是記錄加斯帕的製琴工藝有多麼高明〔例如2011年由美國導演大衛‧賈柏（David Gelb）執導以小野二郎為主人翁拍攝的美食紀錄片《壽司之神》（*Jiro Dreams of Sushi*）那種拍法〕，而是追隨著他的腳步，看他怎麼樣一步一步追尋到夢想中的樹木「虎紋楓」，並用這塊原木製作出能夠比擬小提琴大師史特拉底瓦里（Antonio Stradivari）傳世的經典名琴（該琴的身價高達1,400萬歐元）。光是這個故事的獨特切入點，就讓人覺得非常有意思。

　　本片透過加斯帕一波三折、出生入死、柳暗花明的尋樹之旅，觀眾可以看到一個大半輩子生活在舒適圈的小提琴工匠，如何在一

次有40國選手參加的製琴比賽落敗之後，意識到自己將受年輕一輩淘汰，於是發願要製作出一具能夠在歷史上留名的「作品」，而他當時根本不知道這一塊理想中的楓樹可以在哪裡找到，也不知道要花上多少錢才能完成這個夢想，就慎而重之發郵件給心儀的西班牙小提琴手吉妮・楊森（Janine Jansen），表示要為她製作出一把舉世無雙的小提琴，其後又親自拜訪從未謀面的吉妮。加斯帕的追夢行徑，就像描述唐吉軻德的電影《夢幻騎士》（*Man of La Mancha*）的主題曲所唱的「To dream the impossible dream. To fight the unbeatable foe...」，是那麼的浪漫，那麼的熱血，又怎麼不教觀眾為之內心澎湃呢？

蒼天不負有心人，加斯帕經過多次進出有「歐洲火藥庫」之稱的巴爾幹半島，在遍布地雷的森林中終於發現了夢中的「虎紋楓」，歷經4年終於把他的畢生代表作品親自送到吉妮手上。這樣的敘事結構，其實與描寫「浪漫英雄旅程」的劇情片一般無異。

至於以臺灣的火車為拍攝對象的《南方，寂寞鐵道》，是拍過《紅葉傳奇》、《銀簪子》等紀錄片的名導演蕭菊貞歷經6年時間完成的新作。她從長期搭乘東部幹線火車往返的個人經驗出發，逐漸著迷該鐵道沿線聚落的變化，興起了想以鐵道故事記錄臺灣的念頭，並趕在南迴全面完成電氣化之前拍下那些即將消失的自然景觀與美好回憶。

相對於《為你鍾琴》的劇情片化設計，《南方，寂寞鐵道》採取的是傳統的紀錄片風格，主要訴求是為觀眾帶來可以共鳴的「集體回憶」，尤其是對蒸汽火車迷和南迴鐵路迷而言。本片除了有一些南迴鐵路施工的珍貴歷史映像，也大量採訪了鐵路工作人員，增加了它的人文色彩。陳明章為本片譜曲製作的電影配樂有效增加了本土化的味道，而南迴電氣化正式通車時響起了羅大佑唱的搖滾曲

影人影事知多少

邂逅黃柳霜

　　黃柳霜（Anna May Wong）是史上第一位在國際影壇上闖出名號的美籍華裔女星，她跟日裔的小生早川雪洲（Sessue Hayakawa），是從默片時代就已在好萊塢獨當一面的亞洲面孔。對於黃柳霜，筆者自然久仰大名，但一直未曾完整看過她的作品，只停留在耳聞階段，亦未對這位前輩的演藝事業多作了解。最近有機會看了黃柳霜為派拉蒙擔綱主演的兩部黑白劇情片《龍女》（*Daughter of the Dragon*，1931）和《唐人街之王》（*King of Chinatown*，1939），對黃柳霜的銀幕形象和表演有了直觀的感覺，不妨在此介紹一下初次邂逅的印象。

　　黃柳霜是祖籍廣東台山的第三代移民，居於洛杉磯唐人街附近，常有機會看到拍戲，還會主動要求劇組給她參加演出。十幾歲時，已在許多電影裡跑龍套。1922年，她在首部以特藝七彩技術拍攝的影片《海逝》（*The Toll of the Sea*）中擔任女主角一炮而紅，表現「令人驚豔」。但當時美國有一條《反異族通婚法》，限制了東方臉孔的女演員在銀幕上與任何白人男星接吻，這自然侷限了黃柳霜出演女主角的機會，只能千篇一律扮演自我奉獻的「蝴蝶夫人」或是美豔詭異的「龍女」角色。黃柳霜對她的好萊塢遭遇相當不滿，在1929年出演了她最後一部默片《唐人街繁華夢》（*Piccadilly*）之後移居歐洲。她很快學會了一口流利的法語和德語，在歐洲影藝圈如魚得水。1931年，因派拉蒙公司跟她簽了合約，讓她「掛頭牌」當主演明星，於是重返好萊塢。

黃柳霜第一部主演的影片《龍女》，是「傅滿洲系列」的第六集。《傅滿洲博士》（*Dr. Fu Manchu*），是英國小說作家薩克斯・羅默在1913年首次創作的虛構人物，經大眾文化廣泛傳播後，成為西方人對「黃禍」恐懼的代表性形象。在《龍女》一片，顧名思義是以「龍的女兒」為故事主人翁，在影片開場時，她以豔麗的舞蹈女星「林妹公主」身分亮相，服裝造型頗像埃及豔后。不料林妹的真實身分是傅滿洲的女兒。傅滿洲是典型的華人反派形象，他要林妹起誓，日後一定要為父報仇。原來傅滿洲正受蘇格蘭場通緝，其中一名警探阿基就是由早川雪洲扮演，他在查案過程中情不自禁迷戀上林妹。林妹另有白人男友跟她對門而居，兩幢房子之間有密道相通，成了傅滿洲的隱匿管道。傅滿洲在影片的一半就被殺了，剩下的篇幅主要描述林妹夾在報父仇與三角愛情戲之間的矛盾。黃柳霜演出了蛇蠍美人的雙面性，既有誇張的龍女面目，亦有柔情的人性面。片末有一幕安排林妹與阿基共處一室，兩人均穿滿清服裝，含情脈脈相對。林妹手抱琵琶，用含混的中文吟唱故國歌曲，甚具異國風情。

　　事隔8年，黃柳霜主演的《唐人街之王》則是原創的當代故事，描述唐人街老大法蘭克・巴圖林被放冷槍，性命垂危，優秀的外科醫生林瑪莉為他動手術撿回一命。養病期間，敵手趁機勾結巴圖林的手下搶奪唐人街的控制權，最後本已康復的老大還是因江湖事務丟了性命。黃柳霜在本片扮演林瑪莉，是一個理智而冷靜的專業人士。她的父親是唐人街德高望重的中藥店老闆，跟巴圖林有點過節，但林瑪莉始終以「病人權利優先」的態度對抗著父親。黃柳霜在本片完全拋掉了「龍女」的戲劇化表演，表現自然可信。可惜她的角色在本片只屬輔助性，欠缺自己的性格發揮空間。

史上最偉大的攝影師之一的黃宗霑

　　第五十九屆金馬獎日前公布：本屆終身成就獎得主，由兩位卓然有成的攝影師共同獲得，他們是以《養鴨人家》、《群星會》和《秋決》先後拿下3座金馬獎最佳攝影獎的攝影指導兼導演的賴成英，以及在紀錄片製作與攝影深耕數十年、曾以《古厝》獲得金馬獎最佳紀錄片與紀錄片攝影的大師級人物張照堂。趁著恭喜這兩位前輩的時刻，正好向大家介紹第一位在世界影史上揚名立萬的美籍華裔攝影師，他就是先前介紹過的好萊塢華裔巨星黃柳霜的堂哥黃宗霑（James Wong Howe，1899-1976）。

　　黃宗霑比黃柳霜大6歲，在她出生前一年隨家人移民美國華盛頓州的巴思可市，其父在當地經營店鋪維生。少年時代的黃宗霑就擁有一臺布朗尼相機（Brownie camera），培養了他對攝影的興趣。16歲時，他在父親去世後曾搬到奧勒岡州與叔叔同住，在那裡短暫做過一年多的職業雛量級拳擊手，戰績尚可。後來他想到舊金山灣區報名航空學校，但缺錢交學費，便順勢遷到洛杉磯。

　　當時好萊塢的默片製作正蓬勃發展，用人正欣，黃宗霑先是進攝影棚打零工，不久即擔任名導演施素德美（Cecil B. DeMille）的攝影助理，少年時代的拍照經驗顯然對他的事業發展頗有幫助。施大導於1923年為派拉蒙影片公司拍攝的默片《十誡》（*The Ten Commandments*）是第一部轟動的聖經大片。不過黃宗霑並未隨師父跳槽，因為他在1922年已獨當一面，憑《命運之鼓》（*Drums*

of Fate）成為「名演員拉斯基製片廠」（Famous Players-Lasky Studios）的主要攝影師。他原創的舞臺燈光法和一些獨特攝影技術，不久就因電影《寂寞松林山道》（*The Trail of the Lonesome Pine*，1923）和《阿拉斯加人》（*The Alaskan*，1924）接連推出而聲名大噪，成為一線的攝影師。

1927年10月，史上第一部有聲劇情長片《爵士歌手》發行，在市場上大獲成功，好萊塢的電影公司紛紛從拍攝默片而轉向有聲電影，整個製作系統包括攝影方式都要跟著作出重大調整。恰巧在這個關鍵時刻，黃宗霑於1928年第一次回國探親，未能適時跟上這個電影技術的巨變，因而使他在專業上頗受挫折，暫時離開了這個工作。直到1931年為《大西洋彼岸》（*Transatlantic*）一片掌鏡，他首次採用廣角鏡頭，以深焦（deep focus）的方法使電影的前後景畫面同樣焦點清晰，這個大膽創新之舉使黃宗霑重新樹立起一線攝影師的地位。

1948年，黃宗霑第二次回國，應邀赴北平參與拍攝中國電影《駱駝祥子》，可惜因內戰關係，影片半途而廢沒能完成，直至1982年，這本於1939年出版的老舍長篇小說，才由凌子風導演搬上大銀幕，獲得了第三屆中國電影金雞獎的最佳故事片獎。

不過，黃宗霑在美國影壇成就非凡，被譽為「美國電影史上最偉大的攝影師之一」。在1922年到1975年期間，他一共擔任了120多部電影的攝影師，其中以《玫瑰紋身》（*The Rose Tattoo*，1955）和《原野鐵漢》（*Hud*，1963）兩度獲得奧斯卡最佳攝影獎，並憑最後一部擔任攝影指導的彩色歌舞片《俏佳人》（*Funny Lady*，1975）年等作品8度獲得最佳攝影獎提名。此外，他在1954年執導了一部運動紀錄片《*Go, Man, Go!*》。

銀幕情侶：
勞勃・狄尼洛與梅莉・史翠普及其他

近日，勞勃・狄尼洛與梅莉・史翠普（Meryl Streep）的名字又頻繁地出現在大眾媒體上，一是因為狄尼洛演出的新片《阿姆斯特丹》（*Amsterdam*）即將上映，更主要的是美國德州大學奧斯汀分校的哈利瑞森展覽館以勞勃・狄尼洛之名成立了一個全新的基金會。在慶祝晚宴上，校方特別邀請了曾跟狄尼洛兩度合作的梅莉・史翠普作為引言人。在資深影迷眼中，兩人在1978年的戰爭片《越戰獵鹿人》（*The Deer Hunter*）與1984年的愛情片《墜入情網》（*Falling in Love*）兩度扮演銀幕情侶，留下令人難忘的郎才女貌絕配印象，至今近40年過去，一旦提起仍然讓人激動不已。2013年曾有新聞公布，狄尼洛與史翠普會3度攜手，合作主演改編自女作家安・利里同名暢銷小說的《*The Good House*》，描述一位酗酒的新英格蘭房地產女經紀人（史翠普飾），在她的新朋友成為小鎮八卦主角之際，跟她的舊情人（狄尼洛飾）重燃愛情火花。可惜這個令人期待的組合最終沒有實現，9年過去，《好房子》（*The Good House*，2022）總算拍好推出，男女主角已換成凱文・克萊恩（Kevin Kline）和薛歌妮・薇弗（Sigourney Weaver），好像欠缺「銀幕情侶」的化學作用可言。

人到中年的梅姨，曾在1995年的《麥迪遜之橋》（*The Bridges of Madison County*）找到了一個新的銀幕情侶，那就是銀壇鐵漢克林・伊斯威特（Clint Eastwood），兩人在片中分飾仍懷有夢想的

農婦和四海為家的攝影師，偶然的相遇擦出了動人的愛情火花，當年曾賺取了不少影迷的眼淚。可惜這個迷人的組合出現只此一回，徒留無限回憶。

2年後，一組新世代的銀幕情侶橫空出世，席捲全球年輕男女，那就是《鐵達尼號》（ *Titanic* ）的傑克和蘿絲。李奧納多‧狄‧卡皮歐（Leonardo DiCaprio）和凱特‧溫絲蕾（Kate Winslet）分別扮演坐三等艙的窮小子和上流階層的淑女，因緣際會產生了一段跨越階級的愛情，緊接而來的沉船意外又令他們面對生離死別，兩人的故事把一部舊片新拍的災難片變成了愛情片經典，真是神奇！

在《鐵達尼號》拍攝當年，凱特‧溫斯蕾才21歲、李奧納多也才22歲，青春氣息掩不住。兩人在戲中愛得纏綿，在戲外也發展了真摯的友誼，至今仍是相知相惜的好友，這種關係就比前輩明星狄尼洛與史翠普在銀幕下鮮少來往更令人稱羨。

在2008年，李奧納多和凱特再度攜手演出《真愛旅程》（ *Revolutionary Road* ，港譯《浮生路》）。這是發生在1955年康乃狄克州富裕郊區的革命路上的懷舊故事，氣氛相當沉重，並非利用昔日銀幕情侶的名氣來創造票房的商業片。片中的丈夫弗蘭克幹著自己鄙視的銷售工作，妻子愛波則是一名前舞臺劇演員，對自己目前的郊區主婦生活感到苦悶壓抑，旁人看來是一個幸福美滿的小家庭，實際上卻面臨分崩瓦解。本片是英國舞臺劇導演山姆‧曼德斯因執導電影處女作《美國心玫瑰情》（ *American Beauty* ，港譯《美麗有罪》，1999）獲奧斯卡最佳影片和導演獎而聲名大噪的10年後，試圖再探討美國夢碎的言志之作。他在拍片時已娶得凱特‧溫斯蕾為妻，並以《真愛旅程》為她贏得了一座金球獎影后。可是在頒獎臺宣布凱特獲獎的第一刻，凱特首先擁抱的竟是坐在她旁邊一

起出席頒獎禮的男主角李奧納多，而不是他這位導演老公，想來山姆‧曼德斯當時一定會感到很不是滋味！未知這是否兩人於2010年正式離婚的導火線？

希區考克一家的電影人生

　　2021年8月13日，是電影大師亞佛烈德・希區考克（Alfred Hitchcock，13/8/1899–29/4/1980）的122冥辰，而湊巧的是，他唯一的女兒帕特里夏（Patricia Hitchcock）於8月9日在熟睡中逝世，距離父親生日僅4天，享年93歲。更湊巧的是，亞佛烈德・希區考克只比妻子阿爾瑪・雷維爾（Alma Reville）早一天出生，夫妻倆先後在1980和1982年去世。這一個電影家庭的幕前故事曾經十分燦爛，但幕後的真實人生過得並不是太和諧，無論如何，如今都已隨風飄去，獨留精彩作品在人間。

　　希區考克是世界電影史上最傑出的導演之一，有「緊張大師」或「懸疑大師」之稱。在他長達60年的創作生涯中，一共拍攝了逾50部作品，其中大部分是懸疑驚悚電影。在美國電影學院的「AFI百年百大驚悚電影」名單上，希區考克個人執導了9部電影之多，包括了《驚魂記》（*Psycho*，1960）、《北西北》（*North by Northwest*，1959）、《鳥》（*The Birds*）、《後窗》（*Rear Window*）、《迷魂記》（*Vertigo*）、《火車怪客》（*Strangers on a Train*）、《美人計》（*Notorious*）、《電話謀殺案》（*Dial M for Murder*）、《蝴蝶夢》（*Rebecca*），在前7名之中囊括了3部，包括位居榜首的影片《驚魂記》。

　　《驚魂記》的確是影史上不得不提的經典傑作，它在美國社會風氣尚稱保守的1960年代，率先將精神分析、變態性暴力和易裝癖等邊緣性戲劇元素揉合進一個懸疑謀殺故事中，雖以預算很低的

黑白片規模製作，但希區考克憑其獨步江湖的導演技巧和懾人的驚悚風格完全震撼了觀眾，從而提高了美國公眾對電影中的暴力和異常行為的接受度，並扭轉了類型片往後朝向更大膽、更開放、也更重口味的方向發展。片中女主角珍納‧李（Janet Leigh）在電影演到一半便被殺而死，完全出乎意料。她在旅館浴室內淋浴時被神祕殺手闖入以尖刀行刺的高潮戲，整個過程被拆解成數個多角度的短鏡頭拍攝，兇手揮刀的動作跟珍納‧李驚嚇尖叫的特寫，加上淋浴蓮蓬頭噴出的水花和被扯下的的防水布簾，在伯納德‧赫爾曼（Bernard Herrmann）驚悚感十足的配樂烘托下，完美地示範了電影「蒙太奇」（Montage）的神奇魅力。這一個片段跟希區考克在另一作《北西北》拍攝男主角卡萊‧葛倫（Cary Grant）在一望無際的玉米田遭到噴灑農藥的飛機攻擊而拚命逃生的段落，都是被收納進電影教科書中當作電影語言運用的經典範例。

希區考克拍攝《驚魂記》的真實過程於30年後被人寫成《驚悚大師希區考克：重返驚魂記》（*Alfred Hitchcock and the Making of Psycho*）一書於1990年出版，此書又被拍成內幕電影《驚悚大師：希區考克》（*Hitchcock*，2012），由薩沙‧傑瓦西（Sacha Gervasi）執導，安東尼‧霍普金斯（Anthony Hopkins）飾演希區考克、海倫‧米蘭（Helen Mirren）飾演其妻阿爾瑪‧雷維爾（她也是希區考克很多早期作品的編劇和剪輯師）、史嘉蕾‧喬韓森飾演《驚魂記》的女主角珍納‧李（她是希區考克很多作品愛用的金髮女星）。對電影製作幕後和希區考克隱閉的創作心靈感興趣的影迷，本書和本片都值得一看。

帕特里夏對她母親在電影工作中的貢獻被刻意忽視頗不以為然，她曾在2003年出版了一本家族回憶錄，題為《阿爾瑪‧希區柯克：男人背後的女人》（*Alma Hitchcock: The Woman Behind The*

Man），書中打抱不平地說：「我母親與電影的相關性遠大於他所聲稱的──他什麼都依賴她，絕對依賴一切。」

事實上，希區考克對自己唯一的女兒帕特里夏也不夠照顧。帕特里夏早期曾在百老匯和英國的劇院演過舞臺劇，外貌和演技都不俗，但希區考克只讓這位女兒在自己的電影中演出一些次要的角色。21歲的她在《慾海驚魂》（Stage Fright，1950）中初登銀幕，飾演女主角在英國皇家戲劇學院的校友；在《火車怪客》（Strangers on a Train，1951）中飾演女主角的妹妹；在《驚魂記》中也是飾演女主角的妹妹，領的片酬只是日薪500美元。1950年代中期，希區考克受邀到電視上製作電視影集《希區考克劇場》（Alfred Hitchcock Presents），一拍就是10季，帕特里夏也參演了其中的至少10集。在1984年《華盛頓郵報》（The Washington Post）的一次採訪中，帕特里夏曾打趣說：「他們需要一個有英國口音的女傭時就會找我。」總體而言，帕特里夏的演員事業談不上成功。她曾在接受BBC採訪時不無遺憾地表示：「可惜我父親不願意搞裙帶關係那一套，要不然的話，我本可以再跟他多合作一些電影的。」1951年，帕特里夏結了婚，10年後決定放棄演藝事業，她父親也沒有反對。大樹底下有時候也不好遮蔭！

蘇菲亞・羅蘭，生日快樂！

還記得蘇菲亞・羅蘭（Sophia Loren）嗎？這一位老牌的義大利影后，在2021年9月20日剛度過她的87歲生日。而在2020年，她也久休復出主演了由她兒子伊多亞多・龐帝（Edoardo Ponti）執導的Nerflix電影《來日同行》（*The Life Ahead*）。假如你比較年輕，還不認識蘇菲亞・羅蘭的名字，或是還沒有看過她演出的電影，那麼Netflix為配合《來日同行》的推出而製作的半小時紀錄片《如果我是蘇菲亞・羅蘭》（*What Would Sophia Loren Do?*），會是引領觀眾了解這位巨星的簡略生平和獨特魅力的一塊入門磚。

這部溫馨動人的紀錄短片，是由一名義裔美國影迷的觀點講述她眼中的偶像蘇菲亞・羅蘭的人生與作品，這位叫南希・庫利克（Nancy Kulik）的老太太只比蘇菲亞少4歲，但在美國出生。他們這一代義裔移民喜歡看祖國的電影，因為有熟悉的語言和演員身上自然呈現出的文化氛圍，從這些角色可以找尋到生活的力量與慰藉。當時正崛起的蘇菲亞・羅蘭完全可以代表戰後義大利女明星的光芒。

1934年，蘇菲亞・羅蘭出生於拿坡里的窮困家庭，父母並無夫妻關係，童年又正逢二戰，其成長的艱苦可以想見。但蘇菲亞十分早熟，14歲便已身材豐滿、亭亭玉立，參加地方選美比賽獲勝，拿到獎金便馬上奔娛樂之都羅馬，希望從此得以脫貧。

當時的義大利百廢待舉，但電影界卻因「新寫實主義」的出現而湧現了新希望。這個新的電影運動主要以寫實風格講述窮人和

工人階級的故事，常使用非專業的素人演員，並多在外景實地拍攝。狄西嘉（Vittorio De Sica）導演描述兩父子滿街跑找尋被偷的腳踏車的電影《單車失竊記》，便是史上留名的經典代表作。蘇菲亞·羅蘭16歲踏入影壇，演了很多小角色，3年後幸運地獲得狄西嘉賞識，安排她在6段式喜劇電影《拿坡里黃金》（*The Gold of Naples*，1954）中的一段挑大梁，扮演風情萬種的披薩店老闆娘蘇菲，因為偷情而遺失了戒指，又怕被丈夫發現，引發諸多笑料。本片將拿坡里鄉下的人情世故很「接地氣」的塞進影片中，讓出身當地的蘇菲亞·羅蘭找到了一個可以盡展性格魅力的表演平臺，果然一炮而紅，從此成了狄西嘉導演的基本班底。

蘇菲亞·羅蘭的知名度很快便打進國際市場，好萊塢大導演史丹利·克拉瑪（Stanley Earl Kramer）邀她在拿破崙時代的戰爭巨片《氣壯山河》（*The Pride and the Passion*，1957）出任女主角，搭配當時的兩大紅星卡萊·葛倫和法蘭克·辛納屈（Frank Sinatra）。接著由另一名導馬丁·瑞特（Martin Ritt）執導的美國愛情片《黑蘭花》（*The Black Orchid*，1958），更首次讓蘇菲亞·羅蘭在威尼斯影展贏得最佳女演員獎。

1962年，狄西嘉導演的義大利戰爭文藝片《烽火母女淚》（*La ciociara*），讓飾演母親塞西拉的蘇菲亞·羅蘭，成為第一位以外語片奪標的奧斯卡影后，而同屆提名的大熱門是主演《第凡內早餐》（*Breakfast at Tiffany's*）的奧黛麗·赫本（Audrey Hepburn）。當年蘇菲亞以為憑外語片提名奧斯卡影后已十分難得，不可能會獲獎，故並未赴美國出席頒獎禮，沒想到不可能的事真的發生在她身上。從美國打長途電話通知喜訊的人，是曾跟蘇菲亞合演多部影片的卡萊·葛倫，他本來真的有開口向蘇菲亞求婚，但她始終是個重視鄉土和民族感情的傳統婦女，故最後選擇嫁給捧紅她的義大利製

片家卡洛・龐帝（Carlo Ponti）。在上述紀錄短片中，可以看到導演伊多亞多・龐帝在《來日同行》的拍片現場親密地叫「媽媽」，又稱讚她有多漂亮，下戲時母子倆又自然地牽著手走路，反映出蘇菲亞・羅蘭的婚姻對象真的選對了！

伊斯威特之鐵漢柔情

　　先前在介紹克林‧伊斯威特的演／導生涯時，因篇幅關係對他的一些面向未及細論，本文作一點補充。

　　即將邁入93歲生日的克林‧伊斯威特雖然身體仍然硬朗，但已萌生息影念頭，日前表示正在籌拍他執導的最後一部電影《第二號陪審員》（*Juror #2*），將交由與他保持合作關係長達50多年的華納兄弟影業發行。在2021年公映的《贖罪之路》（*Cry Macho*，又譯《哭泣的男人》），便成為觀眾所能看到的伊斯威特既演又導的最新作品。由於此片比較缺乏商業性，臺灣的院線並沒有推出上映，但對於熟悉伊斯威特演導風格的觀眾而言，《贖罪之路》具有一種總結其「銀幕人生」的意義，尤其對他「鐵漢柔情」的特質有深情的反應，將本片稱為老年版的《麥迪遜之橋》亦不為過。

　　1995年公映的《麥迪遜之橋》，堪稱好萊塢最令人懷念的經典愛情電影之一。當時，已65歲的克林‧伊斯威特扮演《國家地理雜誌》（*National Geographic Magazine*）的攝影師勞勃，到愛荷華州麥迪遜縣拍照，巧遇寂寞的義大利裔農婦芬琪卡（由時年46歲的梅麗‧史翠普飾演），短短幾天相處便迅速墜入愛河。這段中年之戀表面含蓄，實則激情澎湃，十分打動人心。還記得我當年正在為一家香港的電視臺做電影介紹節目的撰稿，一名年僅20幾歲的女編導對我說：她看本片「哭得像豬頭一樣」！故把《麥迪遜之橋》選為表現影壇鐵漢伊斯威特柔情面的代表作，殆無疑議。

　　而相隔26年拍攝的《贖罪之路》，則將伊斯威特的「鐵漢」

與「柔情」兩面集於一身。影片講述退休多年的前牛仔競技巨星麥克‧米洛為了還人情債，答應前往墨西哥將僱主霍華的13歲「美墨私生子」拉福從母親蕾塔身邊搶走，帶回美國交給父親。拉福是個叛逆少年，不喜歡待在母親經營的風月場所。他養了一隻鬥雞，取名「Macho」（按字典的解釋為「大男人」之意）。麥克‧米洛以老牛仔的方法說服了拉福跟他走，但蕾塔派手下追蹤他們要奪回兒子。這個情節主軸拍得四平八穩，不免在風格上也有點老氣，比較精彩的是逃亡中間插入的一段支線插曲：麥克帶著拉福躲到偏僻的鄉下，車子壞掉，他們被迫在小教堂中過夜。一名祖母級的墨西哥小食店老闆娘跟麥克萍水相逢，彼此言語不通，卻默默地互生情愫。在餐廳旁邊有一野馬場，麥克正好發揮所長馴服野馬，又教會拉福學懂了騎馬。麥克原來已形同行屍走肉的人生，沒想到在將近盡頭時又綻放光芒，找到了第二春。克林‧伊斯威特讓麥克完成任務，在關口把拉福送回父親身邊之後，回頭去找墨西哥老闆娘，兩人翩翩起舞。這個「happy ending」，可以說是彌補了當年在《麥迪遜之橋》中把勞勃和芬琪卡硬生生拆散，「有情人不能成眷屬」的遺憾。伊斯威特似乎知道自己再拍片的機會已不多，所以要把握機會在大銀幕上「圓夢」。

我是演員，你們也可以叫我導演

　　柯震東在20歲時參演了九把刀執導的電影《那些年，我們一起追的女孩》，獲得第四十八屆金馬獎最佳新演員獎，從此躍居臺灣影壇第一小生。10年後，他變換身分，導演了九把刀編劇的《黑的教育》，又獲得去年金馬獎最佳新導演提名，成績備受肯定。華語電影界會否從此增加一名「二刀流」的捍將，頗值得我們引頸以待。

　　此時，另一位資深小生謝霆鋒也要變換跑道，日前在香港宣布將推出導演處女作，重拍他在24歲時主演的賣座電影《新警察故事》，2024年配合原版20週年紀念時盛大公映。看來成名演員一時興起跑去當新導演「過把癮」的情況還真不少，限於篇幅，本文只挑兩岸三地中較著名的例子說說。

　　去年3度在金馬獎封后的張艾嘉，當演員的資歷長達半世紀，當上導演亦超過了40年。在1981年，她早已是走紅臺港兩地的巨星，還剛以《我的爺爺》一片首次獲金馬獎最佳女主角。當時，以執導胡慧中出道作《歡顏》而享譽的屠忠訓導演正籌拍新作《某年某月的某一天》，期間不幸車禍身亡，曾與嘉禾合作過的張艾嘉剛到香港，毛遂自薦願意接手續拍這部臺灣味濃厚的文藝片。由於事出倉促，張艾嘉本人也沒準備好，改名《舊夢不須記》上映的本片除了主題曲走紅外，其他乏善可陳。直至5年後再執導她編劇兼主演的《最愛》才大放異采，還入圍金馬獎最佳導演，從此成為貨真價實的演導雙棲。

張姊的徒弟劉若英，是影視歌三棲的紅人，2018年也在中國大陸拍攝了她的導演處女作《後來的我們》，是風格類似北京版《甜蜜蜜》的浪漫愛情片。本片在大陸公映轟動一時，票房高達13.61億人民幣，又入圍金馬獎最佳新導演，兩師徒同樣風光。可惜出品公司把海外版權獨家出售給Netflix，故在臺灣沒有正式公映過。

另一位著名女演員去當導演而揚威金馬獎的是陳沖，她年輕時便因主演《小花》等片走紅大陸，後赴美國留學，以《大班》（1986）和《末代皇帝》（1987）打進好萊塢。1998年以海外獨立製片的方式到西藏執導了改編自嚴歌苓的文革小說的電影《天浴》，成績斐然，一舉奪下金馬獎最佳劇情片和最佳導演等7項大獎，更創下金馬史上唯一的一次大滿貫紀錄。2000年後又導演了《紐約之秋》（*Autumn in New York*）等3部中外影片，新作《英格力士》（*English*）於2018年在大陸上映。

男性紅星中，導演成績也卓然有成的當數大陸的姜文和香港的周星馳。在石破天驚的導演處女作《陽光燦爛的日子》（1995）問世之前，姜文早已憑《芙蓉鎮》（1986）和《紅高粱》等片成為大陸的首席小生。1994年，姜文以自編自導的方式把王朔的小說《動物兇猛》搬上大銀幕，十分生猛地把文革時期大院子弟的傳奇故事電影化，為首次從影的夏雨贏到一座威尼斯影展最佳男主角獎，也為他自己在金馬獎贏得最佳導演獎。2010年執導並出演的《讓子彈飛》，更成為大賣座的話題作，名副其實成為重量級的大導演。

至於人稱「星爺」的周星馳，早在電視臺的「星仔」時代已經創作欲強盛，在表演上常有別出心裁的點子提出。以無厘頭風格成為喜劇巨星後，在拍片現場便儼然成為「半個導演」。在1993年的《唐伯虎點秋香》海外發行版，他初次被註明「周星馳導演」。翌年的《國產淩淩漆》，周星馳與長期拍檔的李力持便正式雙掛導

演。不久之後，周星馳自組公司拍片，更加名正言順地不必假手他人，甚至逐漸從幕前退居幕後。事實上，周星馳作為專業導演的實力亦不容小覷，曾以《少林足球》（2002）獲香港電影金像獎最佳導演，以《功夫》（2004）獲金馬獎最佳導演。希望這樣的好導演不要太早收山！

　　演而優則導的最大優勢就是他們比較懂得表演的竅門和演員的心理變化，而「表演洞察力」正是優秀導演十分重要的一種專業修為，因此讓這類「演員導演」往往會比其他導演同行擁有更強的演員溝通能力，在工作中「指導演員」也更容易得心應手。不過，有得必有失，在對電影映像的掌控力與鏡頭運用的技巧上，他們就明顯不及攝影師出身的導演，而對電影結構和分場方面的劇本理解能力也可能會輸給「編而優則導」的同行。不過這些情況也會因人而異，要是碰到了天才，就算只是做廣播出身的電影導演，如奧森‧威爾斯（Orson Welles），也能在26歲時就拍出了影史傑作《大國民》。

好萊塢的兩位頂尖二刀流

　　之前我們談到華語電影圈的「演而優則導二刀流」，本文轉頭看一看好萊塢，那裡的頂尖二刀流身分更多元，武功也更出色。其中有兩位前輩縱橫江湖60多年，演導雙優，而且年逾80-90歲還在拍電影，令人好生敬仰，他們就是同樣自1950年代活躍至今並且各擁一片天的克林・伊斯威特（1930-）和伍迪・艾倫（Woody Allen，1935-）。

　　克林・伊斯威特同時是美國演員、電影導演、電影製片、作曲家與政治人物（在1986年到1988年期間，曾玩票地以無黨籍身分當了一任加州卡梅爾海鎮鎮長，還支持過阿諾・施瓦辛格競選加州州長。）他1955年在電影《怪物復仇記》（*Revenge of the Creature*）開始跑龍套。1959年至1966年因主演西部電視劇《皮鞭》（*Rawhide*）而小有名氣，真正走紅則因自1964年連續3年主演了塞吉歐・李昂尼執導的義式西部片《荒野大鏢客》、《黃昏雙鏢客》、《黃金三鏢客》的「鏢客三部曲」，在國際影壇快速打響了知名度。讓伊斯威特成為好萊塢一線巨星的代表作則是1971年的警匪片《緊急追捕令》（*Dirty Harry*），他在片中成功塑造了對歹徒絕不手軟的鐵漢警長「骯髒哈利」的形象，從此展開了「硬派警匪片」的全球性新風潮。

　　同一年，克林・伊斯威特嘗試執導了他的第一部劇情長片《迷霧追魂》（*Play Misty for Me*），是以深夜廣播節目為題材的低成本心理驚悚片，是最早描述「粉絲迷戀主持人現象」的一部經典

作，敘事手法熟練，還展示了他對指導演員的能力，為扮演狂熱女粉絲的新人傑西卡‧華特（Jessica Walter）爭取到金球獎最佳女主角的提名。從此，伊斯威特展開了演導雙棲的斜槓生涯，所有作品均透過他在1967年成立的「馬爾帕索製片公司」（Malpaso Productions）製作，並透過長期合作的華納電影公司作全球發行，使他那獨樹一格的「鐵漢柔情」風格陪伴影迷長達半個世紀，更以他執導的《殺無赦》（Unforgiven）和《登峰造擊》（Million Dollar Baby）獲得奧斯卡最佳導演獎與最佳影片獎。

至於影壇成就相當的伍迪‧艾倫，就是另一個全然不同的有趣對照組。他是電影導演、編劇、演員、單口喜劇演員、作家和音樂家。作為一名爵士單簧管樂手，艾倫每週都要去曼哈頓一家酒店演奏，還因此而放棄參加他得獎的那一屆奧斯卡頒獎禮。

身為在紐約成長的中產猶太青年，伍迪‧艾倫19歲時就被聘為全職寫手，開始給電視綜藝節目和報刊寫笑話（gag）。1961年在格林尼治村俱樂部首次亮相講單口相聲，並在他寫腳本的電視節目中演一些聒噪和神經質的角色，這也成為他日後進軍好萊塢後刻意在大銀幕上經營的形象。

艾倫編劇的第一部電影是1965年的《風流紳士》（What's New Pussycat），成片令他感到失望，遂下定決心今後所有由他編劇的電影也必須由他擔任導演。1969年，艾倫與米奇‧羅斯（Mickey Rose）合寫劇本《傻瓜入獄記》（Take the Money and Run），由艾倫導演並出任主角。電影反應不俗，聯美公司跟艾倫簽訂了一份合作拍攝多部影片的協議，於是他以「密集安打」的形式接連編導了《傻瓜大鬧香蕉城》（Bananas，1971）、《性愛寶典》（Everything You Always Wanted to Know About Sex* But Were Afraid to Ask，1972）等別具一格的怪胎喜劇。直至1977年由艾倫身兼編

導演的電影《安妮‧霍爾》（*Annie Hall*）包攬最佳影片、最佳導演、最佳原創劇本和最佳女主角等4項奧斯卡大獎，他才真正走紅，成為享譽國際的喜劇大師。

不過，身為中產階級知識分子和深愛歐洲電影的艾倫並不滿足於搞笑喜劇，接著便出人意表地仿效瑞典名導演英格瑪‧伯格曼（Ingmar Bergman）的風格拍了一部深沉的藝術片《我心深處》（*Interiors*，1978年），從此展開了「悲劇」與「喜劇」兩隻腳走路的二刀流，成為全球獨一無二的電影品牌，至今近50年不衰。

吳漢章的電影宇宙

由眾多華裔演員領銜演出的好萊塢影片《媽的多重宇宙》（*Everything Everywhere All at Once*，2022）近日不斷傳出喜訊，被媒體廣泛報導的最新的一條新聞，是該片在2023年2月26日舉辦的「演員工會獎」（SAG）頒獎典禮上大放異彩，在楊紫瓊和男星關繼威分別奪下女主角和男配角的殊榮之外，又獲得最佳整體演出獎的肯定。代表領獎的資深華裔演員吳漢章（James Hong）剛過94歲生日，看來神彩奕奕，一開口就以廣東話大聲問好：「各位兄弟，今日真係好歡喜！」尤其令全球華人觀眾興奮不已。跟著他在發表得獎感言時，直指華人演員當年在好萊塢受盡歧視，說沒有票房，但「看看今天，我們全部都是華人演員，連潔美・李・寇蒂斯（Jamie Lee Curtis）的Lee都是中國姓！」一席話道盡了華人以至亞裔在美國影壇一來走來的艱辛，感動了臺下來賓，也引起了社群和媒體的熱烈迴響。

CNN曾於2020年查證，吳漢章是美國電影史上最多產的演員，迄今參與超過700部電影的演出，此外還身兼配音員、製片人和導演的身分。2022年5月12日，吳老成為第十九位在好萊塢星光大道上留名的亞裔影人，也是史上獲得這項殊榮最年長的一位。

吳漢章1929年2月22日出生於美國明尼蘇達州明尼阿波利斯市，父母是祖籍台山的移民。年幼時隨家人搬到香港，10歲返回美國。他在父親店裡看到京劇演員排練，從此對表演藝術產生了興趣。就讀明尼蘇達大學土木工程系期間，韓戰爆發，他奉召入伍到

美國陸軍服役。他受訓完之後偶然表演勞軍，營地將領看到後，指派他留在營地負責表演，不用上韓戰前線。吳認為這個經歷救了他一命，否則以他的黃皮膚長相，會夾在美軍與敵對的北韓軍（還有抗美援朝的中共軍人）之間兩面不是人。命運彷彿注定吳漢章這一生就是要走上表演之路。

退役後，吳漢章隨同朋友移居洛杉磯，在南加州大學完成學業後，白天擔任道路工程師，業餘則從事演出和配音工作。他記得第一部參與演出的電影，是巨星克拉克・蓋博（Clark Gable）主演的《江湖客》（*Soldier of Fortune*，1955），他在片中飾演一名中國警官。其後他陸續與約翰・韋恩（John Wayne）、史提夫・麥昆（Steve McQueen）、法蘭克・辛納屈等巨星同臺演出，飾演多種亞洲面孔的小角色，包括中國、日本和越南人等等，片約不斷。直至5年半之後才正式辭掉工程師，全職從事演出和配音工作。

在吳漢章曾經亮相的好萊塢電影中，曾經有5部提名過奧斯卡最佳電影獎，依次是：《生死戀》（*Love Is a Many-Splendored Thing*，1955）、《聖保羅炮艇》（*The Sand Pebbles*，1966）、《唐人街》（*Chinatown*，1974）、《奔向光榮》（*Bound for Glory*，1976）和《媽的多重宇宙》，他的角色雖多屬龍套，但臉孔卻已普遍為影迷所識。此外，吳漢章也參與了多部動畫片的配音，最著名的是《功夫熊貓》（*Kung Fu Panda*，2008）系列的鵝阿爹角色。他演過的電視劇更是不計其數。

在演藝事業的基礎穩固之後，吳漢章想要為其他在美國影視圈謀生活的亞裔演員發聲，遂跟6位有志一同的亞裔同伴在1965年於洛杉磯成立「東西方演員」（East West Players）的戲劇組織，鼓勵所有亞裔勇於表達自己、盡其所能去做自己想做的事。經過他們數十年來的不斷努力，亞裔明星在好萊塢也真的逐漸出人頭地，陸續

《媽的多重宇宙》成為奧斯卡大贏家合理嗎？

　　《媽的多重宇宙》以入圍了11項，獲得了7項大獎成為第九十五屆奧斯卡的最大贏家，這個結果相信令全球的華人觀眾、包括那些力挺少數民族的老美都會感到喜出望外的歡欣鼓舞，這個情緒在22年前《臥虎藏龍》在奧斯卡頒獎典禮上贏得最佳外語片等4項大獎時也曾出現過，巧合的是，2部影片都是楊紫瓊主演的作品。看起來，馬國華人女演員楊紫瓊最終能成為奧斯卡首位亞裔影后，彷彿是命運早注定！

　　若排除感情因素，我們仍然會認為《媽的多重宇宙》以壓倒性姿態揚威本屆奧斯卡是合理的戰果嗎？老實說，在電影藝術與技術的表現上，本片與其他幾部曾在其他年度頒獎典禮上贏得最佳影片獎的熱門作品，包括：《西線無戰事》（*Im Westen nichts Neues*）、《伊尼舍林的女妖》、《法貝爾曼》（*The Fabelmans*）、《瘋狂富作用》等相比，可以說各有千秋，哪部影片勝出都有可能。然而在「大氣候」上，的確對《媽的多重宇宙》越來越有利，尤其本片的演員在近2個月來呈現出的超旺人氣，這是誰都能感受到的。

　　而非主流片廠出品、非白人明星主演的另類影片能夠在好萊塢的殿堂上大放異彩，得感謝3年前的南韓電影《寄生上流》，它以當時幾乎是「眾望所歸」的姿態，在第九十二屆奧斯卡獲得了最佳劇情片、導演、原著劇本和國際電影等4項大獎，成為史上第一

部贏得金像獎最佳影片的亞洲電影，為亞裔影人和亞洲片開啟了康莊大道。接著在第九十三屆奧斯卡金像獎，華裔導演趙婷以非主流美國獨立製片《游牧人生》（*Nomadland*）掄元，南韓老牌影星尹汝貞以描寫韓國人移民赴美的《夢想之地》（*Minari*）獲最佳女配角獎，都是這一股影壇新潮流的延續。一直到了去（2022）年，Netflix投資的韓劇《魷魚遊戲》（*Squid Game*）在電視艾美獎寫下歷史，李政宰成為首位亞洲艾美獎視帝，黃東赫擊敗眾多好萊塢強敵拿下最佳導演，反映出「亞洲文化、亞裔影人」在美國非但不是一種障礙，反而成了得獎的利多因素。

回到《媽的多重宇宙》的電影本身，它雖然不能歸類為「華語電影」，但描寫美國華人移民家庭的故事和「中華文化、亞裔影人」的創作元素，卻使這部天馬行空的奇幻冒險電影在內核上遠離「美國電影」而傾向「華人電影」。楊紫瓊飾演的洗衣店老闆艾芙琳，她夾在家人與事業之間艱難掙扎的心情，跟很多華語電影中的平凡大媽是一脈相通的。楊紫瓊本人把她過去40年的人生歷練和演出過的一些代表性角色，巧妙地融進了艾芙琳的角色，讓她在這部有如為她打造的好萊塢電影中大有發揮餘地，看似精神分裂的演出其實蘊含了無比豐富的血與淚，因此這個角色能脫穎而出，幫楊紫瓊成為奧斯卡影后，誠然不是僥倖。

至於兩位丹尼爾導演〔關家永（Daniel Kwan）及丹尼爾・舒奈特（Daniel Scheinert）〕出人意表地擊敗史蒂芬・史匹柏、馬丁・麥多納等名導奪下奧斯卡獎座，使本片成為影史上同時獲得「最佳影片、導演、編劇、男主角、女主角」（本片沒有真正的男主角，因此獲男配角獎的關繼威可抵其位）大滿貫的少數幾部作品，真得要感謝老天爺眷顧了！

無法追回的憾事
——紀念張國榮逝世20週年

　　20年前（2003年）的4月1日，巨星張國榮從香港東方文華酒店24樓一躍而下，結束了他燦爛的一生，徒留人間遺憾。往後每年的愚人節，香港人以至世界各地的影迷歌迷都會想起「哥哥」，舉辦各式各樣大大小小的活動來紀念，數量之多極為罕見，乃至維基百科上都闢有「張國榮的紀念活動」的專頁。今年是張國榮逝世20週年，紀念「哥哥」的活動空前盛大，光是香港一地就有媒體整理出的6大紀念活動：3場音樂會、張國榮20年創作展和珍品展覽、大型商場內舉行「Timeless Leslie Encounter」活動，透過20個張國榮的好友和工作伙伴組成「導讀團」，為海內外歌影迷解說「哥哥」的種種，現場還有「霓虹燈打卡牆」，滿足迷哥迷姊的需求，看來頗有嘉年華會的味道。

　　而我個人，則以另一種形式來緬懷張國榮。香港資深電影人文雋主持的粵語網媒節目《文雋講呢啲，講嗰啲》，相當精彩，我每集必看。近日該節目一連5集邀請導演關錦鵬做嘉賓，講述他所經歷的影壇祕辛，3月30號上線的最後一集談論的主題就是「張國榮之死」。文雋與關錦鵬都直接和張國榮合作過電影，後者更在副導演階段就與剛出道的「哥哥」合拍過譚家明導演的《烈火青春》（1982），又親自導演了梅艷芳與張國榮主演的經典之作《胭脂扣》（1987），交情並非一般。兩人討論至今仍然成謎的張國榮的死因。文雋先否定了張國榮因為主演恐怖片《異度空間》（2002）

入戲太深的說法，關錦鵬則提出了如下的一種猜想：

　　風度翩翩多才多藝的張國榮，在性格上其實很好強，做什麼都「不能輸」。在成為巨星之後，他一直想當導演，而且想了很多年。（這種「演而優則導」的心結，筆者相信很多成名的演員都會有，在先前「演員當導演」的文章中多少有所觸及。）他私下弄了一個電影劇本，也終於找到了投資人，就是關錦鵬導演的北京同志愛情故事《藍宇》（2001）的幕後金主，搞金融的。張國榮高高興興地籌備了好幾個月，以為他的「導演夢」終於可以實現，不料在開拍前卻傳出這位投資人在大陸出事被抓的消息，電影拍不成了，張國榮的導演美夢也為之破碎！

　　其實以張國榮當時在影壇的地位，他轉去找其他投資人也不見得就找不到，但是對於一個「不能輸」的人，此事可能讓他覺得「丟臉」而不願意提出，加上張國榮那時候有憂鬱症的傳聞，是否會在重大打擊之下一時想不開？以致做成無法追回的憾事？當然，這只是一家之言，不見得就是真相，但我們這些在人生路上僥倖一直走過來的仍活著的人，更當珍惜生命可貴，冷靜自恃！

梁朝偉的演藝光環

　　2023年9月2日，在第八十屆威尼斯影展的頒獎舞臺上，從影42年、現年61歲的梁朝偉從導演李安手上接過金獅獎終身成就獎，成為首位獲得此獎項的華人演員。早在2007年，由李安執導、梁朝偉主演的《色·戒》就曾經獲得金獅獎最佳影片，他們之間的緣分似乎早已註定。

　　若是將義大利威尼斯影展與華語電影界的緣分拉開來講，那麼還有2位香港影壇的大導演曾經獲得金獅獎終身成就獎的殊榮，一位是2010年的吳宇森，另一位是2020年的許鞍華。而梁朝偉在1989年赴臺灣主演侯孝賢執導的《悲情城市》，也獲最佳影片金獅獎，成為首部獲此殊榮的華語影片及臺灣電影。此片2022年底在臺重映修復版，引起極大迴響，證明了它的影史經典地位。

　　事實上，演技精湛、並且知名度日升的梁朝偉，早已從一個香港演員、華人影帝，晉升到國際級的巨星。2000年，他以王家衛執導的《花樣年華》獲坎城影展最佳男演員獎。由於梁朝偉是王家衛作品的御用男主角，兩人合作的系列作品成了20世紀國際影壇的重要資產和全球「影展觀眾」追看的對象。2014年，梁朝偉獲邀擔任柏林影展競賽片項目評審；2015年獲法國文化及通訊部頒發法國藝術與文學軍官勳章，表彰他在電影藝術領域的傑出成就，是香港第一位獲頒發該勳章的演員；2018年獲得首屆亞洲卓別林電影人士藝術成就獎，足證其江湖地位。

其實早在1995年梁朝偉已邁出國際合作的腳步，他在越南導演陳英雄的電影《三輪車伕》（*Cyclo*）中飾演黑道詩人，此片亦獲威尼斯影展金獅獎。1997年遠赴阿根廷與張國榮合作主演的《春光乍洩》，在坎城影展僅因一票之差輸給西恩‧潘（Sean Penn），錯失了當年的坎城影帝，但王家衛憑此片奪得最佳導演獎。2013年出演王家衛執導的功夫鉅作《一代宗師》，此片在全美院線發行時，男女主角和導演連袂赴美展開巡迴宣傳，使梁朝偉的名氣打進了好萊塢，因而獲邀在漫威首部由華人影星主演的超級英雄電影《尚氣與十環幫傳奇》（*Shang-Chi and the Legend of the Ten Rings*，2019）中飾演大反派「徐文武」，據說他這部「好萊塢出道作」的片酬高達6,000萬港幣（約新臺幣2.13億）。

至於在華語影壇，梁朝偉可謂「獲獎等身」，曾5次獲得香港電影金像獎最佳男主角，3次獲得臺灣金馬獎最佳男主角，是獲此兩項榮譽最多的男演員。其中，《重慶森林》（1994）和《無間道》（2003）同時獲雙獎影帝；《春光乍泄》（1997）、《花樣年華》（2000）、和《2046》（2005）單獲香港電影金像獎；《色，戒》（2007）單獲金馬獎男主角。此外，還以《人民英雄》（1988）和《殺手蝴蝶夢》（1989）兩度獲香港電影金像獎最佳男配角獎，其他名目繁多的演技獎無數，應是獲獎最多的華人男演員。

梁朝偉與《無間道》系列編劇莊文強和劉德華再度合作的電影《金手指》將於2023年12月上映，又將接拍以《夢鹿情謎》（*On Body and Soul*，2017）在柏林影展拿下金熊獎的匈牙利女導演伊爾蒂蔻‧恩伊迪（Enyedi Ildikó）執導的跨國合製歐洲片《寧靜友》（*Silent Friend*），希望他的演藝事業更上一層樓。

後註：

2023年11月4日，在金雞獎頒獎典禮上，梁朝偉以大陸電影《無名》拿下最佳男主角獎，成為史上首位奪得香港金像獎、臺灣金馬獎、中國金雞獎的3金影帝！

演員與政治

　　2023年9月14日上午，鴻海創辦人郭台銘於記者會上公布資深藝人賴佩霞是他參選總統的副手搭檔，一石激起千層浪，馬上造成轟動的新聞效應。當天下午，賴佩霞就收到入圍金鐘獎女配角的好消息，因為她在臺灣首部政治職人劇《人選之人：造浪者》中飾演總統參選人林月真而獲得肯定，印證了「人生如戲，戲如人生」。不過，也有人質疑賴佩霞以演員身分參選副總統是「玩假的」，言下之意似乎在暗示演員不適合做「總統級政治人物」，這倒是罔顧現實的多慮了。環顧世界，演員從政的現實例子多的是！

　　光就臺灣來說，演藝人員當過中央級立法委員的人很不少，前輩像張帝、葉啟田、柯俊雄、余天、侯冠群等，人們仍記憶猶新；尚在位子上的年輕一輩則有高金素梅、林昶佐等，不遑多讓。市議員級別的僅在臺北市就有歐陽龍和應曉薇，應曉薇還成為國民黨史上首位演藝界出身的中常委，而歐陽龍的演員妻子傅娟也曾跟隨其夫的腳步參與政治，短暫當過大安區的里長。

　　熱衷參與地方性政治選舉的美國好萊塢演員也不少，臺灣民眾較熟悉的有老牌動作巨星阿諾・史瓦辛格（Arnold Schwarzenegger），他在2003年起擔任加州州長7年，但政績評價兩極，比不上當演員時討好。但他在2023年6月接受CNN節目專訪時公開表態：想選2024年美國總統。「如果我可以，我絕對想參選，而且我會贏。」可惜阿諾出生於奧地利，36歲才成為美國公民，按美國憲法規定，不是在美國本土出生的人不能當選美國總統。

另一位更老牌的動作巨星克林‧伊斯威特，則在1986年到1988年之間以無黨派身分擔任過加州卡梅爾海鎮鎮長，算是玩票性質，在政治表現上比阿諾低調得多。

　　至於總統級的政治明星，就不得不提烏克蘭的現任總統澤連斯基（Volodymyr Oleksandrovych Zelenskyy）。現年45歲的他，從政前曾是實習律師和喜劇演員，又在「95街區工作室」擔任藝術總監、演員、編劇。澤連斯基團隊製作的電視政治喜劇影集《人民公僕》（Servant of the People）2015年開始播出，劇中描述澤連斯基飾演的中學歷史教師誤打誤撞當選總統後，拒絕與寡頭和貪官合作，且大力懲治貪腐，各種趣事不斷發生。此劇一共播映了3季，讓澤連斯基大大走紅。

　　2018年下半年，雖然並未表態參選，澤連斯基的民調支持率已一直在翌年烏克蘭總統選舉各候選人的前列。同年12月，澤連斯基透露稱自己是與《人民公僕》電視劇同名的「人民公僕黨」黨員，但仍未明確是否要參與總統競選。2019年1月21日，人民公僕黨特別代表大會在首都基輔舉行，澤連斯基才被正式推舉為黨主席和總統選舉候選人。如此拖拖拉拉好像兒戲的一場總統選舉竟然獲勝了，澤連斯基於2019年5月20日宣誓就任烏克蘭總統。

　　澤倫斯基1978年出生於烏克蘭東部，當時仍是蘇聯領土，故其母語為俄語，直至1991年蘇聯解體，烏克蘭獨立，他才成為烏克蘭人。2015年，烏克蘭當局正式禁止俄羅斯藝人入境，也禁播俄羅斯影視作品，澤倫斯基曾大加反對。如此政治背景且僅執政3年的一個烏克蘭菜鳥總統，在2022年2月24日俄羅斯入侵烏克蘭之後，曾被很多人認為他無法勝任帶領民族反抗的領導人，美國政府更公開提議用飛機把他送去外國流亡。但澤倫斯基選擇留下來，勇敢地率領烏克蘭軍民對抗強大的俄羅斯，把一場原來看似強弱懸殊的

侵略戰爭整個扭轉過來，近來更展現了縱橫列國的外交長才，在多國支持下有望打贏俄烏戰爭。這樣的演員做總統，又有什麼問題呢？

漫談電影中的女性政治人物

　　由於資深藝人賴佩霞從戲劇的虛擬世界跳到現實世界，從《人選之人：造浪者》中的總統參選人林月真，變成無黨籍總統參選人郭台銘的副總統搭檔，一時之間使人對「戲劇」與「政治」的關係產生不少聯想。上週，我們從「職業」的角度對演員在真實世界從事政治的情況稍作探討，如今，換從「性別」的角度談談華語電影中出現過哪些女性政治人物？又有哪些角色是令人印象深刻的？

　　若是以描寫阿根廷第一夫人伊娃・貝隆（María Eva Duarte de Perón）畢生傳奇的電影《阿根廷，別為我哭泣》（Evita，1996）；描寫英國首相柴契爾夫人一生的《鐵娘子：堅固柔情》（The Iron Lady，2011）；或是描寫緬甸革命領袖翁山蘇姬（Aung San Suu Kyi）的《以愛之名：翁山蘇姬》（The Lady，2011）等幾部外國電影作為參照座標，那麼在華語電影中的確找不到同級的傳記類代表作。儘管在現實世界，臺灣已經有了總統蔡英文、香港有了特首林鄭月娥這樣的女性最高首長。也許，以後會有以她們為主角的影視作品出現也不一定，希望！

　　中國近代史上最出名的女性政治人物，非清末革命先烈「秋瑾」莫屬。

　　秋瑾，初名秋閨瑾，別號競雄，自稱鑑湖女俠。1875年生於福建省官宦之家，曾祖父曾任縣令赴臺灣任職鹿港廳。父亦在福建提督門幕府任內，以知縣分發臺灣，卻被人捷足先得，改任臺灣撫院文案。1886年，秋瑾曾隨母親兄妹經上海赴臺北。三個月後，全部

眷屬返回廈門。可見秋瑾一家三代都與臺灣甚有淵源。

　　1903年，秋瑾與丈夫離婚後，翌年東渡日本學習，積極參加留日學生的革命活動，後陸續加入光復會、中國同盟會等多個革命團體。返國後，1907年1月在上海創辦《中國女報》，3月間回紹興府與徐錫麟等創辦明道女子學堂，不久又主持大通學堂，並任學堂督辦。她除了是個推翻滿清的積極分子又是近代中國的女權運動家。秋瑾最後被清廷抓捕處決，1907年7月15日就義，年僅31歲，而她的死間接促成了辛亥革命。

　　像秋瑾這樣多采多姿的一生，自然成為文藝創作的最佳對象。她死後不久，《小說林》雜誌就連續刊出了多種以秋瑾為題材的小說和戲曲。1936年冬，夏衍寫出了第一個話劇本《自由花》（後改名《秋瑾傳》），在1940年三八婦女節時在延安上演了4幕話劇《秋瑾》。1944年在淪陷的上海，梅阡編導了秋瑾與徐錫麟參加革命的話劇《黨人魂》。1949年梅阡根據此劇在中電公司拍成了電影《碧血千秋》，由王豪、沈浩主演，應是第一部以秋瑾生平事蹟拍成的華語電影。

　　1953年屠光啟為香港新華公司拍了電影《秋瑾》（又名：《碧血黃花》），由李麗華飾演秋瑾，在當年算是大堆頭大製作的歷史片。1972年丁善璽在臺灣拍了電影《秋瑾》，由當時走紅的京劇名伶郭小莊擔綱演出，丁導演為了商業考慮在片中增加了不少武打動作。到了1984年，上海電影製片廠也改編夏衍劇本《秋瑾傳》拍成電影《秋瑾》，女主角是李秀明。最新的一部是在2011年大陸為了紀念辛亥革命一百週年而特別開拍的陸港合作電影《競雄女俠——秋瑾》，由香港的邱禮濤執導，黃奕、杜宇航、黃秋生主演。

　　最後，當然不能不提今年初上映的臺灣政治歷史片《流麻溝十五號》，根據白色恐怖時期發生在綠島的真實故事拍攝，也是第

一部以臺灣的女性政治犯為主角的群戲，是出品人姚文智和導演周美玲相當勇敢的一次大膽嘗試。

從好萊塢的罷工談「罷工電影」

　　好萊塢的「編劇工會」發起罷工（2023年5月2日始）已經逾月，風波不但沒有平息，「演員工會」於7月14日又宣布開始罷工，與編劇一同進行63年來首次全行業大罷工行動。這一來美國影視業幾乎整個陷入停擺，估計影響16萬人的生計，財務損失將高達40億美元。首當其衝的巨星是阿湯哥（Tom Cruise），他馬上呼應演員罷工，閃電取消《不可能的任務：致命清算第一章》（*Mission: Impossible - Dead Reckoning Part One*）赴日本宣傳之行。一批預計明年公映的好萊塢大片《陰間大法師2》（*Beetlejuice 2*）、《神鬼戰士2》（*Gladiator 2*）、《死侍3》（*Deadpool 3*）等紛紛停拍，包括阿湯哥自己的《不可能的任務8》（*Mission: Impossible 8*）在內。這個勞資僵局看來不是一時三刻可以破解，好萊塢的未來發展實在叫人擔憂。（註：9月27日，好萊塢編劇工會與製作片商達成協議，結束罷工，而演員工會的罷工則繼續到11月9日凌晨，歷118天才宣告落幕。）

　　近百年來，大銀幕上出現過的「罷工電影」也不算少。按理說，資本家不會投資拍攝一些描寫勞工如何反對他們的電影，那豈非搬起石頭砸自己的腳？其實這類電影的出品方很少是主流大片廠，大部分是獨立製片，資金來自勞工團體或是他們的支持者，目的是為了他們的「政治訴求」而投資拍攝。這類電影一般都票房不高，偶爾能夠賺錢的幾部是因為找到有趣的故事切入角度，善用商業性的包裝，把嚴肅題材拍出了娛樂效果，例如以1980年代英國

礦工大罷工為背景的勞工自謀生路電影《一路到底：脫線舞男》（*The Full Monty*，1997）和《舞動人生》（*Billy Elliot*，2000）就是好例子。

　　世界影史上出現的第一部「罷工電影」，名正言順以《罷工》（*Strike*，1925）做片名，它是蘇聯著名電影導演謝爾蓋・艾森斯坦（Sergei Eisenstein）的第一部作品，內容描述底層勞工如何展開罷工行動，資本家和政府如何鎮壓他們。當時以共產主義治國的蘇聯政府正在全世界積極推銷共產主張，鼓動勞工起來行動對抗當地政府。電影作為「黨的喉舌」，自然要好好利用。本片由國營的第一電影製片廠出品，是俄羅斯工人運動系列影片的其中一部。影片採用6個部分來描述一場工廠罷工的形成和最後勞工們的結局，壓軸用一場屠殺沉默牛隻對比軍警大屠殺勞工的蒙太奇來譬喻資本主義的毫無人性，鼓動正在看電影的「同志們」採取行動反抗，毫無疑問是一部「政治宣傳片」。不過當年已是無聲電影發展的晚期，默片的攝製技術和敘事藝術已相當成熟，導演的電影語言深具蘇聯共產美學的特色，在觀賞上仍有一定的價值。艾森斯坦就是在本片的基礎上拍攝了下一部更著名的蒙太奇傑作《波坦金戰艦》（*Battleship Potemkin*，1925）。

　　第一部由好萊塢大公司出品的勞工運動題材電影，是20世紀福克斯的《諾瑪蕊》（*Norma Rae*，1979）。本片改編自真人真事，導演是社會派的名導馬丁・瑞特。故事主人翁諾瑪・雷・韋伯斯特是一名沒受過正規教育的紡織廠工人，在她和同事的健康因惡劣的工作條件而受損後，她接觸了來自紐約的工會召集人，最終挺身而出參與了紡織廠的罷工活動。本片拍得相當緊湊有力，宣傳味道不濃，只是站在弱勢的勞工角度來控訴制度不公，因此能打動一般觀眾。莎莉・菲爾德（Sally Field）憑本片獲奧斯卡最佳女主角獎。

人類與 AI 的影視之爭

　　意圖癱瘓美國影視製作，逼令產業的大老闆們認真談判的好萊塢編劇及演員聯合罷工，至2023年8月9日已滿百日，但絲毫沒有緩和的跡象，雙方仍陷在不知該如何解決的僵局之中。這一次的大罷工，故然影響了影視產業本身蒙受了極大的經濟損失，譬如有「電視奧斯卡」之稱的艾美獎（Emmy Awards）頒獎典禮原訂9月舉行，現在被迫延遲到2024年1月。而那些依附著影城開工而生的各種小企業，包括為製作提供餐飲的公司、附近的餐館、道具房、布景建造商、乾洗店、專業司機、花店等等，這些日子以來卻已蒙受每天數以百萬計美元的經濟損失，可以說是殃及池魚。一家洛杉磯的餐飲公司說，他們自5月罷工以來已經損失了7成的業務，不得不解僱近一半的員工。他們又該向誰抗議呢？

　　事實上，人工智慧（AI）對人類的職業生涯及生計造成致命的威脅早已開始，這是一個擋不住的潮流。從全部自動化裝配的汽車工廠，到使用機器人出菜的普通餐廳，工人被機器人取代才不過幾年，如今已經變成大家都能夠接受的新常態，那麼在影視行業工作的編劇及演員又怎麼可能寄望他們永遠不被AI取代呢？認清事實吧，那是早晚都會發生的事，如今該考慮的只是他們會被取代到什麼程度而已！

　　據報導，在這次大罷工爆發以前，迪士尼公司早已成立了一個AI工作組，研究如何將人工智能應用於整個娛樂集團，以及如何用AI減省電影成本。顯然這些好萊塢大老闆們對影視產業的未來

發展方向及科技應用在認知上已產生本質性的改變，他們並不認為像「編劇」、「演員」這些工種不能被AI取代，因此不會對這次罷工輕易屈服，他們「拖」得起。但是那些靠薪水吃飯的「高級勞工」拖得起嗎？上一次編劇工會在2007年至2008年的罷工能夠在剛好100天時獲得解決，是因為那次的爭執點只牽涉到「如何增加分潤」的經濟問題，而這一次的爭執點卻複雜得多，而且情勢似乎對資本家有利，看來他們有一種「趁機把影視製作推向科技主導」的決心。

今年6月，史上第一部全由AI生成的電影《冰霜》（The Frost）已經面世，這部12分鐘短片由底特律的影片公司Waymark製作，它採用了該公司執行製片人兼導演魯賓（Josh Rubin）撰寫的劇本，將其輸入到OpenAI的圖像生成模型DALL-E 2中。經過一些嘗試和調整後，產生符合他們意圖的風格的圖像。製片人使用這個模型生成了每一個鏡頭，接著使用了一種名為D-ID的AI工具，對靜止圖像加入動態，像是眨眼或是讓嘴唇移動等動作，最終完成了整部影片。雖然這部AI產製的電影有畫面不自然、角色表情詭異、部分畫面有明顯破綻等諸多問題，但已充分展示了AI電影製作的巨大潛力。一些純技術的問題，相信不久之後就會獲得改善，而片長也會逐漸增加，不久之後就能製作出劇情長片。那些在藝術水準和製作水準上本來就要求不高的「B級類型片」可能會是最先被AI全面取代的一批「工業產品」，它們能夠被量產供應一般的電影院及串流平臺播出，功力平平的從業員會因此大批被淘汰。至於那些比較難以被AI取代的「精品電影」，參與製作的人說不定到時候反而能夠獲得更好的經濟收益呢！

英雄遲暮還是自強不息？

最近，高齡60以上的好萊塢大明星紛紛推出其英雄形象的新作，借助電腦特效的幫助，觀眾會很意外地看到，這些年輕時的動作偶像依然自強不息，在大銀幕上奮力對抗年齡加在他們身上的「魔咒」，演出一些令人驚訝的高危動作。但與此同時，他們也依然無法違反大自然的鐵律，在臉上流露出英雄遲暮的神色。總之，不輕易向生理年齡低頭，在心理上保持年輕，應是這些具有堅強意志和超凡體能的英雄們的共同生活目標。

首先說一說在《印第安納瓊斯：命運輪盤》中第五度以考古學博士印第安納・瓊斯的形象重返觀眾眼前的哈里遜・福特。不說不知道，他已經是一個80歲的老翁！1975年喬治・盧卡斯挑選福特出演《星際大戰》（Star Wars）韓・索羅的駕駛員角色時，他33歲，扮演英雄人物正當時得令。這一次成功的結緣，讓盧卡斯在6年後鼓吹史匹柏開拍《法櫃奇兵》時，再度讓哈里・遜福特（Harrison Ford）成為文武兼備的考古學英雄印第安納・瓊斯，福特也因此成為史上最成功的英雄形象之一。在系列第四部影片《水晶骷髏王國》於2008年上映時，人們都以為這是該系列的最後一集，因為福特此時已66歲，是到了讓這個遲暮英雄休息的時候了。沒想到在14年後，哈里・遜福特還可以在《命運輪盤》中再翻身。只要認為有利可圖，在好萊塢真的沒有不可能的事！

再來說說生平第一次演出電視劇的阿諾・史瓦辛格，他比哈里遜・福特小5歲。阿諾最著名的成名電影是1984年的《魔鬼

終結者》（*The Terminator*），自從他在詹姆斯·卡麥隆（James Cameron）執導的這部科幻動作片中以打不死的機器人亮相之後，便成為影壇頭號動作英雄。在80至90年代主演賣座的動作電影無數。阿諾與卡麥隆再度合作的《魔鬼大帝：真實謊言》（*True Lies*，1994），改編自法國電影《*La Totale!*》，是當年最賣座的代表作之一。阿諾在片中是一名超級特工哈利，正調查一個恐怖組織策畫的私運核彈頭並於美國發動襲擊的案件。他基於國家安全，一直向妻子海倫以一名普通業務員的身分作隱瞞，沒想到海倫後來也誤打誤撞成了特工，夫妻倆一起出任務。阿諾以高齡75歲首次主演的8集電視劇《*FUBAR*》就是以本片的故事為藍本，他的年齡變成瀕臨退休的中情局特務，跟他一直互相欺騙的妻子角色則變成了女兒。有趣的好故事不易得，好萊塢只能夠把它吃乾抹淨。

在《魔鬼大帝：真實謊言》中扮演妻子海倫的潔美·李·寇蒂斯，當年是風華正茂的36歲，如今以「香腸手」的古怪形象在《媽的多重宇宙》中意外沾上了女性動作英雄的邊，還幸運地贏得了一座奧斯卡最佳女配角獎，此時的她已經64歲。而貨真價實的動作片女英雄楊紫瓊，積其畢生女俠形象登上奧斯卡影后這一年，也正好邁入60大關！

最後說說體能狀態保養得最好的湯姆·克魯斯，他去年其實也已經60大壽，但依舊在銀幕上出生入死，親自演出高危動作。阿湯哥監製主演的招牌作品《不可能的任務》系列電影轉瞬進入了27年。最新的故事《不可能的任務：致命清算》（*Mission Impossible – Dead Reckoning Part One & Part Two*）將分成兩集在2023年和2024年的暑假公映，到時候讓影迷看看最勇猛的老牌動作英雄伊森·韓特（Ethan Hunt）會有什麼驚人之舉吧！

兩位年逾 90 仍在創作的大導演

我以前曾提及，已經93歲的克林・伊斯威特仍在執導他的最後一部電影《第二號陪審員》，應該是在第一線仍然活躍的最老導演。近日查看資料，發現東西方影壇各有一位與伊斯威特年紀相若的名導演還在拍片，真是老當益壯，堅守崗位到最後。

2023年9月13日便邁入92歲的山田洋次，是日本電影界重要導演之一，他最新的第九十部電影《您好，媽媽》（*Mom, Is That You?!*），於9月1日在日本公映。本片改編自知名劇作家永井愛的同名戲劇作品，是繼《母親》和《與母同住》之後的「母親三部曲」最終章。

此系列女主角吉永小百合自1972年的《男人真命苦之柴又慕情》（*Tora-san's Dear Old Home*）便與山田洋次合作，近50年參演了山田執導的多部電影。已高齡78歲的吉永小百合在新作飾演一名家住東京下町的母親福江，大泉洋則飾演她的兒子昭夫，正為與妻子和女兒關係不和而煩惱不已，是山田拿手的庶民家庭片。

山田洋次在日本贏得「庶民導演」這個雅號，自然得歸功於長壽的庶民喜劇「寅次郎的故事」系列《男人真命苦》（1969-1995、2019），前後共拍了50部之多，要不是因為男主角渥美清病故而被迫中止，相信這個系列還會繼續拍下去。此外，山田作品為臺灣觀眾所熟知的還有：《幸福的黃手帕》（*The Yellow Handkerchief*，1977）、《遠山的呼喚》（*A Distant Cry from Spring*，1980）、「武士三部曲」〔《黃昏清兵衛》（*The Twilight*

Samurai）、《隱劍鬼爪》（*The Hidden Blade*）、《武士的一分》（*Love and Honor*，2006）〕、《電影之神》（*It's a Flickering Life*，2021）等。

也許你不知道，山田洋次的父親是滿洲國的鐵路設計師，所以山田兩歲便搬到中國大連，並在大連長大，直到二戰結束後才搬回日本。生平曾獲3次日本電影金像獎最佳導演獎、7次每日電影獎最佳導演獎，堪稱雅俗共賞的大導演。

至於在2023年8月18日才剛過90歲生日的羅曼・波蘭斯基，（Roman Polanski）也是名作等身，曾在2002年以戰爭片《戰地琴人》（*The Pianist*）贏得坎城影展金棕櫚獎及奧斯卡最佳導演獎，2010年又以政治驚悚片《獵殺幽靈寫手》（*The Ghost Writer*）獲得柏林影展最佳導演銀熊獎和歐洲電影獎最佳導演獎。其他膾炙人口的名作有：《荒島驚魂》（*Cul-de-sac*，1966）、《失嬰記》（*Rosemary's Baby*，1968）《唐人街》、《黛絲姑娘》（*Tess*，1979）、《今晚誰當家》（*Carnage*，2011）等，是公認的鬼才型大導演。

這位在1933年出生於法國巴黎，3歲時隨家人移居波蘭，戰時曾囚禁於集中營的導演，29歲編導的第一部長片《水中刀》（*Knife in the Water*，1962），便獲得奧斯卡獎最佳外語片提名，曾是60、70年代好萊塢最閃耀的新秀，可惜因第二任妻子莎朗・蒂（Sharon Tate）被曼森家族（Manson Family）殺害在先，他性侵少女被迫離美潛逃回法國在後，對他的事業打擊甚大。他雖在歐洲仍持續拍片，但直至推出了《戰地琴人》才重返高峰。今年完成的最新作品《瑞士華庭》（*The Palace*），是設定在1999年除夕發生於一家豪華的瑞士酒店裡面的群戲，看來近似於《鋒迴路轉》（*Knives Out*，2019）的推理喜劇，希望也能得到類似的成功。

不一樣的生命

自閉症天才不止有律師而已

由於韓劇《非常律師禹英禑》（*Extraordinary Attorney Woo*）在全球大受歡迎，引起觀眾對「自閉症」相關的事物希望多加了解的興趣。女主角朴恩斌用她精彩的演技塑造出一個非常特別而又可愛透頂的天才律師禹英禑，大大翻轉了一般人原來對自閉症患者持有的負面看法，成功地做了一次全民科普教育。

一般人之所以覺得自閉症患者行為怪異難相處，是因為對他們的思想和行為模式缺乏了解，其實他們只是專注於自己認定的規律之中跳不出來，缺乏我們所謂的「同理心」，看起來老是「我行我素」。我們只要多增加相關知識，主動地尋找出跟他們相處時的「溝通密碼」，掌握住一些互動的「基本模式」，也就可以更順暢地跟他們相處。

在此之前，以「自閉症譜系障礙」（ASD）患者為主人翁的影視劇也有過不少，最多人知道的應該是30多年前拍攝的《雨人》（*Rain Man*，港譯《手足情未了》，1988），這是好萊塢第一次把當時很少人留意到的「怪病」帶入主流視野。這個故事根據真人真事改編，由巴瑞・萊文森（Barry Levinson）執導。剛以《捍衛戰士》（*Top Gun*，1986）走紅的湯姆・克魯斯扮演自私的弟弟查理，他發現父親將所有遺產都留給了一個他從不知道的雷蒙〔達斯汀・霍夫曼（Dustin Hoffman）飾〕。不甘心的查理一路追尋線索，找到在精神病療養院隔離了30年的親生哥哥雷蒙。查理偷帶雷蒙回洛杉磯，一路上想方設法要取回他應得的一半遺產。旅程中，查理驚訝地發

現「雷蒙」就是他兒時記憶中的「雨人」。此時，查理偶然發現雷蒙對數字的掌握有驚人能力，就帶他至賭場玩21點，果然大贏。兄弟倆的情感漸漸甦醒，在旅程終點，查理才驚覺自己對這個自閉症哥哥的親情已經無法割捨。我還記得當年在戲院看到雷蒙在賭場大展「記牌神技」那一幕，觀眾均嘖嘖稱奇，感到十分不可思議。

對數字有驚人專注力的另一位自閉症人物是《會計師》（*The Accountant*，2016）的男主角班‧艾佛列克，一名患有高功能自閉症的數學天才克利斯，以註冊會計師的身分祕密地跟各地的犯罪組織和監守自盜的公司做不法勾當。他的行動引起了美國政府部門的關注，努力追尋其身分，發現他竟使用不同的假姓名殺掉了甘比諾犯罪家族的9名成員！這部殺手動作片由於人物設定特別新鮮有趣，引起了廣泛的談論而拉動票房，成為當年市場上的一匹小黑馬。

不過，我要特別推薦的是一部在同年推出而比較冷門卻更別緻的奧斯卡最佳紀錄片提名電影《動畫人生》（*Life, Animated*，2016）。它根據記者羅恩‧薩斯坎德（Ron Suskind）原著的報導文學《消失的男孩》（*Boy Erased: A Memoir*）拍攝，由當事人親自亮相，是一部穿插動畫與真實影像的新穎紀錄片。它描述男孩歐文從3歲就突然不跟人說話，醫生診斷出他有自閉症。雙親經過多方努力仍無法跟兒子溝通，正打算放棄，父親羅恩意外發現歐文能說出迪士尼動畫中的對白，原來他是從反覆觀看了無數次的那些動畫故事來理解世界，並使用片中的對白來表達自己的意思。於是薩斯坎德全家總動員，也開始「熟讀」迪士尼的每一部動畫，從此跟歐文溝通無礙，直至他成長至可以走出自閉世界，變成能夠正常工作和搬出來獨自居住的23歲正常青年。本片提醒了那些「家有自閉兒」的家長，千萬不要放棄希望，只要多細心留意孩子在生活上的特異之處，早晚總能找出問題的解決之道。

從幾部電影的角度看「安樂死」

　　法國電影新浪潮的旗手尚－盧・高達（Jean-Luc Godard）於日前傳出死訊，證實他在2022年9月13日以91歲高齡辭世，但對其致死原因語焉不詳。數小時後，才由家屬透過律師對外聲明：高達是在瑞士執行了協助自殺的手術（assisted suicide procedure），即人們通稱的「安樂死」。聲明還說：「高達無病無痛，只是感到筋疲力盡。」一個素以前衛風格和叛逆思想著稱的名導演，最終竟選擇了這種「認輸」的方式來結束生命，頗令人感到意外，也再次激起了人們對「安樂死」的思辯。

　　在2018年，高達還執導了他的最後一部電影《影像之書》（*The Image Book*），可見健康狀況不錯。何況，跟高達同年出生的克林・伊斯威特到現在還既演又導，新作《贖罪之路》（*Cry Macho*）於2021年正式公映，可見「年齡」並非決定一個人會否選擇活下去的關鍵，「體能」和「心態」才是決定因素。

　　看一下《我就要你好好的》（*Me Before You*，2016）這部影片會幫助你多了解一點高達作出如此決定的心態。本片的男主角威爾並非生無可戀的病弱老頭，而是高富帥的英國年輕企業家，但2年前一個摩托車騎士在雨中把他撞至脊髓受損下身癱瘓，治療一直無起色，自覺已無人生意義的威爾決定到瑞士安樂死。就在執行的半年前，勞工階層少女露伊莎應徵當他的照護員，她活潑開朗的個性使威爾的暗淡人生一度閃亮了起來。這對主僕的關係，跟著名的法國片《逆轉人生》（*The Intouchables*，2011）十分類似。這對男女

主角最後產生了感情，威爾想要繼續享受這種肉體有點不便但心靈足夠甜蜜的愛情關係是完全不成問題的，但他並沒有因此而改變安樂死的念頭，因為如今的自己已不能恢復成為過去的自己———一個能夠自由自在主宰一切的「人生贏家」。是因為這種帶點傲慢的「自尊心」作祟，才會使威爾（或許也包括了高達？）認為「成為別人負累」的自己已沒有活下去的意義！

翻拍丹麥電影《親愛的，我只想說再見》（*Silent Heart*，2014）的好萊塢片《說不出的告別》（*Blackbird*）是另一以「家人如何面對安樂死」為題材拍攝的作品，描述蘇珊‧莎蘭登（Susan Sarandon）飾演的初老女作家莉莉罹患了漸凍症，覺得生不如死，乃說服其夫協助她服藥自殺。在死前一天，莉莉召集了兒女和好友齊聚家中吃「最後的晚餐」。本已取得默契的送別聚會原先還呈現出文明克制的氣氛，但眼看著至親將死還要強顏歡笑畢竟不是件容易的事。小女兒首先反悔，大女兒更發現父親似乎跟母親的閨密在多年前已有曖昧感情，懷疑「安樂死」的內情很不簡單。在這部舞臺劇味道濃厚的家庭片之中，母親「堅決赴死」的信念從頭至尾沒有動搖，因為她也是個性十分強勢的人，可見當事人本身的「求死意志」才是一切的關鍵。

在法律上，「自殺」並不違法，但協助別人結束生命卻會被起訴「謀殺罪」，這不是十分矛盾嗎？改編自真人真事的電視電影《死亡醫生》（*You Don't Know Jack*，2010），對此問題有深層的討論。巨星艾爾‧帕西諾（Al Pacino）飾演的傑克‧凱沃基安原是個驗屍官，但在1990年代初「安樂死」一詞仍未流行時，傑克已開始為病人提供免費的「死亡顧問」服務，「客戶」對他都非常感激。傑克的作為讓他成了全國性的名人，但也引起很多人的抨擊。密州檢察官一再對傑克「協助自殺」的行為提出起訴，但在高明的

關於自殺的電影

　　所謂「安樂死」其實是另一種形式的「自殺」，只不過把殺死自己的任務假手他人來執行而已。人們不鼓勵自殺的行為，社會上甚至有很多「防止自殺協會」和「自殺防治中心」之類的機構呼籲人們不要自殺，但是卻對安樂死的行為有一點「樂觀其成」的態度，豈不怪哉？

　　西方有拍攝過一些為「安樂死」請命的電影，卻幾乎不敢拍電影公然提倡自殺，大多是用喜劇的方式來闡述主人翁從「想尋死」到最後「不想死」的心理轉變和有趣遭遇，或者用文藝片方式細膩描述主角從原來的「生無可戀」消極心態逐漸被喚醒了積極的「生存意識」，主題都是正面的，因為這樣才符合絕大多數觀眾的道德觀。

　　談到關於自殺的電影，有一部叫好叫座的瑞典片《明天別再來敲門》（*A Man Called Ove*，2015）特別值得推薦，它曾代表瑞典角逐過奧斯卡最佳外語片獎。本片的主人翁並非俊男美女，而是個一直想尋死的頑固老頭歐弗，在鄰居眼中，他甚至是一個性格孤僻的討厭鬼。然而，編導漢斯·霍姆（Hannes Holm）逐漸讓觀眾了解到歐弗一片灰色的人生，又覺得他的「不想活」也是情有可原。原來歐弗在妻子桑雅去世後，他又遭到服務了幾十年的鐵道公司強迫退休，頓時覺得生無可戀，於是想追隨愛妻於九泉之下，但歷經上吊、吸車子廢氣、在月臺跳火車、甚至舉槍自盡等諸多自殺方式，每次都陰錯陽差功敗垂成。

既然死不去，社區裡發生的煩心事也就讓他不得不管。新搬來的鄰居是個帶著兩個小女孩的伊朗太太帕爾瓦娜，她因修整屋頂摔斷了腿，又不會開車，歐弗只好當司機送他們到醫院。一來二去，歐弗更成了帕爾瓦娜義務的駕駛教練，還幫忙照顧言語不通的小女孩。發自本性的對別人的同情心柔化了面惡心善的歐弗，他竟收留了一隻纏上他的流浪貓。此外，歐弗還救了一個意外摔到鐵軌上的男子，又收留了一個因出櫃而無家可歸的年輕人。最後，歐弗還成功策動了社區成員共同保住了本要被政府強迫送到療養院的一位半身不遂者。當歐弗發覺自己的生命有點意思而不想死的時候，上帝卻以體面的方式把他召喚到天國！

　　從歐弗的故事，可見「人」並不是自己的生命主宰，冥冥之中「老天」自有安排，想用人力去勉強改變命運，往往會徒勞無功，甚至是自尋煩惱。以下兩部題材類似的喜劇可作佐證：

　　荷蘭喜劇《意外製造公司》（*The Surprise*，2015），描述人生勝利組的億萬富翁雅各卻對人生無感，便找上專為客戶量身安排各式死法的「自殺設計公司」，用「驚奇」的方案來結束自己的生命，卻在挑選棺材時遇上同樣想尋死的美女安妮，兩人迅速墜入愛河，決定毀約繼續活下去，但自殺公司卻堅持完成任務！

　　英國喜劇《一週斃命：不死退費》（*Dead in a Week: Or Your Money Back*，2018），描述一名青年活得不耐煩，自殺多次都死不成，便用僅剩的錢聘請手腳不靈便的老殺手一週內殺死他，不成功必須全額退費。此時他竟然交到女朋友，開始對人生有了眷戀，打算毀約，雙方便展開一段保命攻防戰。

　　它們都用「愛情」作為打消自殺念頭的武器，可見「真愛無敵」！

從電影入手認識「憂鬱症」

2020年9月27日，被很多人喜愛的日本女演員竹內結子，被發現在自宅的衣帽間上吊自殺。由於現場並未留下遺書，她的自殺原因至今仍然不明，有一說是患了產後憂鬱症。

竹內結子患了產後憂鬱症？竹內結子去世時年僅40歲，事業如日當空，跟第二任丈夫中林大樹的家庭生活也幸福美滿，於1月下旬才誕下次子，沒有理由在這個時候尋死。然而，要是她真的患了產後憂鬱症，那就不需要尋找所謂「正常的理由」了，因為一般人根本無法理解患者內心承受的痛苦是多麼難以忍受，不得不以死亡來結束它。2003年4月1日，香港巨星張國榮決定在東方文華酒店24樓縱身一躍結束自己的生命，咸認為也是因為生理性憂鬱症所影響。

老實說，一般人對「憂鬱症」這種病真的認識不多，故每每有類似的影視名人突然「沒來由的自殺」，大都不能理解。只要我們放眼看看東西方影壇，其實有拍過頗多以「憂鬱症」為題材的影視作品，我們多少觀賞一些，尤其先從東方民族性的日本電影入手，應該比較能培養「感同身受」的認知。

橋口亮輔導演的《幸福的彼端》（*All Around Us*，2009），用冷靜的態度記錄著一對同居男女9年來的悲歡起伏。故事主人翁是平凡而恩愛的金男（中川雅也飾）和翔子（木村多江飾），兩人的生活充滿著簡單的幸福。然而，在期待中出生的孩子不幸夭折，翔子瞬間陷入憂鬱之谷。轉行當了法庭畫家的金男，整天目睹著人世

間的憤恨不平卻無法表達個人情緒，日子也過得很壓抑。此時，翔子一個人悄悄做了決定，要結束腹中降臨的第二個生命。當金男返家時看見全身溼透失去理智的翔子，他發誓永遠不會放開翔子的手，和她一起走出憂鬱。終於翔子從一片灰濛濛的迷宮中走了出來，重新拿起畫筆，畫出生命中的色彩。木村多江以平淡自然卻極具說服力的表演，先後獲得日本影藝學院獎和藍絲帶獎的最佳女主角獎。而以《東京鐵塔：老媽和我，有時還有老爸》（*Tokyo Tower – Mom & Me, and sometimes Dad*）一舉成名的原著小說家Lily Franky首度登上大銀幕，建立暖男新形象，亦獲藍絲帶獎的最佳新人獎。

另一部日本片《阿娜答有點blue》（*My S.O. Has Depression*，2011），故事主人翁也是一對恩愛小夫妻，但這次換了上班族老公幹男患上憂鬱症，突然拿著刀走到老婆面前說自己想死。一心夢想成為漫畫家的晴子，才霍然醒覺自己太過專注於畫沒人看的漫畫而疏忽了丈夫，缺少對他的關心。於是買來一大堆專業書，弄清楚憂鬱症是什麼病症？該如何對待病人？她又陪丈夫一起去公司辭職，親身體驗了丈夫每日乘坐火車通勤的痛苦。她自己為了支撐家裡的開支，主動去編輯部請求接漫畫的工作。經過一年與憂鬱症的抗爭，幹男的病情總算逐漸好轉。本片透過許多夫妻間的小動作，還原了一個憂鬱症病人的家庭生活。堺雅人與宮崎葵飾演這對恩愛小夫妻十分搭配，導演佐佐部清也將這個本來沉重的題材拍出喜感。

阿茲海默症與臺灣電影

　　根據報導，由美日兩國合作開發的阿茲海默症新藥「Leqembi」在2023年1月已獲得FDA核准上市，證實是第一款顯示出能延緩認知能力下降的藥物，透過靜脈注射，可為輕度失智症和阿茲海默症早期症狀的患者減緩認知功能退化速度達27%。美國政府在7月剛批准了將首款阿茲海默症藥物納入「聯邦醫療保險」（Medicare）等保險計畫的範圍，有6千萬美國人將受益。世界上其他地區的患者，將陸續蒙受其利。

　　說真的，人類的軀體其實十分脆弱，不知道會在什麼時候碰到醫學無法對付的病症。例如以漫威電影「雷神索爾」一角紅遍全球的猛男巨星克里斯・漢斯沃（Chris Hemsworth），去年底就透露自己是罹患阿茲海默症的高風險族群，機率是一般人的8到10倍，他也證實自己的祖父患有老年癡呆症，坦言這是他「最大的恐懼」，故決定息影一陣子回到澳洲家中好好陪伴家人。此時的克里斯只有39歲！

　　對於這種相當戲劇性的阿茲海默症，電影界當然不會放過這類題材的故事，美、日、韓等國都拍過相當著名的劇情長片，如：《父親》（*The Father*，2020）、《我想念我自己》（*Still Alice*，2014）、《明日的記憶》（*Memories of Tomorrow*，2006）、《腦海中的橡皮擦》等，不妨參考。

　　但迄今這類題材的臺灣電影仍停留在紀錄片和短篇故事階段。其中最多人知道的，應是紀錄片導演楊力州在2010年在院線推出的

長片《被遺忘的時光》。本片由天主教失智老人基金會製作，用一年的時間記錄下在安養院裡一群患了「失智症」的長者。導演集中6位患者作為紀錄片的主角，盡量透過其家人的訪談和他們日常生活的行為去反映出「失智症」的悲傷和無奈。記憶在「遺忘」與「不能遺忘」之間，令觀眾對人生的意義有了不一樣的思考。

因《被遺忘的時光》獲得廣大迴響，基金會再度推出關懷「失智老人」主題的劇情電影《昨日的記憶》（2012）。本片是由4位臺灣新銳導演聯合執導的短片集，張震、隋棠、郭采潔、李烈、丁強、馬之秦、顧寶明、譚艾珍、柯奐如等多位知名演員參加演出。4段短片包括：姜秀瓊的〈迷路〉；何蔚庭的〈我愛恰恰〉；沈可尚的〈通電〉；陳芯宜的〈阿霞的掛鐘〉。

2018年，開南大學電影與創意媒體系學生羅越在他導演的畢業展作品中，以「早發性阿茲海默症」為主題，結合本身親人失智症的相關經驗，拍攝微電影《最後的記憶》。羅越向著名製片人徐立功毛遂自荐，熱情打動了他答應擔任這部學生作品的監製，因而也邀請到知名演員李千娜、梁正群、高英軒等參與主演。片中，梁正群罹患早發性阿茲海默症，認知功能逐漸退化，但李千娜飾演的妻子對他不離不棄，情節相當感人。李千娜更為該片演唱主題曲〈謝謝你〉，展現力挺同學的心意。

後註：

2023年10月25日，家屬發布聲明，確認國際名導演侯孝賢罹患了「阿茲海默症」，此後不會再拍電影，完全回歸家庭生活並安心休養。消息傳出，令人震驚與難過，畢竟他只有76歲。

從「零容忍」到《孩子的自白》

　　有一個本來十分正義凜然的詞彙，近日因為不斷被擁有權力的政府官員、政黨人士和名嘴等濫用而顯得荒謬和諷刺，甚至令人感到憤怒，那就是「零容忍」！當那些曾經因為「太容忍」（甚至「太縱容」）而直接、間接導致悲劇發生的人站在麥克風前義正詞嚴地說出「零容忍」這三個字時，彷彿就能直接站上道德高地，可以橫眉冷對千夫指，並把該負的責任撇得一乾二淨。這種偽善的態度，你會接受嗎？

　　為了撰寫本文，我上網蒐集相關的資料，赫然發現竟然中國大陸真的拍了一部叫《零容忍》（2022）的紀錄片！仔細看了一下本片的劇情簡介，教人倒抽一口涼氣：「中央紀委國家監委宣傳部與中央廣播電視總臺聯合攝製5集電視專題片《零容忍》，展現了以習近平同志為核心的黨中央把握和運用黨的百年奮鬥歷史經驗，堅持自我革命，堅持全面從嚴治黨戰略方針，一刻不停推進黨風廉政建設和反腐敗鬥爭，系統施治、標本兼治，不斷實現一體推進不敢腐、不能腐、不想腐戰略目標，全面從嚴治黨的政治引領和政治保障作用充分發揮。」原來今天整個中國政壇之所以敗壞至此，就是高喊「零容忍」的結果！

　　其實，任何一個社會都有很多口是心非的偽君子，和對「伸張正義」的追求顯得漠不關心的普通人。只要不侵害到自己的權益，大部分的人都會抱著「少惹麻煩」的「能忍則忍」態度，坐視不正義的現象在自己身邊發生、蔓延，直至無可挽回的悲劇終於發生，

那時候再說「零容忍」又有什麼用呢？

有一部改編自真實社會案件的韓國電影《孩子的自白》（*My First Client*，2019），頗能反映出人們對這種事情感到「抱歉」的想法。導演張圭成表示，他是帶著「罪惡感」和「反省」的心情來拍攝這部作品的，希望能透過電影呼籲社會大眾正視孩童受虐事件，為脆弱的孩子們發聲。

真實事件是2013年8月韓國慶尚北道發生的兒童遭虐致死案件，一名8歲女童因腹痛而昏倒，送往急診室時已無生命跡象，警方解剖後才發現女童死亡原因為內臟多處破裂。當時，女童的親姊姊自稱是導致女童死亡的凶手，後來才得知繼母平時就虐待姊妹倆，還逼迫姊姊謊稱是自己殺害妹妹，而姊妹倆的生父平時也會毆打她們，引發社會撻伐。2015年，林姓繼母被判刑15年，生父判刑3年。此案讓韓國國會通過兒童虐待犯罪相關的懲處特例法，跟先前「用電影改變國家」的《熔爐》（*Silenced*，2011）互相輝映。

影片編劇閔慶恩在真實事件之上增加了一名剛出道的律師尹正燁（李東輝飾），其最大目標只有成功，但求職屢屢失敗，不得已臨時在兒童福利機構任職，認識了10歲的姊姊多彬和7歲的弟弟民俊。尹正燁雖察覺姊弟有受到繼母虐待，也帶他們去報警，卻沒有受到警方的認真對待，連學校老師和鄰居都視而不見，沒有人給予正面協助。後來尹正燁被首爾的大型律師事務所錄取，也就頭也不回地追求自己的功名利祿去了。直至得知多彬涉嫌殺害弟弟時，他才懷著沉重的愧疚感回來查清真相。影片講出了一個道理：兒童受虐不僅是在家庭內部發生，其實也是整個社會漠不關心、過度容忍的共構結果，每個默默接受不公義的知情人都是共犯結構的一分子。

對照近日發生在臺灣的一連串教人齒冷的「零容忍」社會事

件，《人選之人－造浪者》無心插柳地成功激發了第一槍，臺灣影
視界跟著還有什麼反應呢？讓我們拭目以待。

銀幕上的政治風雲

關於英女王的電影和電視劇

　　2022年9月上旬，全球的新聞報導聚焦在兩個英國女性身上。先是英國外相特拉斯（Liz Truss）在9月5日於保守黨的黨內選舉中出線，接下強森（Boris Johnson）的黨魁職務。6日，她便離開倫敦，北上前往蘇格蘭的巴爾莫勒爾堡接受女王的任命成為新任首相，也是英國史上的第三位女性首相。由於特拉斯一向以首位女首相「鐵娘子」柴契爾夫人（Margaret Thatcher）為偶像，大家都期待看到她在上任後迅速大展拳腳，帶領英國走出困局，不料這場大戲的第一幕尚未展開，另一個更震撼的大結局卻突襲登場——才當面任命特拉斯為新首相的英女王伊莉莎白二世（Elizabeth II）竟於英國時間8日下午駕崩了！高齡96歲的女王在兩天前接見特拉斯時，從新聞照片中看來似無異樣，誰會想到夢魘來得如此突然？

　　對這位登基已70年、一向形象正面令人敬佩的英國女王，世人自有各種方式加以悼念，作為影迷，自然想知道有那些關於伊莉莎白二世生平故事的電影和電視劇可供觀賞懷念？這些作品的內容如能旁及英國王室其他成員，尤其繼任新國王的查爾斯三世（Charles III），以及曾和女王緊密互動過的女首相柴契爾夫人，那就更能讓人貼近時事，多增加對往後英國政局走向的一些了解。

　　首先值得介紹的作品，自然是以伊莉莎白二世為故事主角的英劇《王冠》（*The Crown*）。這套由彼得·摩根（Peter Morgan）統籌與編劇的歷史傳記劇，自2016年至2021年已播出4季，共40集，從1947年伊莉莎白與菲利普親王成婚開始講述，基本上是以編年史

方式，平行描繪英倫發生過的「政經大事」和女王家族成員之間的「恩怨情仇」，製作十分精緻華麗，演員的選角和演出幾乎無可挑剔，而編導亦兼顧了「復刻歷史」與「偷窺緋聞」的商業和藝術需求，故播出以來叫好叫座。目前劇組正在趕拍第五季和第六季，得知女王過世的消息時，彼得·摩根決定暫時停拍，表示對女王的尊重，因為《王冠》是一封給伊莉莎白二世的情書。

時間充裕的觀眾，不妨從第一季開始看起，一口氣追劇下來，有如上了一堂多彩多姿的英國近代史課程。若是時間有限，可直接看第四季，因為黛安娜王妃（Diana, Princess of Wales）會在此登場，她和查爾斯王子及卡蜜拉〔Camilla Parker Bowles，查爾斯登基後為卡蜜拉王后（Queen Camilla）〕之間「三人太多」的感情瓜葛，內容十分「八卦」。而瑪格麗特·柴契爾以英國史上第一位女首相的身分出現，面對一面倒的男性閣員毫無懼色，又領導英國打贏了福克蘭戰爭，國威大振，充分展現「鐵娘子」本色，兩邊都是精彩好戲。

電影方面，則以女皇掛頭牌的《黛妃與女皇》（The Queen，2006）最值得一看。本片主要描述已不是皇妃的戴安娜在1997年於法國車禍身亡，消息震驚全球，但保守的王室有意低調處理。然而剛上任的工黨首相東尼·布萊爾（Tony Blair）看見民眾對戴安娜皇妃仍十分愛戴，自發前往白金漢宮致哀，悼念的鮮花滿坑滿谷，因此他在公開發表的演說中形容黛安娜是「人民王妃」。此時王室家庭正在蘇格蘭的宅第渡假，聞訊感到心情複雜。女王認為戴安娜葬禮應該以「私人性質」交給其後人辦理，與首相府的態度形成對立，最後如何化解這場「政爭」呢？本片的編劇也是彼得·摩根，把一場比較靜態的戲劇矛盾寫得暗潮洶湧，女主角海倫·米蘭（Helen Mirren）細膩地註釋了女王的心情轉變，憑此角色獲得第七十九屆奧斯卡最佳女主角獎。

在影視中追懷兩位英國前首相

　　不久之前我們才談論過外相特拉斯成為英國新首相，並期待她能夠大展拳腳，帶領英國走出通膨的困局。不料才事隔44天，特拉斯便因為倉促推出荒謬的大減稅政策，受到黨內外的強烈抨擊而狼狼地辭職下臺，成為英國史上最短命的首相。從這個例子可以看出，老牌民主國家的政治制度和選舉制度有時候也相當兒戲，難怪會遭一些不知民主為何物的國家恥笑，並誇言其「制度優越性」！

　　然而，這種民主挫折只是一時的，好制度也會「遇人不淑」！當民主遇上了合適的人，它所能爆發出的巨大能量是驚人的，例如前首相「鐵娘子」柴契爾夫人，以及更前任的首相邱吉爾（Sir Winston Leonard Spencer-Churchill），都是能夠令人對民主制度產生信心的好例子。

　　英國廣播公司在2002年曾舉辦一個票選活動，選出「最偉大的100名英國人」（100 Greatest Britons），對抗德軍入侵、帶領英國人贏得第二次世界大戰的首相溫斯頓・邱吉爾爵士位居第一名，他那心廣體胖的身材和鏗鏘有力的聲音，曾出現在無數的影視作品中，近年最具代表性的電影無疑是2017年上映的《最黑暗的時刻》（Darkest Hour，港譯《黑暗對峙》），我們不妨從此片重溫一位「真正的鬥士首相」該有什麼能耐。（特拉斯在提出辭職的前一天還在國會中大喊：「我是一名鬥士，我要繼續為英國人民服務！」結果卻是不堪一擊。）外型本來跟邱吉爾一點都不像的蓋瑞・歐德曼（Gary Oldman），為了演好這位氣場過人的戰時首相，在拍片

過程中一共花了200個小時來化妝，加上他本人的精湛演技，結果眾望所歸地獲得第九十屆奧斯卡金像獎最佳男主角獎。

同一歷史時期的邱吉爾首相，在英劇《王冠》的第一、二季中也有頗多描述，在劇中飾演邱吉爾的是約翰・李斯高（John Lithgow）。這位在年輕時曾以奧斯卡最佳影片《親密關係》（*Terms of Endearment*，1983）提名過最佳男配角獎的美國老牌演員，演得沒有蓋瑞・歐德曼那麼霸氣，更人性化一點，附合電視觀眾的要求。

至於想追懷柴契爾夫人的觀眾，首選當然是梅姨主演的傳記片《鐵娘子：堅固柔情》。本片以垂垂老矣的柴契爾夫人為切入點，此時她已有點老年癡呆症，故鏡頭時常在現實與她的幻覺和回憶中切換，陸續倒敘出身貧寒的雜貨店女兒瑪格麗特少時如何遭人白眼，長大後如何堅定了自己的政治信仰，並逐漸走上了保守黨黨魁的位置。她當上英國歷史上第一位女首相之後，強勢的自由化政策也曾飽受非議，但她用過人的智慧和堅強的意志克服了各種挑戰，終贏得了「鐵娘子」的稱號。編導對柴契爾夫人的「女性面」比「政客面」興趣更大，梅莉・史翠普以美國女演員的身分來詮釋英國女首相雖也維妙維肖，為她再度贏得奧斯卡影后，但片中的「柔情」部分明顯更勝「堅固」。

至於《王冠》中的柴契爾夫人則在第四季中亮相，飾演者是《X檔案》（*The X Files*）的史卡莉探員吉蓮・安德森（Gillian Anderson）。在美國出生的吉蓮童年隨著父親舉家遷居英國，直到11歲才又搬回美國，當時正是柴契爾夫人的主政時期，故仍留有一點印象。她在劇中的造型、舉手投足和英國口音都非常神似柴契爾夫人，咸認為更勝梅莉・史翠普的演出，結果擊敗同劇提名的「瑪格麗特公主」海倫娜・寶漢・卡特（Helena Bonham Carter）

和「卡蜜拉」艾莫芮·德芬諾（Emerald Fennell），成為第七十三屆艾美獎最佳迷你影集女配角得主。

《王冠》第五季：
時代巨輪推動的世代交替

在英國女王伊莉莎白二世逝世兩個月後，萬眾矚目的英劇《王冠》終於推出了第五季，這個時間點看來經過慎重安排，因為新一季的10集內容對去逝的女王頗多「批評」，認為她已不合時宜，但對如今登基未幾的國王查爾斯三世卻不乏「美言」，強調他早在30年前已是王室中真正具有改革思想的王儲，甚至對已修成正果當上了王后的卡蜜拉，也有正面形象的描述，製作方顯示的戲劇取態堪稱「政治正確」，應該會受到新王室的支持。

然而，《王冠》的製作人彼得・摩根畢竟是一個對英國歷史文化有深刻理解的著名編劇，創作功力和技巧亦非一般，他用長達10集的一整季篇幅鋪陳查爾斯和黛安娜婚變的全過程作情節主軸，用以吸引大量對「王室八卦內幕」感興趣的普羅觀眾，另一方面則提出「君主制政體的存廢」這個嚴肅的主題，細膩地從正反方論證這個多年來一直未獲解決的根本性問題，甚至激進地借黛安娜之口說出「查爾斯不適合當國王」，和「英國人更希望威廉王子（William, Prince of Wales）繼位」等敏感言論，跟真實世界的一些政治批評有所呼應。

而從青年、中年，到邁入老年的「莉莉白」（親屬們對女王的暱稱），經過前四季的風光歲月後，以65歲進入第五季。一開場，做了幾十年王儲的查爾斯便利用一次民調進行逼宮，暗示女王該早點讓位；再者，近親女眷不斷發生婚姻醜聞，使王室的公眾形象雪上加霜。伊莉莎白第一次在公開演講中向人民道歉，甚至承認自己

「流年不利」。編劇用女王的御用皇家郵輪老舊失修被迫退役來比喻老年伊莉莎白的處境，具有一種愴然無奈的歷史感。大不列顛號皇家郵輪代表國家執行的最後一個任務，是由查爾斯和新首相梅傑（Sir John Major）乘坐她到香港參加1997年的主權移交儀式。大英帝國曾經統治了150年的殖民地光彩，就在查爾斯代表英女王於滂沱大雨中發表的演講中黯然失去了。

　　配合「世代交替」的主題，在前四季一直是第一女主角的伊莉莎白二世，於第五季的戲劇分量減弱很多，曾與女王分庭抗禮的首相角色更淪為小配角，唯一發揮作用的場面只有在查爾斯和黛安娜談判離婚時扮演調解人。躍升為貫串整季的真正主角是黛妃夫婦，兩人從查爾斯與卡蜜拉的偷情電話被截聽並被報社爆料開始，關係每況愈下，你來我往地輪流出招，利用新聞機構和政治公關等手段展開攻防，以圖建立對自己有利的公眾形象和離婚籌碼，過程曲折精彩。尤其有一集描寫英國廣播公司BBC的巴基斯坦裔記者設局取得黛安娜的信任進行爆炸性的獨家專訪，把「媒體公信力」這個嚴肅議題作了甚具戲劇吸引力的詮釋。

　　第五季的技術質感仍保持了前四季的高水準，唯主角們的明星光芒略降，應該跟角色的年齡偏高有關，某些選角也不是十分合適。不過第五季最值得欣賞的還是故事的整體結構，用「後宮八卦」進行了一場寓意深遠的大論述，且對「時代巨輪」的無情輾壓，和「王室中人不能做自己、只能做體制要求的角色」這兩點拍得十分成功。其中的第三集〈穆穆〉最精彩，以整集篇幅仔細刻畫埃及商人法耶茲如何處心積慮打入英國上流社會，簡直可以當作「暴發戶自我修養」的教科書。而法耶茲父子的真正重要性，會從本季第十集延伸到第六季黛安娜被狗仔隊追逐而香消玉殞的高潮戲，十分令人期待。

影視作品中的黛安娜王妃

　　1997年的9月1日，黛安娜王妃因捲入巴黎一隧道內的車禍在醫院逝世，當年引起全球矚目，至今則仍令人懷念。關於這位年僅36歲便香消玉殞的傳奇偶像，其一生故事在這些年來陸續出現在一些電視紀錄片和劇情長片之中。行將在大銀幕上推出的最新作品叫《史賓賽》（*Spencer*），那是黛安娜遇見查爾斯王子之前的娘家姓氏。本片由拍過《第一夫人的秘密》（*Jackie*，2016）的帕布羅·拉瑞恩（Pablo Larraín）執導，那是描述由娜塔莉·波曼（Natalie Portman）主演的甘迺迪（John F. Kennedy）遺孀——賈桂琳·甘迺迪（Jacqueline Kennedy）在總統遇刺後到葬禮這4天裡的痛苦經歷，本專欄曾有討論該片。至於在《史賓賽》中扮演黛安娜王妃的人選，是《暮光之城》（*Twilight*）女主角克莉絲汀·史都華（Kristen Stewart）。

　　由史蒂芬·奈特（Steven Knight）編劇的《史賓賽》，採取了跟《第一夫人的秘密》類似的集中式戲劇結構，描述在1991年的聖誕節，黛安娜王妃與其他王室成員在諾福克郡桑德靈厄姆莊園一起度過3天。在這幾天她回顧了自己的整個人生：她是如何與查爾斯王子相遇？如何走進了英國皇室？她與查爾斯是因為不再愛了，還是另有隱情？總之在假期結束後，黛安娜終於下定決心與丈夫離婚，重新做回遇見查爾斯之前的那個自己。導演說：「我們決定將電影寫成一個關於『身分認同』，以及一個女性抉擇『不成為王后』背後的故事。」黛安娜對兩個孩子威廉和哈利（Prince Harry,

Duke of Sussex）最深刻的母愛，也會是本片的描述重點。

在欣賞到《史賓賽》一片之前，我們可以從其他影視作品中看到有關黛安娜的故事，首先是由娜歐蜜・華茲（Naomi Watts）主演的《黛安娜》（*Diana*，2013）。本片根據2001年，凱特・斯雷爾（Kate Snell）所作的《黛安娜：王妃最後的愛人》（*Diana: Her Last Love*）一書改編，由奧利弗・赫施比格爾（Oliver Hirschbiegel）。劇情主要描述黛安娜在1997年車禍身亡之前兩年，她與巴基斯坦籍醫生哈斯納特・汗（Haznat Khan）的一段祕密戀情。1995年英國女王伊麗莎白二世以命令的方式叫查爾斯跟黛妃離婚，但黛安娜仍是國際公認的慈善大使，因到醫院訪友而跟心臟科醫生哈斯納特相識，被他工作的專注及平易近人的態度深深吸引，乃拋開顧忌主動表達愛慕之意。只是這種特立獨行的行事作風犯了保守的皇室大忌，哈斯納特醫生也因承受不了狗仔隊的壓力而毅然跟黛安娜分手，她乃轉向了跟埃及富豪多迪・法耶茲（Dodi Fayed）的新戀情。本片的內容有多少是事實？多少是虛構？無人得知。可能因本片走「緋聞」訴求，難以得到黛妃的支持者捧場，故影片評價與賣座均未如理想。

於2006年公映的《黛妃與女皇》，可以視為是《黛安娜》一片在歷史時間軸上的續集。本片的兩位主人翁是英女王伊麗莎白二世（海倫・米蘭飾）和英國首相東尼・布萊爾〔麥可・辛（Michael Sheen）飾〕，兩人在處理戴妃車禍喪生一事上態度針鋒相對。女王認為黛安娜已跟查爾斯離婚，所以並不算是王室家庭中的成員，為此堅持葬禮應該以「私人性質」交給黛安娜的後人辦理。但首相目睹倫敦群眾的鮮花排山倒海般擠滿了皇宮的欄柵外面，王室若遲遲沒有發表任何弔唁必會引起公眾不悅，乃向女王提出幾道緊急措施，以期及時挽回民眾對王室的信心。最後女王終於在強大民意前

退讓，出席了悼念黛妃的相關儀式。黛安娜以紀錄片及新聞報導的本尊形象亮相，篇幅不多，亦非片中角色，卻牽動了全片發展，其戲劇作用及重要性有如經典港片《甜蜜蜜》中的鄧麗君！

　　此外，在英劇《王冠》的第四季之中，因為篇幅充裕，黛安娜與查爾斯自相識至相殘的感情關係有十分深刻動人的描述，飾演黛妃一角的新人艾瑪・柯琳（Emma Corrin）更是完美詮釋了年輕俏麗的黛安娜，在2021年第七十八屆的金球獎電視劇情類獲最佳女主角獎。

電影中的美國第一夫人

　　隨著G7峰會在英國的召開，做了美國第一夫人接近半年的吉爾・拜登（Jill Biden）終於有了「隨夫出征」的初登場機會，在全球記者的鏡頭下展示屬於她個人的「第一夫人風采」。作為東道主的英國十分捧場，特別派出年輕漂亮、人氣爆棚的凱特王妃（Catherine, Princess of Wales）陪同吉爾一起亮相，還很有默契地都穿著同色系的紅色洋裝和粉紅色外套，去康納唐斯學院看望曾遭受心理創傷的小孩，又讓吉爾手捧著一盤胡蘿蔔走去看學校裡的一隻明星兔子，果然成功地吸引了世人的目光。設若英國只是派出尚不具知名度的強生首相（Boris Johnson）新婚夫人陪同吉爾亮相，那麼這場眾所矚目的「夫人秀」定然遜色不少。

　　細心的觀眾也許會留意到，吉爾・拜登當天穿著的外套，跟公認是「美國第一夫人中的第一夫人」賈桂琳・甘迺迪在她丈夫甘迺迪總統遇刺時所穿的洋裝都是類同的粉紅色，不知這是純屬巧合還是精心安排？快70歲的吉爾真有挑戰賈桂琳的雄心壯志？

　　說到賈桂琳・甘迺迪，堪稱是歷任美國第一夫人的頭牌，無人能出其右，她在風華正茂時所留下的絕代身影，至今雖然已過去了快將一甲子，仍未隨時代而褪色。5年前，好萊塢特別為賈桂琳・甘迺迪製作了一部電影《第一夫人的秘密》，這也是其他美國第一夫人均未有過的殊榮。然而出人意表的是，這部電影並非要為賈桂琳樹碑立傳，將她最亮麗、最風光的生平事蹟記錄下來，反而是聚焦在約翰・甘迺迪遇刺後的那4天，也就是賈桂琳畢生最落魄、最

徬徨、最六神無主的那幾天。導演使用大量的特寫鏡頭逼近賈桂琳那一張表情複雜、思緒混亂的臉，企圖讓觀眾深入這位從第一夫人馬上要變成可憐遺孀的名女人的內心深處，體會一下她在當時的真實想法和感受。它不是一般意義上的傳記電影，卻值得關心「第一夫人」這個特殊身分的觀眾仔細欣賞和咀嚼。

《第一夫人的秘密》由帕布羅・拉瑞恩執導、諾亞・奧本海默（Noah Oppenheim）編劇、娜塔莉・波曼主演。影片採用了一個複式的敘事結構，透過賈桂琳・甘迺迪在總統遇刺事件一週後在借居的巨宅裡接受《時代雜誌》記者白修德的獨家專訪，過程中分段回述賈桂琳的幾個重要時刻：初入白宮時拍攝白宮導覽短片的生澀但雀躍的第一夫人初體驗；在群賢畢集的藝文廳內舉辦名家演奏會和舞會的第一夫人尊榮時刻。

但這種歡樂時光有如曇花一現，跟著她的人生便墜入無盡的悲劇之中：總統車隊在德州達拉斯市巡遊時突遭神祕槍手襲擊，約翰・甘迺迪頭部中彈，賈桂琳眼睜睜看著丈夫倒斃在自己大腿上，鮮血還濺滿她的臉上和衣服上；賈桂琳隨車隊到醫院作急救，另一頭副總統林登・詹森（Lyndon B. Johnson）卻已迫不及待在載送甘迺迪遺體的軍機上宣誓就職總統，還穿著「血衣」的賈桂琳神情尷尬地旁觀著整個急就章的重大儀式。在時任司法部長的勞勃・甘迺迪（Robert Francis Kennedy，暱稱Bobby）聞訊趕來後，孤掌難鳴的賈桂琳才算找到了一根定海神針，在她六神無主的時候幫忙應對複雜的政治和政府人事變化，但作為總統遺孀，她本人又有十分強烈的堅持。她認為約翰・甘迺迪是一名偉大的總統，其功業可跟另一位遇刺身亡的林肯總統（Abraham Lincoln）相提並論，因此理應有一個十分風光的葬禮讓後人記憶，而詹森政府卻以保安為由低調安排出殯事宜，雙方進行了激烈交鋒，結果一個堅持的女人擊敗了

千軍萬馬，她也成功地為自己留下了美國第一夫人從未有過的永恆歷史身影。

　　賈桂琳在專訪中一再提及的「卡美洛」（Camelot），原是亞瑟王傳說中的宮廷和城堡，象徵亞瑟王朝處於黃金時代的標誌。這個中世紀故事在1960年改編成音樂劇演出，是甘迺迪夫婦最喜歡的音樂劇之一，片中也穿插了劇中的兩段歌曲播出。賈桂琳對白修德形容甘迺迪時代的白宮：「不要讓它被遺忘，曾經有一個地方，在短暫的光輝時刻，被稱為卡美洛。」正劇中的一段臺詞，洋溢著這對才子佳人夫婦對主掌白宮的浪漫想像。此音樂劇於1967年改編拍攝成片長3小時的電影《鳳宮劫美錄》（Camelot），由喬舒亞·洛根（Joshua Logan）執導，李察·哈里斯（Richard Harris）飾演亞瑟王，凡妮莎·格雷桂芙（Vanessa Redgrave）飾演關妮薇、法蘭哥·尼羅（Franco Nero）飾演武士蘭斯洛，李察·哈里斯還親自演唱了片中插曲呢！

回顧 911 題材的電影

　　2021年是美國受到恐怖襲擊的「911事件」的20週年紀念，不同的人會對這一件改變全球格局的大事有不同的記憶。還記得當時我正在廣州創辦電影網站，住的地方可以收看到香港的鳳凰衛視。2001年的9月11日當天，電視突然出現了飛機撞擊紐約世貿中心的直播畫面，聲音則傳來鳳凰衛視記者以驚惶失措的口吻在進行連線報導，一下子彷彿整個人跌入似幻似真的平行時空。

　　然而，20年過去了，據說是策畫這次恐攻的元兇賓·拉登（Osama bin Laden）被殺了，美國揮軍阿富汗和伊拉克的「反恐戰爭」也打完了，但「911事件」的真相到底是怎麼樣仍然如一團謎霧，沒有人可以用令人信服的言語交代清楚。拜登（Joe Biden）日前聲稱會下令解密相關的政府文件，但我不認為它會就此釐清真相，最可能的結果是虛晃一招不了了之，只要看看不久前拜登下令美國情報人員在90日內作出「病毒溯源報告」的結果是多麼和稀泥，就可以明白此人的話多麼不可信！

　　回頭看看這場尚未真正結束的悲劇到底給世人留下什麼印象？我們又能從「911事件」學到什麼教訓？最簡便的方法，還是從電影找答案。

　　以911為題材的大電影，最早出現的是2002年公映的《911事件簿》（11'09"01 - September 11）。這是由法國製片人阿蘭·布里根德（Alain Brigand）提出的構想，由法國Studio Canal電影公司邀請11名享譽國際的導演分別執導的短片集錦，每部片時長為11分鐘09

秒01幀。這11部短片的內容各有千秋，有災害的感同身受者發起了悼念；有人尖銳批判美國的霸權主義；有人以寓言的形式探討「聖戰」的含義；有人聚焦小人物的生活瑣事與喜怒哀樂。在藝術表現上難免各有優劣，其中以英國名導肯·洛區（Ken Loach）導演的部分最受肯定，獲2002年威尼斯影展國際影評人費比西獎最佳短片獎，全片則榮獲聯合國教科文組織大獎。不過本片雖搶得先機，在市場上並未引起太大反應，直至2006年好萊塢密集推出劇情長片《世貿中心》（*World Trade Center*）、《聯航93》（*United 93*）和紀錄片《國土之上》（*On Native Soil*），才重新喚起觀眾對「911事件」的關注。

「世貿中心」是「911事件」的恐攻主體，兩幢相鄰的1號樓及2號樓接連被飛機撞擊大冒黑煙後雙雙倒塌的畫面，更是至今仍令人揮之不去的惡夢。名導演奧利佛·史東（Oliver Stone）處理《世貿中心》的方式，並非重現飛機撞擊大樓的過程，那只是在影片開始時以側筆交代的小片段，撞樓的飛機甚至僅以飛過的黑影呈現，可見不想在美國人的傷口上灑鹽。本片的劇情主體是描述紐約市港務局的兩位警官約翰·邁克勞林〔尼可拉斯·凱吉（Nicolas Cage）飾〕和威廉·吉梅諾〔麥可·潘納（Michael Peña）飾〕，在參與救援不成反而被困在突然倒塌的大樓下數十呎的廢墟中，兩人靠著堅強的意志和彼此激勵求生；另以他們家屬焦急如焚的尋人過程作平行剪輯，加上一些熱心分子（尤其是那名海陸戰士）主動到災場參與不肯放棄一絲機會的搜尋營救，終於讓這個改編自真人真事的故事有了一個光明的結局，此片呈現個人在災難下強大的求生意志和親人之間血脈相連的感情是相當令人動容的。導演強調：「這部影片所表現的不是死亡和毀滅，而是希望與新生，希望幫助美國人治療心理創傷。」基本上他做到了。

《聯航93》則描寫被恐怖分子劫持的「美國聯合航空93號航班」，出人意表墜毀在賓夕法尼亞州尚克斯維爾的一片樹林，機上45人全部遇難。據媒體的廣泛猜測，那是由於機上乘客起而反抗，才使恐怖分子利用該機攻擊華盛頓重要目標的企圖失敗。在911當天，事實上共有4架飛機遭到劫持，其中3架撞上了世貿大樓的南北塔和五角大廈，只有這一架聯航93沒有命中目標。導演保羅・葛林葛瑞斯（Paul Greengrass）決定用寫實風格盡可能的還原這架航班上發生過的事，曾花費數年時間去採訪遇難者家人、911事件調查委員會成員及其他知情的人士後，才創作出這個「虛構」的寫實故事。導演用了大量的不知名演員來飾演片中角色，為顯得粗獷凝重，又使用他招牌的手持攝影機和粗獷的畫面，並同步當日航班真實對話錄音作為音效，營造出十分逼真的紀實戲劇風格。

　　至於由琳達・埃爾曼（Linda Ellman）拍攝的紀錄片《國土之上》，則詳細記錄了911當天上午那幾個小時在美國國土之上發生的襲擊事件，並分析了受害者家屬為創建事件調查委員會所做的努力，以及該委員會所透露出來的訊息。邀請到兩位好萊塢大明星凱文・科斯特納（Kevin Costner）和希拉蕊・史旺克（Hilary Swank）擔任本片旁白是其最大賣點。

關於阿富汗的反恐電影

　　2001年9月11日，美國紐約的世貿大樓遭到恐怖攻擊，近3千人喪生，美國政府相信這是窩藏在阿富汗的蓋達組織首腦賓‧拉登幕後策畫。國際施壓塔利班（Taliban）交出賓‧拉登被拒，美國決定出兵阿富汗，目標鎖定蓋達組織成員及塔利班。長達20年的「反恐戰爭」由此展開。雖然美國政府把「反恐」作為近20年最主要的施政目標，投入了無數的人力、物力、財力以打擊國際恐怖分子，但實際上收效甚微，甚至是越「反」越「恐」，非常不可思議。看看2021年這一次由拜登總統主持的美軍大撤退行動，根本毫無章法，把阿富汗陷入一片混亂的局勢，甚至被極端派的ISIS-K趁機發動首都機場的自殺式恐攻，造成13名美軍及數十名阿富汗人民死亡，而軟弱的拜登只會在嘴巴上發狠話，行動上卻仍堅持在8月31日把美軍完全撤出阿富汗的「承諾」。如此一來，大量阿富汗難民與在地盟友勢必遭到美國遺棄而陷入生命的極大威脅，甚至散落阿富汗各地來不及在期限前趕到首都機場撤離的美國人，也會眼睜睜看著自己被祖國的政府遺棄！堂堂全球第一大國，如今竟在實力不成比例的小小恐怖分子的威嚇下成了縮頭烏龜抱頭鼠竄，簡直把20年的「反恐戰爭」歷史寫成了笑話！

　　在此情況下，我們只能在好萊塢拍攝的一些「反恐電影」中尚能看到美軍在阿富汗曾有過的英雄身影，但其中描述的人物和事蹟真假難辨，或會滲入了美國黨派鬥爭和個人私利的觀點，觀眾自己可得再做功課。

美國「反恐戰爭」的分水嶺，是美軍特種兵海豹6隊於歐巴馬（Barack Obama）總統祕密指揮下，在2011年5月2日深入巴基斯坦狙殺賓·拉登，結束了長達10年的獵殺賓·拉登行動。這個重大事件的幕後真相隨即被拍成《00:30凌晨密令》（*Zero Dark Thirty*）一片，打鐵趁熱在2012年12月推出上映，後獲第八十五屆奧斯卡金像獎最佳影片等5項提名。本片之女導演凱薩琳·畢格羅（Kathryn Bigelow），先前在2008年拍攝的另一反恐電影《危機倒數》（*The Hurt Locker*），則是一部根據戰地記者在伊拉克戰場上目睹美軍拆彈部隊的見聞而創作的寫實電影，在第八十二屆奧斯卡金像獎中獲6項大獎。

而在狙殺賓·拉登事件發生之前，擅寫政治題題材的名編劇艾倫·索金（Aaron Sorkin）夥同老牌導演麥克·尼可斯（Mike Nichols），曾在2007年從另一角度拍攝《蓋世奇才》（*Charlie Wilson's War*），描述美國德州的眾議員查理·威爾森，在一名德州大富婆以及一名中情局幹員協助下於1980年代初期出奇招幫助阿富汗反抗軍打跑入侵的蘇聯紅軍的真實故事，湯姆·漢克斯飾演了這位傳奇的愛國英雄。

至於在阿富汗戰場上的美軍英雄，可由表現群體力量的《海豹神兵：英勇行動》（*Act of Valor*，2012）和彰顯個人價值的《紅翼行動》（*Lone Survivor*，2013）作代表。兩片在美軍成功狙殺賓·拉登後接連推出，無疑是要為海豹特種部隊加油打氣兼唱讚歌。《海豹神兵：英勇行動》類似軍事紀錄片，除了有多名現役海豹部隊上陣主演，拍攝過程中又獲美軍全力支援，在特訓基地等特殊場景實地取景，看來有點像40年前臺灣曾流行過的《大地勇士》等軍教片，只是火力大得多了。

至於改編自真實事件的《紅翼行動》（*Lone Survivor*），是描

透過電影了解塔利班的恐怖統治

　　2021年8月全球矚目的大新聞，無疑是美軍在阿富汗倉促撤軍之際，塔利班竟以迅雷不及掩耳的速度攻占首都喀布爾，阿富汗總統加尼（Ashraf Ghani）不戰而逃，阿富汗人民則蜂擁至喀布爾國際機場意圖擠上美軍飛機逃亡海外。塔利班8月17日首次召開記者會，公開聲稱該組織「為了阿富汗的穩定和和平而寬恕了所有人，不會有報復。」而在談及婦女問題時，則稱將致力於「在伊斯蘭教法體系下維護婦女的權利」，並表示「女性將活躍在我們的社會中。」但言猶在耳，新聞便傳出塔利班軍人當街槍殺沒穿罩袍〔即布卡（Burqa）〕的婦女，而她的家人只能無助地圍在一旁，畫面令人震驚！

　　在20年前的1996年至2001年期間，完全掌權的塔利班政府曾經統治過阿富汗，他們採用極端的原教旨為治國方針，以極度高壓手段對付人民，女性同胞尤其被迫生活在全無人權可言的嚴峻規則之下，簡直就是整天活在恐懼中的低等公民。這些血淚斑斑的事蹟，曾在過去十多年被數十部電影記載了下來，這些影片可以讓不太清楚阿富汗局勢的一般大眾張開耳目，透過劇中人的不幸遭遇去「感同身受」活在塔利班統治下的阿富汗百姓過的是怎麼樣的日子。以下這部電影，個人認為是其中最具代表性的首選之作。

　　2004年公映的《少女奧薩瑪》（Osama）是第一部獲得金球獎最佳外語片的阿富汗影片，同時贏得2003年坎城國際影展評審團大獎。它由愛爾蘭、日本、阿富汗三國集資製作，也是在塔利班政權

倒臺後第一部以寫實風格在喀布爾實景拍攝的電影，後製作業的剪輯等則在伊朗完成，因為當時的阿富汗根本缺乏夠水準的電影製作條件。本片編導西迪‧巴馬克（Siddiq Barmak）是阿富汗人，於1987年獲得莫斯科電影學院電影導演碩士學位。《少女奧薩瑪》是他執導的第一部劇情長片，片中所有的演員都是由喀布爾一般市民中甄選出來的非職業演員，但選角非常貼切，尤其擔綱飾演奧薩瑪的瑪莉娜‧哥巴哈利（Marina Golbahari）表現十分出色。

　　本片的故事背景設定在塔利班政權剛開始的阿富汗首都，主人翁奧薩瑪是一名12歲的少女，本來幫忙當醫生的母親照顧病患，但塔利班來了，她們不能正常工作。母親只好把奧薩瑪裝扮成男孩，並拜託已過世丈夫的昔日老戰友讓奧薩瑪在他的小食店打工。膽小的奧薩瑪生怕被人識穿身分，每日走在路上都提心吊膽，但還是被一名頑皮的街童義班迪認出了她，還威脅要把她供出來。後來塔利班把當地的少年都集中起來要訓練成小戰士，奧薩瑪也無法逃避，而她被識破身分的危機就更高了。終於有一天，數十名一起訓練的男童懷疑奧薩瑪是女孩，在樹下圍堵著她，她只有爬到樹上躲避，但又生怕掉下來。此時義班迪挺身為奧薩瑪護駕，說她真是男孩，但已無力回天。塔利班本已準備公開處死奧薩瑪，但是在關鍵時刻跑來一名老頭，他跟指揮官咬了一下耳朵，指揮官便同意放生奧薩瑪，並讓老頭用車子把奧薩瑪帶走。最後我們才知道老頭是穆斯林的宗教領袖，他是要把12歲的少女送進自己的「後宮」之中享用……

　　對於習慣了自由民主生活的文明人而言，奧薩瑪一家的故事簡直不可思議，它卻是根據真人真事改編的。片中好幾個段落都令人看得觸目驚心，在開場不久即見奧薩瑪母女隨數百名穿著藍色布卡的阿富汗婦女上街遊行爭取女權，聲勢浩大，但當持槍的塔利班乘

卡車前來，一陣亂槍掃射，再加上水柱狂噴，婦女們即落荒而逃，走不及的則被關進籠子帶走，大概是成了塔利班戰士的「性奴」。另一段是醫院即將關閉，奧薩瑪的母親正為剩下的病人看診，一名塔利班突然來巡房，母親急穿上布卡假扮是病人兒子的妻子，而女孩奧薩瑪則縮在母親的罩袍內才躲過一劫。至於奧薩瑪假扮男孩之後的很多片段都拍得驚心動魄，扣人心弦。最後穆斯林式「後宮」的場景大揭露則讓人愴然無語，再貧窮落後的環境仍止不住某些掌權者濫用權力的慾望！難怪奧薩瑪的母親在片中慨嘆：「恨不得上帝沒有創造過女人！」

假如你有較多時間，那麼以下兩片也十分值得推薦。由伊朗導演穆森‧麥馬巴夫（Mohsen Makhmalbaf）編導的劇情長片《坎大哈》（*Kandahar*，2001），描述一名定居在加拿大的阿富汗女記者娜法絲，在接到了她妹妹因對塔利班恐怖統治下的人生失望而將在日蝕時於坎大哈自盡的消息後，決定隻身返回故鄉勸告妹妹活下來的一部「公路電影」。全片透過女主角從伊朗邊境前往目的地的沿途所見，反映出在這個荒謬國家之上每天正不斷上演著一些令人感到悲涼的真實故事。本片的劇情簡單，但生活細節十分豐富，好幾段主要的情節都採用類似紀錄片的處理方式，不厭其煩地交代出真實的生活狀態，維持了伊朗電影一貫的風格特色。

而根據加拿大女作家黛博拉‧艾利斯（Deborah Ellis）的小說改編，一部由加拿大、愛爾蘭、盧森堡等三國合製的動畫長片《戰火下的小花》（*The Breadwinner*，2017），以雙線的敘事方式一邊交代11歲的阿富汗少女帕瓦娜，在當教師的父親被塔利班政權誣陷下獄後，為了養家活口，決定喬裝成男孩外出繼續擺攤為人寫信兼變賣較值錢的家當，還結識了另一位也是喬裝為男孩的小女生，兩人相互扶持，又想辦法籌錢到監獄進行賄賂，設法營救父親出獄。

運動熱席捲大銀幕

足球巨星與足球電影

　　許多大型的國際運動賽事得以順利舉行，脫離不了廣告商高達億元以上的贊助費用，否則主辦單位光憑電視轉播權利金和門票收入，通常是應付不了龐大的各種支出。第三十二屆東京奧運在疫情仍然相當嚴重的情況下仍硬著頭皮堅持舉辦，據說就跟天文數字的廣告贊助費用的違約賠償有關。在「運動賽事全球化」的今時今日，「運動比賽」早已不是單純的「運動」本身，而是一盤牽動無數人利益的「生意」！

　　2021年6月14日，有一個令人矚目的運動新聞，反映了財雄勢大的贊助商與超級運動明星之間互相拉扯的微妙關係。葡萄牙足球巨星克里斯蒂亞諾‧羅納度（Cristiano Ronaldo，暱稱：C羅）在一個賽前記者會上，動手將放在他面前的2瓶可口可樂移到一旁，取而代之是他拿起了那瓶代表健康飲料的礦泉水。這個小小的動作，不僅導致可口可樂的股票市值登時蒸發了40億美元，也引發了另一名球員仿效他，在賽後記者會上移走了桌上放著的海尼根無酒精啤酒。這並不是第一次有贊助商的商品被擁有不同個人信念的球員抵抗，只是這一次抵抗動作的男主角是身價超過10億美元，且在多種社群媒體上擁有高達5億粉絲的C羅，其轟動效應就非比尋常了。

　　C羅在2013年和2014年，兩度力壓一直比他領先一步的萊納爾‧梅西（Lionel Messi），蟬聯國際足總金球獎，獲得個人最高榮譽。之後趁機推出了他個人的紀錄長片《C羅》（Ronaldo，2015），跟梅西分庭抗禮。此片相當詳細而富有感情地介紹了C羅

從12歲開始成為職業足球員以至30歲時登上人生巔峰的各個階段，除了可以看到他的球場英姿外，對他重視健康和紀律的家庭生活也著墨甚多，尤其是他和兒子之間的親密互動（但卻刻意隱瞞了兒子母親的身分），他和母親、大哥、經紀人之間的水乳交融，以及他對待球迷的友善和包容態度（C羅特別把那位意圖跑過球場而被保安攔截的女球迷叫到休息區跟她擁抱的一幕教人感動），都可感受到巨星光芒之外十分人性化的一面。

與C羅同一時期發跡且為一時瑜亮的對手梅西，比C羅還年輕兩歲。生於阿根廷、擁有加泰隆尼亞及義大利血統的梅西，13歲時加入巴塞隆納青訓營，自始開啟其一帆風順的職業足球員生涯，被譽為世界足壇史上最偉大的傳奇球王之一。從2009年起，他連續取得4屆國際足總金球獎，至今共獲得6座金球獎、6次世界足球先生及6座歐洲金靴獎，3項均為世界記錄。2014年，他的個人紀錄長片《球神梅西》（*Messi*，2014）先行推出，亦是比C羅領先一步。對兩大球星都有興趣的觀眾，不妨把以上兩部紀錄片都找來看看，比較一下他們在鏡頭前呈現的風采。

在足球運動的歷史上出現過的世界名將還有很多，其中一些人的名字也跟足球電影扯上關係。例如根據二戰時期真實事蹟改編拍攝的《勝利大逃亡》（*Escape to Victory*，1981），除了由大導演約翰・休斯頓（John Huston）網羅了席維斯・史特龍（Sylvester Stallone）、米高・肯恩（Michael Caine）等大明星主演外，當時的巴西超級名將黑珍珠比利（Pele，人稱巴西球王），和有足球皇帝之稱的德國名將碧根鮑華（Franz Beckenbauer）等一批職業足球員也扮演了重要角色。影片描述盟軍俘虜在德軍集中營中挖隧道逃亡，為了引開德軍的注意，特意由戰俘組成一支足球隊迎戰納粹德國的球隊。影片壓軸的那場足球大賽可是貨真價實的精彩表演，當

年讓許多球迷和影迷讚嘆不已。

　　獲得國際足總（FIFA）全力支持的《疾風禁區》（*Goal!*，2005，港譯《一球成名》），描述一個偷渡至美國的墨西哥小伙子，擁有天賦球技，夢想成為一位偉大足球員。他被英超球會紐卡索（Newcastle United Football Club）的球探發掘，從而在英超上陣立功，並進軍國際球壇。本片的主演庫諾‧貝克（Kuno Becker）默默無名，但客串演出的世界級球星卻多不勝數，如：席丹（Zinedine Zidane）、貝克漢（David Beckham）、羅納迪諾（Ronaldinho，港譯朗拿甸奴）、巴羅什（Milan Baroš，港譯巴路士）等等。這部為了讓全球觀眾更加認識足球而拍攝的「大型置入電影」，是一個三部曲，續作為《疾風禁區II：皇馬歐冠篇》（*Goal! 2: Living The Dream*，2007）和《疾風禁區III》（*Goal! 3: Taking on the World*，2008）。

　　至於「萬人迷」的英國金童貝克漢，其實早在2002年已單獨掛名在另一足球電影上，那是由古莉‧查夏（Gurinder Chadha）執導的青春喜劇片《我愛貝克漢》（*Bend It Like Beckham*），描述居住在英國的印度裔少女傑西酷愛足球，房間裡貼滿了偶像貝克漢的海報和照片。一天，她在公園裡踢球時被一位教練看中，邀請她加入職業足球隊，但是信奉印度教的父母堅決反對。傑西該怎樣辦？貝克漢本尊並沒有在這部低成本小品中演出，但飾演傑西好友的白人女孩綺拉‧奈特莉（Keira Knightley）卻憑本片一舉成名，從此走紅近20年，也算是拜足球所賜。

大銀幕上的足球賽

　　首次於北半球冬季舉行的第二十二屆國際足總世界盃，在爭議聲中於2022年11月20日在中東國家卡達登場了，一直至12月18日，全球將有數以億計的足球迷在比賽現場或電視機和電腦螢幕前關注這個自新冠疫情爆發以來首個完全不受限制的超大型體育盛事。一些與世足賽有關的電影也會在這個時候湊熱鬧推出，例如：有一部改編自西班牙球星瓦爾多（Valmiro Lopes Rocha）真實童年故事的《放牛班足球隊》（*Full of Grace*）。此片講述修女瑪莉娜被分配到鄉下的放牛班教書，頑皮的孩子想盡辦法逼退她。修女突發奇想，組建了校園足球隊，在沒有任何資源的情況下讓不愛讀書的孩子們喜歡上足球，從不被看好的球隊最終到踢入全國性的比賽。後來成為西班牙職業足球員，主要擔任邊鋒的瓦爾多，有一次在比賽時舉起球衣慶祝進球，球衣上寫著：「謝謝一切，瑪莉娜修女」。此舉吸引了導演羅伯托・布素（Roberto Bueso）的注意，於是採訪了瓦爾多，從而促成了這部運動勵志片的誕生。

　　臺灣的足球風氣，雖遠不如棒球和籃球般熱烈，但在10多年前也有過紀錄片《奇蹟的夏天》（*My Football Summer*，2006），由楊力州與張榮吉導演，記錄花蓮美崙國中足球隊的一群喜歡踢球的原住民小朋友功敗垂成的追夢故事，他們的失敗像是中華隊的成人球員不能夠創造足球奇蹟的一個小縮影，在這個土壤上就是沒辦法把足球運動發展起來。

　　縱然明知道艱困，仍然有熱心的無畏者持續地努力著。2018年

6月在臺灣上映的《敢夢者：最後一擊－陳昌源》（*Dreamers: Last Shot - Xavier Chen*），是完整記錄前男足國腳夏維耶精彩職業足球生涯的難得作品。此片由製片人林凡舜領軍的全臺灣團隊自行籌資數百萬獨立製作，遠赴歐洲實拍夏維耶青訓出身的比利時安德萊赫特足球隊（RSC Anderlecht），以及他效力超過7年的比利時皇家梅赫倫足球俱樂部（Y.R. K.V. Mechelen），又深入訪談隊友、球迷、及其家人，讓臺灣球迷有機會透過紀錄片了解一個臺灣足球員到歐洲作職業球員的實際生活和成長故事。可惜本片的上映情況頗為艱困，看過的觀眾不多。

　　若說到吸引觀眾的足球電影，則不得不提周星馳自編自導自演的《少林足球》（2001）。星爺將他獨創的無厘頭笑料灌進片中「少林足球隊」各球員身上，從強調「個人搞笑」轉變成「集體搞笑」，又擅用特效將少林功夫的神奇生動地結合正規的足球比賽，加上當紅大陸女星趙薇的加盟演出，顯得全片亮點處處，娛樂性百分百。本片除了在臺港星馬票房狂收之外，又趁2002年日、韓兩國聯手主辦世界盃足球賽的天時地利，於亞洲和歐洲多國上映，市場創下佳績。美國方面本已由米拉麥克斯電影公司（Miramax Films）買下版權，打算於2003年4月在美國公映，周星馳還親自上陣為該片配英語版對白，不料在上映前傳出周星馳將會為哥倫比亞公司拍一部叫《功夫》的新片，米拉麥克斯不想花錢為他人作嫁，決定將本片的檔期抽起，草草發行DVD和錄影帶了事。

從阿根廷一直看到其他南美電影

以前曾經介紹了幾部跟阿根廷有關的電影，篇幅所限未及細說，其實還有一些影迷值得欣賞的阿根廷片，例如由6個與「復仇」主題相關的短篇故事組成的《生命中最抓狂的小事》（*Wild Tales*，又譯《蠻荒故事》，2014）就相當精彩。本片由西班牙名導阿莫多瓦（Pedro Almodóvar）的製片公司出品，導演達米恩·斯弗隆（Damián Szifron）用黑色喜劇手法講述了一些獨特而荒謬的小事，分別以飛機上、飯館餐廳、飛車追逐、車子罰單、肇事封口費，和新郎劈腿為主題，6段短片劇情獨立但內涵相關。因為人們往往對小事掉以輕心，它便會像滾雪球般越來越大終至失控到令人抓狂！編導的構想天馬行空，敘事風格尖銳而具顛覆性，把劇中人逼到搖搖欲墜的邊緣，結局令人意想不到。當年上映普受好評，曾被《時代雜誌》評為年度10大佳片第九名，且獲英國影藝學院及美國國家評論協會最佳外語片獎。

南美第一大國巴西這次運氣不好，在世足賽輸給了鄰居阿根廷，但他們在電影方面的表現卻稍勝一籌。巴西有國際知名的大導演華特·沙勒斯（Walter Salles），他執導的葡萄牙語電影《中央車站》（*Central Station*，1998），當年獲得了金球獎和英國影藝學院獎最佳外語片，在多國上映叫好叫座，包括臺灣在內。本片描述中年婦女朵拉在巴西中央車站為文盲寫信維生，男孩約書亞的媽媽車禍喪生，朵拉在不情願的狀況下帶著約書亞橫越巴西去找他的父親。這一老一少的千里尋親過程拍得十分真摯感人，並讓觀眾飽

覽巴西的大自然景觀。

　　新近在臺灣重映的西班牙語片《革命前夕的摩托車日記》（*The Motorcycle Diaries*，2004）亦是由華特‧沙勒斯執導，本片的史詩格局和製作規模更大，跨越了南美各國。本片根據拉丁革命偶像切‧格瓦拉（Che Guevara）及旅伴阿爾貝托（Alberto Granado）撰寫的《與切格瓦拉穿越拉丁美洲》（*Traveling with Che Guevara: The Making of a Revolutionary*）改編，描述他在於1951年青年時與好友阿爾貝托‧格拉納多，從家鄉布宜諾斯艾利斯出發，乘摩托車貫穿南美大陸，一路上險阻不斷，同時見識了拉美社會的黑暗和民間疾苦，從而萌發了他的革命思想。本片再度獲英國影藝學院電影最佳外語片獎，並獲奧斯卡最佳電影歌曲獎，是金像獎史上第一首獲獎的西語歌曲。以墨西哥青春片《你他媽的也是》（*And Your Mother Too*，2001）崛起的蓋爾‧賈西亞‧貝納（Gael García Bernal），在本片扮演切‧格瓦拉之後更聲名大噪，成為近20年最具代表性的拉丁裔明星。

　　跟《中央車站》齊名的巴西電影應屬《無法無天》（*City of God*，2002），本片最近也在臺灣重映。雖同樣以里約熱內盧的男孩為主角，但兩片風格大異。凱帝‧倫德（Katia Lund）與費南度‧梅爾尼（Fernando Meirelles）合導的《無》片以暴烈手法描述一段在1960年代末至1980年代初發生於一個名為「天主之城」的貧民窟少年幫派鬥爭的真實故事，反映當時的巴西兒童活在充滿暴力和毒品的無法無天環境下，嗜血的故事內容和跳躍式的映像風格，都令人看得觸目驚心，幸好這些故事已成過去。

NBA巨星跨界主演電影

　　NBA巨星「魔獸」霍華德（Dwight Howard）正式加盟臺灣的職籃來臺打球，令球迷異常振奮，在世界盃足球賽的新聞鋪天蓋地來襲時仍能在國內掀起一陣搶票看職籃的旋風，足見NBA巨星的吸金魔力。

　　事實上，頂級的運動員如今已成為身價連城的大明星，只要輕輕鬆鬆為商品代言一下便能日進斗金，這種情況在世界各地都一樣，譬如說：你能夠數得出來你看過幾部「臺灣羽球天后」戴資穎主演的廣告片嗎？

　　在球星當紅的時候，人們除了希望在球場上看到他們的精彩球技，在球場外也想多了解他們的真實面貌，於是有了不少頂級球星的紀錄片推出。足球界的就有半紀錄半劇情片《球神梅西》、紀錄長片《C羅》、1季共3集播映的《內馬爾：完美風暴》（*Neymar: The Perfect Chaos*，2022）等等。

　　至於籃球界的紀錄長片亦復不少，以球星為主題的就有國人十分熟知的《林來瘋》（*Linsanity*，2013），它記錄了美籍亞裔籃球員林書豪崛起的狂熱現象。新近推出的有1季共5集的《人生賽場：比籃球重要的事》（*The Long Game: Bigger Than Basketball*，2022），記錄了本來即將參加NBA選秀的5星級高中球員馬庫爾·梅克，因一個意外的轉折使他來到了霍華德大學的歷程。

　　不過，本文主要想多介紹一些NBA巨星跨界主演的劇情長片，讓觀眾看看這些在籃球場上表現出神入化的大咖，轉過身來到

片場是否也能在演技上玩得轉？

　　說到NBA巨星，就不能不提有「籃球之神」稱號的麥可・喬丹（Michael Jordan）。當他於1993年從芝加哥公牛隊結束職業球員生涯後，華納電影公司便打鐵趁熱，邀他跨入大銀幕主演一部真人與動畫結合的運動喜劇《怪物奇兵》（*Space Jam*，1996），讓喬丹跟華納公司當家的動畫片明星們進行一場籃球比賽為新的遊樂場招攬顧客。本片意圖把喬丹的粉絲和華納動畫的家庭觀眾一網打盡，雖不是拍得很精彩卻足夠新鮮熱鬧，當年的市場反應還不錯。25年後，華納公司把冷飯拿出來熱炒，拍攝了同樣風格的續集《怪物奇兵：全新世代》（*Space Jam: A New Legacy*，2021），由新一代的NBA巨星「雷霸龍」勒布朗・詹姆士（LeBron James）取代麥可・喬丹的角色，可惜整體水準未如理想，影片魅力不再。

　　其實，NBA的製作公司（NBA Productions）當年有拍攝過一部打著喬丹旗號的運動喜劇《喬丹傳人》（*Like Mike*，2002），描述13歲的黑人孤兒酷愛籃球，最大的願望就是成為一名NBA職業球員。他在無意中得到一雙喬丹穿過的球鞋，從此魔力上身，超凡球技真的讓他成為了最年輕的職籃明星。本片有如NBA的軟性宣傳片，喬丹本尊雖沒有出演，但NBA仍動員了不少當時得令的球星出演，顯得星光熠熠，球迷們也覺得挺有意思。

　　NBA巨星除了會演出跟籃球有關的電影外，也會因為他們的高大身材和敏捷身手受邀演出動作片。例如功夫巨星李小龍在執導《死亡遊戲》（*Game of Death*，1972年拍攝，1978年公映）時，便慧眼獨具邀請了美國最偉大的NBA籃球員之一的賈霸（Kareem Abdul-Jabbar）扮演守護死亡塔的功夫高手，讓手長腳長的7尺壯漢跟個子不高的布魯斯展開生死鬥，光是畫面就十分吸引人，不料本片竟成了李小龍的最後遺作。

另一位香港名導徐克在進軍好萊塢時，也邀請了當紅的「小蟲」羅德曼（Dennis Keith Rodman），跟打仔尚－克勞德・范・達美（Jean-Claude Van Damme）搭檔主演反恐的動作喜劇《雙重火力》（*Double Team*，1997），在選角上的確頗見心思，可惜影片的反應未如人意。

幾部熱血的棒球電影

　　中華隊2023年世界棒球經典賽已經開打了一陣子，臺灣賽場上熱烈的加油聲仍在迴響，眨眼之間東京的賽場上便已來到4強賽的高潮，那兩國的代表隊會出線爭奪冠軍？仍然挑動著球迷的神經。若是看完實體的經典棒球賽仍然感到不過癮，那麼挑幾部熱血的棒球電影看看也是很不錯的延續。

　　曾被臺灣球迷寄予厚望的中華代表隊未能在主場勝出固然令人扼腕，但其奮戰不懈精神仍然贏得國人喝彩。這股精神可以跟近百年前臺灣嘉義農林棒球隊（KANO）打進日本甲子園爭奪冠軍的傳奇歷史遙相呼應。2014年由魏德聖監製兼編劇、馬志翔導演的《KANO》，以相當高質素的製作重現了1931年發生的傳奇佳話。嘉農那支從未贏過球的野球隊，由日本人、漢人和原住民共同組成，各有各的打球長處，曾失意於甲子園的高校棒球教練近藤決定再作馮婦，用斯巴達式魔鬼訓練使嘉農脫胎換骨，短短一年多就成功「進軍甲子園」，代表臺灣到日本高校野球的聖殿參加比賽。本片用了很多日籍演員，日語對白幾達九成，美化的「日本元素」使本片看起來更像日本片，不過考慮到這是一個日據時代的故事那也順理成章。本片首映時十分轟動，全省票房高達3.5億新臺幣，至今仍高踞史上最賣座國片第七名，仍未看過的觀眾值得推薦。

　　既然說到了「甲子園」，有兩部出色的日本紀錄片正好拿來搭配著看，那剛好是一組鮮明的對照。大導演市川崑的《青春：第50屆日本全國高中棒球錦標賽》（*Youth: The 50th National High*

School Baseball Tournament）是在1968年為朝日新聞而拍，之前執導的《東京奧運1964》（*Tokyo Olympiad*）官方紀錄片讓他聲名大噪，這部配合甲子園50週年而拍的紀錄片堪稱「棒球2.0版」，在細數甲子園的變遷史，追蹤野球少年的訓練和比賽過程之餘，也注入了相當強烈的人道色彩。2020年由旅美日本導演山崎艾瑪的《甲子園：夢想競技場》（*Koshien: Japan's Field of Dreams*），則是為慶祝甲子園100週年而拍，主要是想讓外國觀眾多了解日本的甲子園文化，故選擇在美國大聯盟巨星大谷翔平的母校岩手縣花卷東高校為主場景，並從球隊教練的角度來細看日本人特有的棒球文化，其中加入水谷哲也教練把自己的兒子送到佐佐木洋球隊「易子而教」的情節支線，大大豐富了本片的故事性。

與日本隊幾乎是「世仇」的韓國隊，這次在經典賽因為不敵澳洲又慘敗給日本，被本國媒體狠嗆：「韓國不再是棒球強國！」對於每件事都想爭當第一名的韓國人而言實在有夠尷尬。不過，韓國還是拍過一些精彩的棒球電影給世人觀賞，其中改編自真人真事的《決戰投手丘》（*Perfect Game*，2011）就值得推薦。本片講述在韓國職棒成立初期，兩大明星投手：樂天巨人隊的崔東原（曹承佑飾）和海泰虎隊的宣銅烈（梁東根飾）在1987年的主賽事進行正面對決，透過這場非常有名的比賽詮釋了兩位傳奇球星不同的發展道路和時代精神。

至於同時是棒球強國和電影強國的美國，值得觀賞的棒球電影太多，可各憑個人喜好挑選來看。筆者看過特別有感覺的一部是凱文・柯斯納（Kevin Costner）主演的《夢幻成真》（*Field of Dreams*，1989），它描述了一個青少年時期與父親失和而無法完成夢想的農場主人，有一天他聽到神祕聲音說：「你蓋好了，他就會來。」遂在他的玉米田上執意要建造起一個棒球場，讓已去世的

漫談「啦啦隊電影」

在運動場上喊喊口號、唱唱跳跳以帶動現場氣氛的啦啦隊，本來只是各式球賽的附屬品，但近年來隨著職業運動在臺灣的蓬勃發展，由年輕漂亮女孩組成的美女啦啦隊，已成了臺灣職業球團的標配。其中一些個人表現比較出色和媒體曝光度較多的啦啦隊成員，更已經從女孩迅速蛻變成「女神」，擁有百萬粉絲的追隨者，甚至可以應邀到日、韓等國的球場上表演，或是進軍演藝圈，儼然成為新世代的另一種「明星」。

其實這種追捧啦啦隊女孩的熱潮才剛剛被引燃，否則2022年2月在臺灣上映的劇情長片《一起一起》，票房應該更亮麗一些。本片號稱「臺灣首部啦啦隊電影」，由退役的空姐朱岩蘭導演，根據歷時8年拍攝完成的紀錄片《老娘就要這麼活》改編翻拍而成，可以說是導演的真實人生寫照，由連靜雯擔演女主角Ivy。劇情描述Ivy被公司裁員，又要照顧失智的父親，人生跌到谷底。學生時期曾是啦啦隊隊長的她，當下決定找回老中青三代校友組隊訓練並參加啦啦隊比賽。影片雖然是低成本獨立製作，缺乏亮麗包裝，但拍得相當熱血勵志。

另一部同樣走熱血勵志路線的《青春啦啦隊》（2011），是由楊力州導演的紀錄片，描述一群65歲以上的爺爺奶奶們參加長青學苑的啦啦隊比賽，進而登上在高雄市舉辦的2009年世界運動會的舞臺上表演，在人生的晚年發光發熱。片中詳細記錄了他們的練習情形，也忠實記下一些隊員的生老病死。

美國其實也有老人啦啦隊發光發熱的故事，黛安‧基頓（Diane Keaton）和賈姬‧威佛（Jacki Weaver）主演的《舞孃辣辣隊》（*Poms*，2019）根據真人真事改編，描述在日光溫泉養老村一心等死的瑪莎，受到個性玩很大的鄰居雪洛刺激，決心重圓少女時代破滅的成為啦啦隊員的美夢，在社區中組成了一個老人啦啦隊，還報名了全美比賽！

除了年老女士可以組成吸引人的啦啦隊之外，全男班也可以組成啦啦隊，像改編自同名小說的日本電影《男子啦啦隊！》（*Cheer Boys!!*，2019）就是一例。這個故事早在2016年已推出過電視動畫版，真人版由分別主演日劇《初戀那天所讀的故事》（*A Story to Read When You First Fall in Love*）和《輪到你了》（*It Is Your Turn*）竄紅的橫濱流星及中尾暢樹任男主角。劇情描述柔道世家出身卻沒有柔道天賦的晴希，在陰錯陽差之下加入了好友一馬所成立的學校新社團「男子啦啦隊」，兩人拚命找齊7名成員，展開啦啦舞特別訓練，過程中必須跨過各自的身心難關。影片對「追尋自我」和「團結」的議題都有頗用心的鋪陳。

當然，拍攝數量最多也最受歡迎的還是由美少女演出的啦啦隊電影，日片以廣瀨鈴主演、改編自轟動全亞洲的真實故事：日本福井商業高中的女子啦啦隊從無人看好到衝出日本在「全美大賽」取得連續數年冠軍的影片《青春後空翻》（*Let's Go, JETS!*，2017）為代表。

同類電影中，則以好萊塢出品的《魅力四射》（*Bring It On*，2000）系列稱霸群倫。這是正宗的美國校園美眉啦啦隊類型片，充分發揮歌舞和運動結合的青春喜劇魅力，直至2017年共拍了6集之多。

兩部奧運經典紀錄長片

　　雖然新冠疫情仍然持續上升，沒有緩和跡象，但是日本政府已經鐵了心，一定要在2021年7月23日揭幕，把延後一年舉行的「2020東京奧運」辦成。日本首相菅義偉甚至鬆了口，不惜取消一萬名現場觀眾舉辦閉門比賽，以顯示非辦不可的決心。但如此一來，原來是為了彰顯人類「力與美」的全球盛典奧林匹克，變成是把一群頂尖的運動員關在一個大籠子裡互相競技的自娛自樂而已，幾乎意義全失。總之，在這個一切規矩都顛倒的「後疫情時代」，人們要學著調整原先的傳統思維，現實已沒有原則和理性可言，一切的變動只為了應付眼前的需要，能躲過滅頂之災或是完成任務再說，「短視」和「功利主義」成了新的SOP。人們如果想找回那些事物原先的美好記憶，可能得從觀賞相關的影音紀錄入手。像要了解先前的奧林匹克，那就看奧運電影。

　　在電視直播賽事仍未普及的年代，4年一度的全球體壇盛事奧林匹克，成了拍攝紀錄長片的熱門主題，因為很多未能親赴現場觀賞比賽的人，仍然十分樂意在事後觀看哪些紀錄在膠片上並且經過藝術加工處理的比賽精華，他們可能無法獲得現場觀眾那種臨場感和即時的情緒衝擊，但卻會在知性上更能欣賞到奧運會的儀式感，以及運動員被放大（特寫鏡頭）和延長（慢動作鏡頭）之後展示出來的「力與美」。在這方面，德國女導演萊妮・里芬斯塔爾（Leni Riefenstahl）為1936年柏林夏季奧運會拍攝的黑白紀錄長片《奧林匹亞》（*Olympia*，1938），堪稱是登峰造極的經典之作。這是由

國際奧林匹克委員會授權，第一部關於奧林匹克運動會的紀錄片。影片全長3小時半，由上部《民族的節日》（*Olympia Part One: Festival of the Nations*，121分鐘）和下部《美的節日》（*Olympia Part Two: Festival of Beauty*，96分鐘）構成。上部從奧林匹克運動發源地希臘開始，展示一系列古希臘藝術大師們的著名雕塑，奧運的聖火傳遞、開幕式以及一些比較重要的比賽。下部以運動員的日常生活為重點，記錄了他們生活的各方面，除了重要的比賽，還有聖火熄滅和奧運的閉幕式。

此片拍攝於希特勒（Adolf Hitler）上臺執政初期，萊妮·里芬斯塔爾較早拍攝的《意志的勝利》（*Triumph of the Will*，1935）曾為納粹宣傳作出驚人貢獻，為了向世人展示納粹黨的氣勢和納粹唯美主義的力量，萊妮再次肩負重任，她精心設計了英雄史詩般的恢弘架構，和極富煽動力的鏡頭處理（包括構圖和光影），使觀眾一看到就為之怦然心動，留下深刻印象。當時歐美評論界對《奧林匹亞》這部電影是否應等同《意志的勝利》一樣歸類為納粹宣傳片有許多爭議，但本片在藝術上的成就卻無庸置疑，曾多次獲獎，包括了1938年威尼斯影展的最佳影片獎。

二戰過後20年，曾與德國同為軸心國的日本東京取得了1964年夏季奧林匹克運動會的主辦權，全國上下都把這次「東京奧運會」視為國運中興的標誌。

1940年的夏季奧林匹克運動會原定也是在東京舉行，後因二戰爆發而停辦。延後了20多年才舉辦的全球運動盛典，反而讓日本這個國家從軍國主義的一敗塗地，成功變身為經濟急速復興，政治和平轉型的亞洲第一強國，重回全球民主國家的行列，政治意義非常巨大。日本著名導演市川崑負責拍攝官方紀錄片《東京世運會》（*Tokyo Olympiad 1964*），他以「東洋美學」和「人民視點」作為

主導創作思想，從開場的日本太陽旗，到讓人睜不開雙眼的太陽光，再轉成聖火火炬，接下來對照黑夜傳聖火的畫面，在一團漆黑中只見一團火球在黑夜中緩慢前進，既具藝術意境，又呼應了日本的印記。此外，強調用大鐵球拆除舊建築興建新體育場的畫面，蘊涵全民「抹除舊記憶、營建新記憶」的意思；在用特寫鏡頭展現選手力與美的同時，也不時穿插他們身旁的民眾的神情，讓東京世運會成為日本全民參與的盛會寓意明顯。評論界認為本片是繼萊尼·里芬斯塔爾的《奧林匹亞》的另一部奧運紀錄片里程碑。

閃耀在奧運電影中的動人身影

　　2020東京奧運在極度艱難中終於登場了，本以為完全沒有觀眾的比賽會使氣氛顯得很冷清，不料透過大量的電視及網路現場直播，讓各個不同項目的運動員都能夠在畫面上展現其動人身影，反而擴大了全球觀眾的參與。就這幾天臺灣觀眾的普遍反應來看，真是「人人看奧運、個個談奧運」。看到臺灣運動健兒的精彩表現，人們臉上一一都展開了笑顏。我們看到了郭婞淳、楊勇緯、莊智淵、林昀儒、戴資穎、王齊麟、李洋以及男子射箭隊等等運動員在比賽場上的英姿，人人都展示出個性，他們的戰果或成或敗，或拿獎或沒拿獎，都同樣表現出樂在其中的專注和拚搏精神，態度上又謙沖自制，顯示出很不錯的心理素質，跟國際好手角逐時一點都不失禮，值得全民為他們熱烈喝彩。

　　回顧過去多年的奧運會，有一些運動員的動人身影也透過電影留了下來供人懷念。這些根據真人真事改編的劇情片，最廣為人知的是於1981年出品的英國電影《火戰車》，它在當年贏得奧斯卡最佳影片等4項大獎，片頭出現一大群身穿白衣的男性運動員在海邊練跑的畫面，在配樂家范吉利斯極具魅力的節奏和旋律烘托下，洋溢出豪情萬丈的力與美，至今仍是影史上的經典片段。2012年倫敦奧運會的開幕式中曾演奏此配樂，當年非常轟動的功夫片《黃飛鴻之二：男兒當自強》（1992），片頭序幕拍攝一大群白衫黑褲的江湖高手在海邊跑步練拳，配上林子祥演唱的令人熱血沸騰主題曲，明顯是在向《火戰車》致敬。

《火戰車》由休・哈德森（Hugh Hudson）擔任導演，描述在1924年巴黎奧運會期間，代表英格蘭及蘇格蘭的短跑田徑選手哈羅德・亞伯拉罕斯〔班・克勞斯（Ben Cross）飾〕及埃里克・利德爾〔伊安・理查遜（Ian Charleson）飾〕，如何在經過「天人交戰」之後，分別贏得100米及400米短跑金牌的故事。因為哈羅德是一名劍橋大學的猶太學生，埃里克則是蘇格蘭傳教士的兒子，「宗教」的元素對兩人是否出賽具有決定性的影響。本片的文藝色彩濃厚，奧運場上的比賽畫面並不太多，但短跑拼金牌的片段依舊拍得扣人心弦。《火戰車》當年出人意表地擊敗兩部大熱門的美國片《烽火赤焰萬里情》（Reds）和《金池塘》（Golden Pond）奪得最佳影片獎，成為迄今唯一獲此殊榮的奧運電影。

　　接下來最著名的一屆奧運會便是納粹德國主政時舉辦的1936年柏林奧林匹克。當時納粹正大力鼓吹亞利安人種優越論，猶太人與黑人均遭受歧視，然而美國派出的黑人運動員傑西・歐文斯（Jesse Owens），卻一鳴驚人地取得4面奧運金牌，創下當時奧運會場上的最佳個人紀錄，分別是：男子100米、200米、跳遠、和男子4x100米接力，在奧運的田徑場上打破納粹的種族優越神話。傑西・歐文斯的傑出表現，令到萊妮・里芬斯塔爾操刀的官方紀錄片《奧林匹亞》也不得不留下歐文斯與希特勒同框的身影。

　　傑西・歐文斯本人的傳奇故事，直至1984年才由NBC拍成片長4小時的電視電影《傑西・歐文斯故事》（The Jesse Owens Story），為當年在美國舉辦的洛杉磯奧運會助慶。此片由多里安・哈伍（Dorian Harewood）德飾演傑西本人，除劇情演出的彩色部分，也穿插了大量的奧運黑白紀錄片，整體效果尚算不俗，獲得了1985年的黃金時段艾美獎。

　　以傑西・歐文斯為主角的正式傳記電影《奔跑吧，人生》

（*Race*），則是在2016年巴西里約奧運舉辦前，由加拿大、德國等跨國投資聯合製作，由《逐夢大道》（*Selma*）男星史蒂芬‧詹姆斯（Stephan James）飾演傑西，劇情描述他在高中期間於運動場上嶄露頭角，進入俄亥俄州立大學的2年內拿下全國大學體育協會賽事的8項冠軍，贏得「俄州子彈」（Buckeye Bullet）的暱稱。盡管他在體育上有輝煌表現，在當年種族歧視仍盛行的美國仍處處受白人打壓。好不容易被選拔代表美國到柏林出賽，納粹宣傳頭子戈培爾（Joseph Goebbels）大力推動的人種優越論措施又令他備感煎熬，甚至懷疑是否仍要完成在運動場上未竟的賽事。本片的英文片名同時具有「賽跑」和「種族」的雙關之義，編導也經常在這兩個議題上拉扯，有時會顯得失去平衡，兩者也都挖得不夠深。但整體而言其製作品質還是相當好的，值得捧場。

　　同樣發生在1936年柏林奧運的種族壓迫故事，在2010年由德國人自己拍成《柏林地下情》（*Berlin 36*）一片，改編自猶太裔女運動員葛瑞朵‧貝格曼（Gretel Bergmann）的真實經歷。貝格曼是德國跳高紀錄保持人，因猶太身分被迫流亡英國。美國揚言如柏林奧運排斥猶太人與黑人參賽就會加以杯葛，納粹政府只好威脅貝格曼的家人回德國比賽，但又顧忌到這位奪冠大熱門的成功會引起全世界對猶太人命運的關注，遂不擇手段杯葛她參賽，甚至讓男扮女裝的選手「瑪莉」上場，也不願意讓真正的猶太女人拿獎。本片描寫女主角在為國爭光和個人名譽之間的兩難掙扎相當令人動容，貝格曼與「瑪莉」之間的感情發展則頗具戲劇性。

電影創意的軌跡

香港臥底電影的發展軌跡

　　被奉為21世紀香港電影經典的《無間道》三部曲慶祝面世20週年，推出4K修復版重映，再次引起人們對香港臥底電影的關注。

　　在香港的犯罪電影類型之中，「臥底電影」與「古惑仔電影」堪稱是其中兩個最重要的子類型。本文只聚焦談前者。

　　「臥底電影」最初是指香港警察單方面混入犯罪集團臥底以幫助警方破案的故事。1981年面世的《邊緣人》是第一部以此為題材而拍攝的先鋒之作，公映後叫好叫座，在1982年第十九屆金馬獎中獲頒：最佳導演（章國明）、最佳原著劇本（張鍵）、最佳男主角（艾迪）等3項大獎。艾迪飾演的阿潮，從警校剛畢業便被上司（嘉倫飾）選派入黑社會做臥底，成為「邊緣人」。因任務必須保密，他被迫與女友阿芳疏遠。在黑幫中，阿潮裝得很像道上兄弟，取得黑幫大佬的信任，屢屢向警方傳遞情報協助破案。後來他與前輩臥底亞泰（金興賢飾）取得聯繫，相互照應。直至阿潮目睹亞泰的殉職，使他不想再過這種「人不像人、鬼不像鬼」的臥底生活，向上司反應他想調回警界。但上司眼看破案在即，仍需要阿潮的內應，便答應他在完成此次任務後便終止邊緣人身分。沒想到在最後的緝捕行動中，阿潮竟被大樓的居民誤認為是賊匪而活活打死，警察上司親眼目睹卻來不及拯救！這場高潮戲拍得非常具震撼力，艾迪所詮釋的警察阿潮成了銀幕上第一個臥底殉職的悲劇英雄。

　　2年後，中英兩國針對「香港主權問題」展開談判，最後確定了「97回歸」的歷史命運。從此，「臥底」這個關鍵詞在香港人身

上附加了政治意涵，評論家在詮釋香港的某些「臥底電影」時，往往也喜歡在這方面做文章。

1987年，日後以「風雲三部曲」系列享譽的導演林嶺東推出第一部的《龍虎風雲》，將臥底警匪片再掀起高潮。剛以《英雄本色》中的小馬哥一角走紅的周潤發，在本片飾演警察高秋，勉為其難答應上司劉督察（孫越飾）作最後一次臥底，打進阿虎（李修賢飾）的劫匪集團賣槍給他們就算完成任務，不料最後竟要跟匪幫一同行動，還在警匪槍戰中殉職。本片榮獲第七屆香港電影金像獎最佳導演及最佳男主角，1992年還被昆汀‧塔倫提諾擅自作為藍本改編成他的首部執導長片《霸道橫行》（*Reservoir Dogs*）。

1994年，從攝影師轉任導演不久的劉偉強執導了由張學友主演《新邊緣人》，片名與框架跟《邊緣人》近似，卻是不一樣的警察臥底故事。雖然本片也拍得不差，張學友更提名了香港電影金像獎的最佳男主角，但因臥底電影當時已拍太多，觀眾感到不新鮮了，賣座不如預期，反映出香港的臥底電影已趨向沒落。

隨著「97回歸」真的來臨，香港的電影市道日益走下坡。就在港產製作跌入谷底之時，麥兆輝和莊文強兩位編劇寫出了讓臥底電影起死回生的《無間道》劇本，又因緣際會地得到了劉德華和梁朝偉兩大巨星義氣相挺，終於締造了《無間道》三部曲的影壇傳奇。這一切來自一個打破成規的創意：將「警察的單向臥底」擴展成「警察、黑道的雙向臥底」。馬丁‧史柯西斯（Martin Scorsese）翻拍好萊塢版《神鬼無間》（*The Departed*，2006）時，又配合美國的聯邦體制將「警察、黑道雙向臥底」再擴大成「地方警察、黑道、聯邦調查局的三向臥底」，這個因地制宜的改編創意，讓它破天荒地成為第一部贏得奧斯卡最佳影片的翻拍電影！

香港分屍案電影何其多

　　香港模特兒蔡天鳳（Abby Choi）的分屍案發生於2023年2月21日，相關新聞自2月24日曝光以來，迅速成為震驚國際的重點報導。香港警方至今已經逮捕8名嫌犯，有越來越多的內幕消息陸續被掘出，但真相如何仍然成謎？雖然如此，但人們已逐漸明白，這位年輕多金的所謂「社交名媛」和牽涉其中的蔡、譚、鄺3家人的身分殊不簡單，命案發生原因亦非像當初警方刻意放出的「謀財害命」，近日反而往「洗錢、內鬨」的方向發展。案情如此撲索迷離的分屍奇案，過去的香港電影界一定不會錯過，勢必會搬上大銀幕以滿足廣大觀眾的好奇心和偷窺慾，只是如今有了《國安法》，這個「水很深」的案子能否允許拍攝，還是個未知數。

　　事實上，過去半個世紀香港發生了多宗轟動一時的分屍案，被改編拍成電影的亦復不少，本文挑出最著名的幾個代表作簡述如下，有興趣者不妨按圖索驥。

　　香港開埠以來最著名的分屍案殺手，是人稱「雨夜屠夫」的林過雲。他在犯案時為一名值夜班的計程車司機，於1982年2月至7月殺害4名女子，其後於住所內肢解屍體，取出死者性器官製成標本並拍照及錄影留念，為震驚香港社會的首位連環殺手，在2003年香港電臺舉辦的「十大轟動案件選舉」中排名第一位。林過雲的案件由於太過轟動，已成為香港流行文化中最廣為人知的殺人犯，以「雨夜屠夫」為主角或影射對象的電影多達7部，電視劇亦有5部。香港亞洲電視臺率先於1991年拍成電視電影《香港奇案霧夜屠

夫》，由鞠覺亮執導，任達華影射的角色「霧夜屠夫」李得仁，不過臺灣觀眾較熟悉的電影則是任達華再度主演的《羔羊醫生》（1992），片中正式詳述林過雲的犯罪情節。2022年，由韋家輝編導、劉青雲主演的《神探大戰》，片中亦有影射林過雲的犯罪情節。代表性的電視劇，則有TVB製作的法庭劇《壹號皇庭》和警匪劇《陀槍師姐》。

接下來轟動港澳的分屍懸案是發生於1985年的「澳門八仙飯店滅門案」，兇手黃志恆殺害東主一家9口及一名員工，其後將死者屍體肢解並棄置海中，坊間亦盛傳他將屍體製成「人肉叉燒包」於八仙飯店出售。根據此案改編之《八仙飯店之人肉叉燒包》（1993），由邱禮濤執導，黃秋生扮演之變態殺人狂十分傳神，憑本片獲香港電影金像獎最佳男主角，媲美西片《沉默的羔羊》（The Silence of the Lambs，1991）中的安東尼・霍普金斯以驚悚片成為奧斯卡影帝，已成港片經典佳話。

同年由查傳誼執導、吳鎮宇主演之《溶屍奇案》，成績不遑多讓。此片改編自1989年香港空姐溶屍案，兇手以鹽酸溶解前女友的屍體後置於浴室內的大鐵箱，但他被拘捕後，其同居女友竟在法庭上獨攬所有控罪，以致死者的前男友獲當庭獲釋。編導將劇情重點放在多變的查案和法庭審理過程上，打破了當年同類奇案片以血腥暴力之犯案過程吸引觀眾的慣例，故能以3級片提名香港電影金像獎的最佳導演和最佳編劇。

2022年，由新銳何爵天編導的《正義迴廊》，改編自2013年轟動香港的「大角咀肢解父母案」，主嫌周凱亮在低智商朋友的住宅中手刃了自己的父母後，將他們的頭顱放在冰箱中，再對外宣稱父母失蹤，尋求外界協助。兩人事敗被捕後，主犯被判兩項謀殺罪成，判終身監禁，另一被告則獲判無罪。本片參考經典法庭片

兩岸的補習班電影

　　中共中央政治局於2021年5月31日在「關於人口老齡化的會議」中公布「三孩政策」，允許大陸人民在仍然實施中的「計畫生育政策」下生第三胎。可是這個為了應對「人口紅利下降」的嚴厲現實而採取的措施，看來並沒有帶來家長們的熱烈反應。於是中國政府再次出重手整頓補教業，企圖用釜底抽薪的霹靂手段遏止近年來蓬勃發展的校外補習班，幫助學生減輕壓力，並降低家庭負擔，以便創造家長們願意多生一個的誘因。路透社報導，近日將會推出史上最為嚴厲的相關規定。事實上，早在2021年3月中國「兩會」官方釋放整頓課外教培的風聲之後，13家在國內外上市的教育培訓機構的股價就一直跌跌不休。其中，在美國紐交所上市的「新東方」、「好未來」以及國內A股的「豆神教育」等，股價都遭受重創國內外資本從近20年備受青睞的教培市場撤離的步伐已跨得越來越大。然而，這樣做會有效嗎？

　　假如你現在還不知道中國補教界一哥「新東方」的大名，推薦你看一下陳可辛在2013年導演的大陸電影《中國合伙人》（臺灣上映時改名《海闊天空》）。本片以中國最大的民營英文補習班「新東方」的創立過程為故事原型，描述成東青、孟曉駿、王陽（影射「新東方」3位合伙人：俞敏洪、徐小平、王強，由黃曉明、鄧超、佟大為分別飾演）共同創業並力推中國首家補教機構成功在美上市的曲折經歷，也反映了大陸改革開放後，第一代以降的大學生在1980和1990年代掀起「留學熱」和追逐「美國夢」的集體回憶，

有相當強烈的時代意義，也是一部拍得相當出色的友情電影。由於本片在大陸推出公映時，正是習近平上任初期，全民建立「民族自尊」的意識非常強烈，而《中國合伙人》的主題：「找回（民族）自尊」正好呼應了觀眾的內心渴望，因此獲得極大迴響。陳可辛以本片成為大陸金雞獎第一位獲最佳導演獎的香港人，而黃曉明也十分難得地勇奪金雞影帝殊榮。

其實在補習班這個行業，臺灣領先對岸起碼20年。在臺灣，不但第一代的「留學熱」和「美國夢」在1960年代已然成風，而從小學到中學的升學競爭亦逐漸激化，大家都想擠進好的高中和大學。在僧多粥少下，以「保證升學」為目的之補習班迎來迅猛發展。教育部只好在1976年要修訂《補習及進修教育法》，以管控當年的「惡性補習」。才2,300萬國民的小小地方，在2006年於教育部登記的各式補習班竟已突破了7,000家，形成了一個十分驚人的校外教育產業鍊。

尚在「戒嚴年代」的1985年，臺灣已有人拍攝了第一部補習班電影，大力抨擊畸形的升學主義，那是在臺灣新電影鄉土題材當紅時期另闢城市寫實蹊徑的《國四英雄傳》（英文片名：*The Loser, the Hero*）。本片由編劇吳念真改編自吳德亮的一首長篇敘事詩，導演麥大傑原是來臺念美術系的香港僑生，因為在實驗電影上的出色表現而被中影公司選為3段式電影《阿福的禮物》導演之一，之後便為龍祥公司開拍了這部劇情長片。本片描述周儒林和陳敬等一群國中生高中聯考落榜，在家長望子成龍和社會的升學主義壓力下，到南陽街報名了「超仁補習班」的「國四班」（專門為國中畢業而重考高中的班級）。他們在那裡接受老師威權的打罵教育，個人尊嚴盡失，人生的目標變成只有一個：男生上建中，女生上北么！最後陳敬舉家移民，獨留周儒林痛苦地繼續孤軍奮鬥。飾演陳

敬的男主角黃朝盟後來成為國立臺北大學公共事務學院院長和教授，未知可是受本片影響？

　　事隔多年，臺灣因為「少子化」和「大專招生氾濫」等因素，昔日為了成為大學生而搶破頭的現象已消失，教育部要煩惱的問題反而是怎麼幫招不到學生的院校退場。導演侯季然在2012年再次到南陽街拍攝的電影《南方小羊牧場》，雖以那條街上遍布的補習班為主要場景，本質上卻是一部浪漫的愛情片，在大陸上映時更直接按英文片名《When a Wolf Falls in Love with a Sheep》翻譯為《大野狼和小綿羊的愛情》，典型的臺式小資風味。本片劇情描述由柯震東飾演的阿東，一覺醒來發現同居女友小穎（謝欣穎飾）已離他而去，只留下一張「我去補習了」的便利貼。阿東來到補習街，誤打誤撞成為影印店的店員，主要工作是把影印好的一箱箱考卷分送到各補習班。阿東因此發現了喜歡在考卷上畫羊咩咩插畫的補習班助教小羊（簡嫚書飾），他也突發奇想在考卷上畫了一隻大野狼與小羊對話，意外成就了一個補習街的愛情傳奇。

「拐賣人口」的電影

　　2022年大眾媒體不斷傳出臺灣人被「高薪徵人」等廣告拐騙到柬埔寨、泰國等東南亞國家「海外打工」，到了當地才發現自己成了待宰的「豬仔」，生不如死。幸運的會被警方救回，或是由家屬付贖金把形同遭綁架的人質贖回；不幸的就遭輾轉販賣，成為犯罪集團的「馬仔」或是賣淫集團的「小姐」，甚至被活摘器官，以致人間消失。

　　其實「拐賣人口」這種事情歷史悠久，而且是全球性的現象，很多國家都拍攝過這類題材的電影或電視劇。如今那些被拐騙的受害者，若是肯花點時間做做功課，找一些相關的影視作品看看，多少可以提高警覺，不會輕易掉進騙子的圈套中。

　　遠的不說，臺灣本身在30多年前就已拍出《失蹤人口》（1987）這種發生在島內的「販賣雛妓」悲劇。原來以拍攝學生電影知名的導演林清介，因看到報上刊登年僅12到13歲左右的原住民女孩被賣到妓院，深受震動，於是掉轉鏡頭，以類紀錄片的寫實手法暴露弱勢的原住民少女被黑道分子乃至妓院老闆組成的「雛妓供應鏈」推入苦難深淵的過程。編劇林煌坤設計以法律系大學生昭仁（孫亞東飾）作田野調查的方式抽絲剝繭探尋真相，頗能反映在金錢掛帥時代的臺灣社會道德淪喪的一面。幸好在解除戒嚴後，臺灣原住民的社會地位和經濟狀況已大大改善，片中描述的悲劇已不再發生。

　　相對之下，對岸的「失蹤人口」就沒有那麼幸運了。大陸影

壇關於「拐賣人口」的電影拍得很多，前幾年還一度成為熱點。如陳可辛導演的《親愛的》（2014）和劉德華主演的《失孤》（2015），都是改編自真人真事的拐賣兒童名作，劇情重點放在傷心的父母不惜天涯海角尋找孩子的感人故事。而更有「預言」意義的影片是李楊導演的《盲山》（2007），講述一名女大學生（黃璐飾）在不知情下被拐賣到偏遠山區，遭受長期凌辱，逃脫無數次均未成功，因為全村都是幫凶！2022年初「徐州鐵鏈女事件」在網路瘋傳時，這部多年前拍攝的電影被翻出來熱議，兩者竟有如翻版！由此反映出一個可悲的事實：當一個政府不願意面對現實，諱疾忌醫，不去解決問題而是去解決那些提出問題的人，那麼人們提出再多的警醒和規勸都是於事無補的！

至於拍攝「販賣人口」電影最多的美國，本身就是「販賣黑奴」的祖師爺，有一段時期，「人口」就是「牲口」，可以合法販賣。曾獲奧斯卡最佳影片的《自由之心》（*12 Years a Slave*，2014），就描述在美國內戰前一名原屬自由身的黑人，在北部華盛頓特區遭綁架然後賣往南部路易斯安那州，開始了長達12年的奴隸生涯才重獲自由的故事。

也許對那些涉世未深而又喜歡到處旅遊的年輕人來說，他們最好期望自己有一個像《即刻救援》（*Taken*，2008）男主角連恩・尼遜（Liam Neeson）這樣的老爸，一方面全心全意愛著自己的子女，另一方面又有前CIA探員的身分，當他得知女兒剛抵達巴黎就遭到人口販子綁架，而且只有96個小時拯救女兒脫險，於是他決定孤注一擲，從洛杉磯隻身趕往法國，使出渾身解數過五關斬六將，總算在最後一刻打破了歐洲的「妓女供應鏈」將愛女救回。這是一部有現實意義的上乘動作片，當年連恩・尼遜曾因此片贏得「地表最強老爸」的美譽。

小三電影和外遇電影

　　最近有一類人打破了他們的生存規律，從低調的沉潛水中，變成高調的浮上水面，生怕別人不知道他這位「小三」的存在。如此張揚的行動，固然可以滿足了他一直以來不得不躲躲藏藏的不平衡的心態，大大地在陽光下吐了一口怨氣，但如此一來，卻會帶來一些意想不到的重大衝擊，從政府高官到金融大亨到娛樂巨星，都不免因此而天翻地覆！你只要有留意中、港、臺近日的相關新聞報導，就知道事態的嚴重性。

　　對於像「小三」這種戲劇性非常豐富的角色，影視編導當然不會放過他們，因此文藝片之中有不少是以劈腿、外遇、出軌等相關的「愛情不忠」的行為作題材，不過這些電影可不一定都有「小三」出現。例如在經典的出軌電影《麥迪遜之橋》，到當地拍攝廊橋的攝影師金若柏是讓寂寞的農婦芬琪卡轟轟烈烈地出軌了，但我們可以說克林・伊斯威特飾演的金若柏是「小王」嗎？

　　另一個例子是李安比較不為人知的早期電影《冰風暴》（*The Ice Storm*，1997），這是描述在1970年代初，正發生水門事件和性解放的年代，在美國康州小鎮的兩對鄰居夫婦互相劈腿的悲劇故事。漢家的丈夫班與卡佛家的妻子珍妮有染，被班的妻子伊琳娜獲悉，班直認不諱，但說只是「炮友」。後來，兩對夫婦參加朋友的晚宴後舉行的「換妻鑰匙趴」，伊琳娜與珍妮的丈夫吉姆最終成了一對，本來不想出軌的他們在冰封的車廂裡還是天雷地火上演了「車震」。這個故事雖然圍繞著人的肉慾做文章，但真正要寫的反

而是感情出軌的荒唐和痛苦。誰是小三？誰是小王？在這裡根本不重要。

　　真正的「小三電影」，一定是有一個明確的小三角色出現，而且是以「第三者」在感情上和行動上的破壞行為作劇情中心的影片，最鮮明的例子便是《致命的吸引力》（Fatal Attraction，1987），本片的女主角亞利絲〔葛倫・克蘿絲（Glenn Close）飾〕可以說是史上最恐怖的「小三」之一。劇情描述男主角丹〔邁克・道格拉斯（Michael Douglas）飾〕本來是個婚姻幸福的紐約律師，在妻兒外出度假時，他和同事亞利絲劈腿了。丹本來以為這只是逢場作戲，不久就決定回到妻子〔安妮・亞契（Anne Archer）飾〕身邊，但他沒有想到亞利絲是個占有慾爆棚的女人，她不允許被人始亂終棄，於是開始跟蹤丹一家，陸續做出許多不可置信的報復行為。丹明白此事不能善了，遂懇求妻子的原諒，夫妻倆一起攜手對抗，才將侵門踏戶的恐怖小三趕了出去！導演亞卓安・林恩（Adrian Lyne）用心理驚悚片的手法來處理這一部「小三電影」，拍出了夢魘般的警世效果。當年有一種頗流行的說法：亞利絲的角色是「愛滋病」的隱喻。當時此世紀病毒出現不久，一般人並不知道它的危害之烈——「一次接觸，足以致命！」好萊塢是透過此片做衛教傳播。

臺灣影視劇的翻拍輸出

　　2023年，3部改編自臺灣電影和電視劇的外國作品陸續回到原創者的主場，跟臺灣觀眾見面，頗令人感到振奮，反映出臺灣影視圈除了會經常把外國的賣座作品拿來翻拍之外，本土的一些精彩的原創影視作品也一樣會受到外國同行的歡迎，買下來加以翻拍，證明臺灣還維持了一些被人欣賞的故事原創力。

　　首先是九把刀在2011年在整個亞洲市場引起轟動的代表作《那些年，我們一起追的女孩》，在12年後被翻拍成泰國版的《My Precious初戀》，於4月27日在泰國首映，不到3個月便引進臺灣上映。本片基本上仍然維持著柯景騰追求沈佳宜的青春愛情喜劇框架，戲劇細節和搞笑場景也大致相近，但是男女主角的選角和表演都遠遠遜色於原作，無法複製出臺版電影的熱血與激情，故在臺上映時並沒有受到特別重視。

　　其實長谷川康夫執導的《那些年，我們一起追的女孩》日本翻拍版電影早在2018年已經先行問世，由山田裕貴與齋藤飛鳥主演，故事舞臺雖然搬到日本，但改編的還原度仍然很高，連放天燈那一幕都有拍出來，可惜就是拍不出這個臺灣故事的特殊韻味，故在日、臺兩地上映時都沒有引起太大反應。

　　這不免令人擔心另一部翻拍自臺片《消失的情人節》的日本電影《快一秒的他》（*One Second Ahead, One Second Behind*）能否在臺上映時取得好的票房成績？由陳玉勳編導，劉冠廷、李霈瑜（大霈）主演的原作，曾在2020年金馬獎取得最佳劇情片、最佳導演以

及最佳原著劇本等5項大獎。日本知名導演山下敦弘很欣賞本片，還成了大需的粉絲，當下迅即提出想翻拍此片的想法，但搞不清楚自己該如何去翻拍？名編劇宮藤官九郎適時加入助陣解決了困難。他們決定不要去照抄原版內容，首先將舞臺搬至古城京都，企圖展現專屬日本版獨有的「魔法」。又將角色性別翻轉，成為「快男慢女」，慢女不開公車，而是彈著吉他高歌，如此一來就變成比較不一樣的新故事。

2007年便已面世的周杰倫導演處女作《不能說的秘密》，也是在亞洲市場大放異彩的臺灣電影。這一部唯美浪漫、有高度音樂性、又有神祕的時空穿越戀情的影片，被很多年輕人視為「神作」，片中由周杰倫、桂綸鎂四手聯彈的經典場面更是百看不厭。韓國去年已將本片翻拍完成，由剛退伍的人氣男團EXO成員D.O.都敬秀演出周杰倫的「葉湘倫」一角。今年，日本的翻拍版又即將開鏡，由傑尼斯組合SixTONES成員京本大我第一次單獨主演電影。日版把高中生的人設改為音大生。片中有很多彈鋼琴的畫面、尤其是重點的「四手聯彈」，京本大我說他每天都卯起來拚命練琴。韓、日兩版都要等明年才看得到。

全球觀眾如今能看得到是翻拍臺劇《想見你》的韓劇版《走進你的時間》（ *A Time Called You* ）。因為《想見你》2019年在韓國播出時超轟動，男主角許光漢更是紅到不行，故Netflix在知道兩岸片商已合作將此劇改拍成電影版並在去年上映之後，仍毅然投資翻拍韓劇版，近日已經上線。可是這一部製作條件遠比臺劇高出很多的韓劇翻拍版，在各方面的感覺都不如低成本的臺劇來的生動自然和感情真實，編、導、演都太流水線生產了，枉費了我對它的高度期待！

《魷魚遊戲》的電影創意源頭

　　韓劇《魷魚遊戲》近日火爆全球，自2021年9月中旬推出以來，此劇已在100多個國家登上Netflix的收視排行榜榜首，成為該公司有史以來最受歡迎新劇，並帶動公司股價大升。連本來不應收看到此劇的中國和北韓，網友都通過各種「翻牆管道」看到了這部9集的韓劇，並大大方方地在微博等社交媒體上津津樂道地分析劇情、評價得失、挖掘彩蛋等等。《魷魚遊戲》的劇中遊戲體驗和周邊商品也都火了，相關廠商賺得盆滿缽滿。韓國的文創產業經多年努力耕耘，如今已到了「打遍天下罕逢敵手」的收割階段。

　　然而，當我們冷靜下來仔細分析，會發現韓國文創人的這套武功，本質上是「實用性強」而「原創性弱」，他們擅於從其他領先者（如20至30年前的港片、日片，和一直認真地學習的好萊塢）身上摘取各家之長，再透過精心算計的「韓式美學」進行整合，推出符合時代需求的「2.0版」產品，自然更易於取得「天時、地利、人和」的行銷優勢。《魷魚遊戲》能夠打破語言和文化的障礙，爭取到全球觀眾的注目，非因劇情和製作本身有多麼了不起，而是該劇準確地把握了「貧富差距懸殊」的全球化時代特色，然後使用通俗易懂的「符號」（包括對比鮮明的色彩設計、簡單而刺激的遊戲場景等等）傳達給這個「扁平化時代」的東西方觀眾，故能迅速引爆廣泛的「羊群效應」，遠比在創意上領前很多的一些同類型先行者來得更轟動。

　　以下這3部被致敬的電影，堪稱是《魷魚遊戲》的創意源頭，

對此劇的影響明顯可見，它們是：《楚門的世界》（*The Truman Show*，1998）、《大逃殺》（*Battle Royale*，2001）和《飢餓遊戲》（*The Hunger Games*，2012），如今就來簡單討論一下。

　　《楚門的世界》是由彼得‧威爾（Peter Weir）導演、金凱瑞（Jim Carrey）主演的劃時代電影經典，編劇安德魯‧尼可（Andrew Niccol）在本片提出了一個與眾不同、創意十足的新穎構思：把一個人的真實生活當作電視實況節目播出，觀眾看得津津有味，主角本人卻一無所知！楚門就是這個實境肥皂劇的主人公，他一直生活在巨大攝影棚中搭建的一座小城，表面上過著正常生活，卻不知身邊的家人和朋友都是演員，配合著楚門演戲，同時有大量的隱藏攝影機拍攝著他們的一舉一動，楚門的人生變成了一場「Show」（本片的香港譯名就直接叫《真人Show》）。這部有笑有淚的喜劇迅即啟發了美國的電視製作人，哥倫比亞廣播公司（CBS）率先開拍「真人實境秀」（Reality Show）的開山之作《倖存者》（*Survivor*，臺灣播映時譯為《我要活下去》），把一批成年男女送到荒涼野外作冒險求生的競賽，最終勝出者會贏得100萬美元的獎金。此節目自2000年3月31日開播後收視長盛不衰，各類型真人Show紛紛仿效，從此成為各大電視臺的主流節目模式之一。

　　由深作欣二導演、北野武主演的日本片《大逃殺》，改編自作家高見廣春在1996年所寫的同名短篇小說，描述日本因經濟崩壞而進入社會動盪的新世紀，軍政府推出一項新的教育政策，將一個班的高中同學由班主任以畢業旅行為名帶至荒島上，強迫他們玩互相殺戮的生存遊戲。本片開啟了「大規模互殺遊戲」的電影類型，其後湧現不少同類風格的大逃殺作品，《魷魚遊戲》受到的影響清晰可見。《大逃殺》本身因過分暴力（包括意識），曾受到日本國會

議員嚴厲抨擊，還有「禁映」之議，最後還是通過了日本映畫倫理機構的審查而上映，觀眾反應熱烈，還拍攝了續集。而本片在臺灣無法通過電檢，真的禁映了。

美國的系列電影《飢餓遊戲》雖根據蘇珊・柯林斯（Suzanne Collins）的同名暢銷小說改編而成，但具有濃厚的《大逃殺》影子，只是側重到政治嘲諷的層面，內容描述虛構的「施惠國」為了維持恐怖統治，命令每個行政區抽籤選出男女孩各一人，參加年度互鬥至死的盛會，還作電視直播，這方面就直接源自《楚門的世界》了。這部拼湊而成的好萊塢電影當年也很轟動，拍了三部曲（共4集），還捧紅了女主角珍妮佛・勞倫斯（Jennifer Lawrence）。

文字與映像的對照

從台北國際書展談到波蘭影視近作

　　隨著新冠疫情的逐漸衰退，廣大書迷終於迎來了於1月31日至2月5日回復實體舉行的2023台北國際書展，本屆的主題為「閱讀的多重宇宙」（顯然是蹭上了去年的熱門電影《媽的多重宇宙》的熱度），主題國則為「波蘭」。為壯聲勢，策展單位並力邀當代最受歡迎的波蘭奇幻小說《獵魔士》（*The Witcher*）系列的安傑·薩普科夫斯基（Andrzej Sapkowski）等8位重量級作家訪臺。

　　《獵魔士》以虛構中世紀風格被稱為「大陸」的世界為背景，描述受雇的變種狩魔獵人利維亞的傑洛特和奇莉公主的傳說故事，此系列在世界各地的暢銷書榜皆占有一席之地，其後改編為電玩《巫師》（*The Witcher*）亦風靡全球玩家。2017年，Netflix決定要製作改編自該書的英語電視劇，由美國和波蘭合拍。翌年宣布邀得主演過《超人：鋼鐵英雄》（*Man of Steel*）的亨利·卡維爾（Henry Cavill）飾演男主角，2019年12月20推出第一季8集，反應熱烈。第二季8集隔了2年播出，收視依然不俗，Netflix乃宣布預訂第三季和第四季。此外，本劇亦衍生出兩部前傳作品，分別是動畫電影《獵魔士：狼之惡夢》（*The Witcher: Nightmare of the Wolf*）和迷你影集《獵魔士：血緣》（*The Witcher: Blood Origin*），反映了位處中歐的波蘭積極開拓影視市場的實力。

　　透過Netflix這類國際串流平臺，我們還可以看到一些近年的波蘭語商業電影。例如號稱是波蘭版《格雷的五十道陰影》（*Fifty Shades of Grey*）的限制級成人愛情《禁錮之慾》（*365 DNI*），改

編自波蘭女作家布蘭卡・利平斯卡（Blanka Lipińska）的同名暢銷小說，講述黑手黨家族首領之子馬西莫綁架了5年前偶遇的女子蘿拉，要求這位女總監在365天內要愛上自己。雖然劇情普通，但片中的乾柴烈火鏡頭拍得十分大膽，讓人瞠目結舌。不過，此片2020年在波蘭上映時，由於遇到新冠疫情，只好草草結束檔期，不料後來在Netflix上線，竟受到全球觀眾的關注，異軍突起。片商自然打鐵趁熱，馬上開拍利平斯卡的兩部續集小說《這天》（*Ten dzień*）及《再過365天》（*Kolejne 365 dni*）成為三部曲電影。續集《今時之慾》（*365 Days: This Day*）與第三集《再現之慾》（*The Next 365 Days*）已於2022年4月和8月在Netflix匆匆推出，但製作不佳，反應已大不如前，光靠色情噱頭很難一賣再賣。

而在2022年1月，Netflix另外有波蘭製作的黑道電影《波蘭黑幫：戀上江湖》（*How I Fell in Love with a Gangster*）上線。本片改編自真人真事，描述波蘭史上著名黑道老大「尼科斯」尼科德・史科塔查（Nikodem 'Nikos' Skotarczak）的崛起與沒落的故事，片長達3小時，有如波蘭版的《愛爾蘭人》（*The Irishman*）。但本片不像好萊塢黑幫片那麼嚴肅沉重，而是走浪漫幽默的風格，其實只算是「小打小鬧」的共產集團國家在1970-1990年代的黑道生態。影片一開始就透過一名當代的年輕人訪問一位神祕的老貴婦，聽她娓娓道來「我如何愛上一位黑幫老大」，這個主人翁就是在「三聯市」出身的街頭小孩尼科斯，這個靠近碼頭的小小三角工商貿易區，是冷戰時代共產波蘭唯一與西方交易的門戶，最初尼科斯只想跟朋友在這裡交朋友找樂子，後來到匈牙利的布達佩斯，非法換外幣賺到錢，又學講德語，從波蘭到東德再到西德走私汽車，「生意」越做越大，女朋友也越來越多。尼科斯的名言是：「當1年的老虎，勝過當20年的烏龜。」這就是他的性格！全片用編年體方式

電影與書籍的相遇

　　電影編導和小說作家基本上是屬於同一國的人，他們都運用自己手上的工具向別人講故事，只不過前者用的工具是「影像」，而後者用的工具是「文字」。

　　根據統計，好萊塢每年出品的電影超過一半的故事來源是改編自書籍，包括小說和漫畫等。而日本每年的10大賣座電影，也幾乎都改編自漫畫和推理小說。近年臺灣的影視創作也開始重視IP，希望藉原著小說比較豐富的情節變化來增加戲劇內容的吸引力，但目前的成績仍有待加油。

　　事實上，電影與書的互動相當頻繁，也產生了不少一加一大於二的綜效。以下就舉幾部以書店為主題的電影佳作給各位品嚐一下。

　　但凡喜歡看書，尤其喜歡收藏二手書的書迷，應該很少沒有聽過《查令十字路84號》（*84, Charing Cross Road*）這本書，或是看過根據這本書改編拍攝的電影吧？《查令十字路84號》是紐約劇作家海蓮・漢芙（Helene Hanff）寫的一本書信體小書，厚僅百頁，內容記述自1949至1969的20年歲月中，她和倫敦一家舊書店Marks & Co.的書商法蘭克・鐸爾之間為了購書問題而互相書信往還。這間小書店的鐸爾先生盡心盡力為客戶搜尋到她想要的稀有書籍，而本身不富裕的漢芙小姐也在二戰剛結束物資匱乏的年代三不五時寄送東西給書店的店員，流露出舊時代風貌與老派人的濃濃人情味，男女主角雖始終沒有碰面，仍教人神往。此書曾被改編成電視劇

和舞臺劇，但以1987年由大衛·休·瓊斯（David Hugh Jones）執導，安妮·班克勞馥（Anne Bancroft）和安東尼·霍普金斯主演的同名電影流傳最廣。本片最初在臺灣僅透過錄影帶發行，還取了《迷陣血影》這樣莫名其妙的譯名，故留意到的人不多。直至在臺出版了本書的中譯本（時報文化出版），本片才在內行人中逐漸傳開。

2016年，由湯唯和吳秀波主演的大陸電影《北京遇上西雅圖之不二情書》，編導薛曉路就拿了這本《查令十字路84號》書和那家倫敦舊書店來說事，算是一個致敬吧。同年，海蓮·漢芙寫的續集《The Duchess of Bloomsbury Street》在美國出版，此書於5年後在臺有了中譯本，名為《重返查令十字路84號》。

以「書店」為重要場景的電影雖多，但是反映書店業經營生態和時代演變的作品，直至1998年的《電子情書》（You've Got Mail）才算真正引人注目。本片劇情改編自劉別謙執導的浪漫喜劇《街角的商店》（The Shop Around the Corner，1940），但把男女主角〔湯姆·漢克、梅格·萊恩（Meg Ryan）〕的筆友身分與時俱進地修改成電子化時代用AOL電子信箱聯絡的商務人士（這是當年的互聯網巨頭「美國在線」利用好萊塢電影置入性行銷的高明方式），主要的戲劇矛盾則是獨立小書店遭超大型連鎖書店打壓而難以生存。千萬沒想到當時財雄勢大的連鎖實體書店如今也被虛擬的網路書店打得抬不起頭來！

在《電子情書》引起影迷留意小書店之際，英國也推出了另一部性質近似的浪漫喜劇《新娘百分百》（Notting Hill，中國譯為《諾丁山》，1999），描述到英國拍片的好萊塢大明星安娜茱莉亞·羅勃茲（Julia Roberts），偶然跑到諾丁山的小書店買書，竟跟個性靦腆的老闆威廉〔休·葛蘭（Hugh Grant）飾〕擦出愛情火

花。本片反映時代的一個重點是追逐娛樂八卦的狗仔隊文化。

　　臺灣電影也不落人後，我們在2010年有了在敦南誠品書店實地拍攝的《一頁台北》。本片由陳駿霖導演，郭采潔與姚淳耀主演，描述想要離開臺北前往巴黎追尋新生活的小凱，獨自流連在24小時書店時跟女店員Susie有了一夜的浪漫歷險。此片結合文青風格與都市傳奇的編導手法甚受好評，曾於德國柏林影展榮獲「青年導演論壇」的最佳亞洲電影獎。可惜曾是臺北地標的誠品敦南店如今已經熄燈，書香魅力也隨時代散去！

《大渡海》的小說與電影對照記

　　最近看完了日本女作家三浦紫苑的原著小說《啟航吧！編舟計畫》，印象甚佳，連隨找出多年前看過的改編電影《宅男的戀愛字典》（*The Great Passage*）重溫一下，以便更清晰地掌握住將小說改編為電影的要領，並從兩者的一些不同內容對照出「文字媒體」與「映像媒體」在講述同一個故事時該有那些合適的調整？

　　原名《大渡海》的小說是一本題材冷門卻被作者寫得趣味盎然的暢銷書。在一般人的心目中，大都會覺得編輯辭典是一份十分呆板和無聊的工作，誰會想到這個故事的主人翁馬締光也竟然樂意為主編《大渡海》這本辭條內容與時俱進的中型辭典，甘心付出長達15年的寶貴時光，並且在過程中充滿趣味與激情？這種接近「宗教」般的認知同時存在於玄武書房辭典編輯部的幾位老同仁身上，還能把這種精神傳承至新來的時尚雜誌編輯岸邊綠，甚至感染到紙廠的業務員以至為《大渡海》趕工校對的一群大學生。原著小說為這個熱血的出版故事創造了幾個立體而鮮活的人物，又對收集辭條和編寫釋義的專業內容作出生動有趣的「科普」，讓讀者看完這本文學作品後立馬對「辭典」的認識為之改觀。

　　若非《啟航吧！編舟計畫》出版後大受歡迎，成為本屋大賞第一名的暢銷小說，松竹電影公司可能也不敢把這個冷門而靜態的行業故事搬上大銀幕，我相信臺灣的所有電影公司都會對這個「缺乏商業性」的提案打回票！然而，電影《宅男的戀愛字典》有了原著小說為依據的完整劇情架構，又聘請到3位實力派偶像松田龍平、

宮崎葵、小田切讓貼切地分飾書中3位男女主角：不擅與人交往的宅男編輯馬締光也、房東孫女兒的清純料理人林香具矢，及腦筋靈活且擅長交際的同事西岡正志，光是「依書直說」應該也能立於不敗之地。但編劇渡邊謙作和導演石井裕也並沒有偷懶，他們在「忠於原著」的原則上，還是考慮到映像和表演上的電影特性而作出了一些內容上的「增」和「刪」，成果相當出色。

其中增加最多的是林香具矢的戲分，使這個在小說中只算是階段性女配角的人物提升為貫串全片的女主角，給宮崎葵有足夠的表演空間跟松田龍平作感情互動，也同時展示了她作為一名新秀料理人的專業特質，例如：林香在廚房邊磨刀邊與馬締對談「切」的用語，馬締陪林香邊逛刀具店邊採集新辭條的戲，都是新增的好戲。原著中馬締寫了15頁厚的文言情書請西岡指正修改後才敢送給林香告白，過程拖得頗長，在影片中改為馬締用毛筆寫情書，西岡直說看不懂，叫他直接交給林香，對方若有意思她自然會想辦法看懂。此一更動使林香拿著情書向馬締先問罪後示愛那段戲顯得劇力十足，而且相當感人。

對於馬締與西岡建立友情的描寫，電影也比小說來得豐富生動。馬締在知道西岡將要調離《大渡海》後，主動在電話中邀約西岡的女友麗美一齊到他住的早雲莊喝酒，促成了西岡借酒意向麗美求婚的一幕，後來又將此事扣上馬締讓西岡撰寫「土斃了」等時尚辭條，與編辭典的主題相呼應，是一次出色的改編。

相對之下，本是小說「12年後」新加入的要角岸邊綠，戲分和重要性都被縮減了。原著花了不少筆墨描寫岸邊綠在資料架上發現西岡在多年前刻意留下的祕密檔案，從而了解怪怪的馬締是個怎樣的人，這種近乎推理的情節較適合用文字作趣味性描述，電影乾脆將它全刪了。此外，岸邊綠與紙廠業務員的戀愛故事也被大

新聞記者與爆料電影

 在2022年的九合一選舉期間,各種大大小小的爆料訊息籠罩著臺灣的天空,「爆料」的重要性與影響力已經超過了候選人的「政見」,成為左右選舉成敗的一個非常重要的因素。如今,大選雖已落幕,小型的補選和未了的選舉官司仍在進行,因此,圍繞著「反黑」和「濫權」等議題的爆料仍無日無之。不過,這一類選擇性的爆料非常功利主義,而且常常只是小打小鬧,用擠牙膏的方式「演戲似地」釋出一些打擊對方或對己有利的訊息,眼看態勢不對急忙顧左右而言他,或是淪為爆料名嘴浪費言論空間的工具。這個時候,我們懷念那些為了公益目的和正義原則對敏感議題進行深度調查的新聞記者,他們以清晰頭腦和非凡勇氣不屈不撓地挖掘事件真相,在掌握足夠證據之後在媒體上爆的料,往往是「動搖國本」或「撼動權威」的大料,足以在史上留名。以下幾部爆料電影,非常值得觀賞。

 首先令人想到的,自然是爆料「水門事件」的經典電影《大陰謀》(*All the President's Men*,1976)。原來發生在1972年華盛頓特區水門大廈被人闖入行竊的尋常事件,經《華盛頓郵報》兩位記者卡爾·伯恩斯坦(Carl Bernstein)和鮑勃·伍德沃德(Bob Woodward)的聯手調查,發現這是選舉醜聞,時任美國總統的理察·尼克森(Richard Nixon)竟牽涉其中,整個內閣試圖掩蓋事件真相而不斷造假並阻撓國會調查,經《郵報》率先爆料後形成政治海嘯,導致尼克森於1974年宣布辭職下臺,開史上未有之先例,

影響深遠。由艾倫・帕庫拉（Alan J. Pakula）導演，達斯汀・霍夫曼與勞勃・瑞福（Robert Redford）主演的本片，忠實還原整個事件，已成為新聞學的教科書。

在片中發揮關鍵作用的神祕線人（Deep Throat）身分一直成謎，直到2005年，馬克・費爾特（Mark Felt）才站出來承認他就是「深喉嚨」，當時他是聯邦調查局（FBI）的副局長。他的個人事蹟後來被拍成劇情長片《推倒白宮的男人》（*Mark Felt: The Man Who Brought Down the White House*，2017年），由連恩・尼遜主演，亦值得參照。

美國政府的另一重大政治醜聞，發生在小布希總統當政的年代。他們為了替「911事件」找人背黑鍋，竟然偽造情報，用一連串的謊言指稱伊拉克支持恐怖分子，而且該國「擁有大殺傷力武器」，遂於2003年3月公然揮軍入侵伊拉克，要拔除海珊（Saddam Hussein）政權，從而展開了長達近10年的2次海灣戰爭。當時華府記者一致同仇敵愾、甘心作總統發言的傳聲筒，但獨立媒體奈特・里德報業的記者強納森〔伍迪・哈里遜（Woody Harrelson）飾〕和華倫〔詹姆斯・馬斯登（James Marsden）飾〕嗅出不尋常的味道，乃展開深入調查，希望透過跟決策核心的接觸，揭發出這次宣戰的背後動機。在報社老闆約翰〔羅勃・雷納（Rob Reiner）飾〕及資深戰地記者蓋洛威〔湯米・李・瓊斯（Tommy Lee Jones）飾〕的支持下，他們終於了解真相，可惜為時已晚，多少生靈已因無良政客的貪婪而犧牲。羅伯・雷納導演的《震撼真相》（*Shock and Awe*，2018）就是講述這個真實故事，影片頗具可看性。

至於既叫好又叫座的爆料電影，則數勇奪奧斯卡最佳影片獎的《驚爆焦點》（*Spotlight*，2015；港譯《焦點追擊》），本片描述波士頓環球報「焦點追擊」小組的幾位記者，針對波士頓教區的神

父猥褻兒童而被起訴的案件進行深入調查，發現這是教會高層長期包庇醜聞的結果，涉嫌的神父竟高達87名。報社頂著龐大壓力把這個極具爭議性的調查公諸於世，重重打擊了天主教的光環形象。本片堪稱是表現記者和編輯合力進行聚焦採訪發揮出非凡威力的示範作。

至於近日在臺公映的《她有話要說》（*She Said*，2022），則描寫紐約時報兩名女記者梅根・圖伊〔凱莉・墨里根（Carey Mulligan）飾〕和茱蒂・坎特〔柔依・卡珊（Zoe Kazan）飾〕如何踢爆好萊塢名製片人哈維・溫斯坦（Harvey Weinstein）性侵女員工的真實事件，點燃起MeToo運動的熊熊烈火。顯然，八卦的威力也不容小覷！

春節看兔子主演的著名電影

　　10天的新春假期要是天氣好，出門走走享受一下陽光是最好的，到戲院看賀歲片也不錯。要是天氣不好，被迫宅在家裡，那麼看看「兔子」演出的名片也是個好選擇。

　　所謂「靜如處子，動若脫兔」，或曰「狡兔三窟」，可見兔子是十分靈敏的小動物，加上外形可愛，因此不少動漫都喜歡用兔子作主角，如華納公司從1930年開始發行的第一部動畫短片就是《兔八哥》（*Bugs Bunny*），至今90多年仍活躍在各地的大小螢幕上。近年最受好評的迪士尼動畫長片《動物方城市》（*Zootopia*，2016），也是由「兔朱迪」小姐擔綱主演，喜劇效果甚高，值得一刷再刷！

　　而在真人演出的電影中，也有不少作品用兔子擔任要角。其中，在繪本界赫赫有名的《比得兔》（*Peter Rabbit*，或譯《彼得兔》），和在童話《愛麗絲夢遊仙境》（*Alice in Wonderland*）中引領愛麗絲鑽進兔子洞的白兔（*White Rabbit*），都拍過眾所周知的劇情長片。

　　第一本童書《比得兔的故事》（*The Tale of Peter Rabbit*）是在1902年由32歲的碧翠絲・波特創作而成，當時只是勉為其難出版，沒想到「比得兔」一砲而紅，更發展成史上最暢銷的繪本童書系列（銷售已突破1億5100萬本）。曾執導過可愛的小豬電影《我不笨，所以我有話說》（*Babe*，1995）的克里斯・諾南（Chris Noonan），於2006年受命將「比得兔」誕生的來龍去脈拍成《波

特小姐：比得兔的誕生》（*Miss Potter*，2006）一片，由芮妮・齊薇格（Renée Zellweger）飾演女主角。這位波特小姐自幼喜歡幻想，常和飼養的一隻小兔子對話，很自然就發展出將兔子擬人化說故事的才華。導演活用特效把小動物與波特小姐互動的場景拍得栩栩如生，成為本片一大亮點。

　　至於根據「比得兔」童書內容拍攝的電影，則有威爾・古勒（Will Gluck）執導的《比得兔》（*Peter Rabbit*，2018）和續集《比得兔兔》（*Peter Rabbit 2: The Runaway*，2021），都是採用3D動畫（Live-action animated film）技術將比得兔的角色擬人化，跟真的演員密切互動，劇情主要描述古靈精怪的比得兔和麥奎格家族一波波的鬥爭過程。這類電影特效近年已司空見慣，但於20多年前首次在大銀幕上出現卻讓人驚豔，這部具代表性的先鋒之作便是迪士尼出品的《威探闖通關》（*Who Framed Roger Rabbit*，1988）。此片改編自剛出版的小說《誰陷害了兔子羅傑》，由羅勃・辛密克斯負責執導真人演出的鏡頭，加拿大動畫設計師理察・威廉斯則負責2D動畫鏡頭。片中的動畫角色均像真人一樣生活，住在好萊塢附近的一個「動畫城」（Toontown），每天到製片公司上班，直接和人類交談互動。兔子羅傑是馬隆動畫工作室旗下的大明星，牠妻子傑茜卡是一位美豔尤物。由於羅傑擔心傑茜卡有外遇，工作常常心不在焉，老板馬隆於是請來私家偵探艾迪〔鮑勃・霍斯金斯（Bob Hoskins）飾〕進行調查，不意竟發生了命案，兔子羅傑還成了頭號嫌疑犯。觀眾對這部新鮮有趣的電影反應熱烈，全球總計票房高達3億2,980萬美元，當年僅次於奧斯卡名作《雨人》。

　　至於英國童話大師劉易斯・卡羅爾（Lewis Carroll）創作的《愛麗絲夢遊仙境》（*Alice's Adventures in Wonderland*）曾拍過多個電影版本，近人最熟悉的應是由迪士尼在2010年出品的3D

立體電影《魔境夢遊》（*Alice in Wonderland*），由鬼才蒂姆・波頓（Tim Burton）執導，強尼・戴普（Johnny Depp）、安・海瑟薇（Anne Hathaway）、海倫娜・波漢・卡特（Helena Bonham Carter）連袂出演。當年乘著《阿凡達》（*Avatar*）掀起的新一代3D立體電影熱潮，這部將真人與動畫合而為一的3D電影全球票房突破10億美元，遂由詹姆士・波賓（James Bobin）再拍續集《魔境夢遊：時光怪客》（*Alice Through the Looking Glass*，2016），可惜成績遠不如預期。

父親節看父親的電影

　　8月8日是臺灣的父親節，取其發音接近「爸爸」之意。但世界上大部分的國家與地區都把父親節定在6月的第三個星期日，孩子們會在這一天給老爸送禮物，或是全家海吃一頓來慶祝。餘興節目，若能選擇一起看一部以「父親」為主角的電影，那就再好不過了。

　　2021年獲奧斯卡最佳男主角獎的《父親》（*The Father*），自然是最多人想及的一部佳作。安東尼‧霍普金斯飾演的父親安東尼，是高齡80多歲的獨居失智老人，他身體仍算硬朗，自主性又很強，完全不知自己失憶嚴重，把人已中年正打算隨男友出國重拾第二春的孝順女兒安折騰得相當難受，險些變成老父眼中要謀奪他房子的不孝女兒。全片以懸疑手法刻畫失智老人的心境，別具戲劇吸引力。香港將片名譯為《爸爸可否不要老》，其實是說出了片中女兒的心願，也是全天下成年子女對老去父親的共同願望。

　　臺灣電影《老大人》（2018）中的父親金茂（小戽斗飾），也是80多歲的倔強老人，但他的處境與安東尼很不一樣。退休老礦工金茂在喪偶多年後仍堅持獨自住在平溪小鎮的老家，令在臺北忙於裝修工作的兒子難以全心照顧，丈夫長年跑大陸做生意的女兒玉珍雖願意接老父回家奉養，卻被思想保守的父親拒絕，因為「嫁出去的女兒如潑出去的水」。而金茂本身既無嗜好又無朋友，活得近似行屍走肉，老是抱怨兒子不夠花心思照顧他，無奈之下進了養老院。本片以寫實風格道出臺灣小老百姓照顧老人家的不易，父輩的

守舊觀念和子女的經濟問題都是不易解決的現實。在人口老化問題日益嚴重的臺灣，政府力推「長照政策」真有其必要性。

反過來，我們看看年輕的父親會有什麼人生煩惱吧。一向演喜劇的黑人男星凱文‧哈特（Kevin Hart），在今年推出的新作《為父進行式》（Fatherhood）中飾演新手上路的單親爸爸麥特‧洛格林，他在興高采烈迎接女兒麥蒂出生不久，便遭遇愛妻在醫院邊逝的打擊。盡管麥蒂的祖母和外婆都自願留在他家幫忙照顧新生兒，麥特卻堅持親手把孩子帶大，還一邊繼續上班做他的軟體工程師。這種拒絕家中老人的好意而硬要自找麻煩的偏執做法，在華人社會中似乎比較罕見，但是在崇尚個人自主生活的西方社會並不稀奇，本片正是根據在美國發生的真人真事改編。麥特很幸運地得到公司主管的體諒和好友的幫忙，得以解決工作上的諸多問題，但是為初生嬰兒把屎把尿，又要應付她隨時隨地的無故啼哭，「父代母職」的過程把他弄得幾乎抓狂。到了麥蒂開始上學，麥特又要學習當學生家長，應付男性化的女兒被男同學霸凌等困擾，甚至他在遇到情投意合的女友時也得顧慮會影響他「為父」的品質而自動退縮。想要當好一個「全職爸爸」可真不容易呀！

能力超強的父親可以憑一己之力克服困難，最終修成正果，那麼智商不如常人的弱智父親是否就不能享有正常的親子之情？所謂的文明國家常以「保護孩子」為名，把一些被認為「不能善盡父母職責」的家長權力剝奪，硬是將其子女送進育幼院之類的社會機構，或是找一些其實不一定合適的家庭領養，美其名為「照顧孩子的最佳利益」，事實可真如此？西恩‧潘主演的《他不笨，他是我爸爸》（I Am Sam，2001），對此問題有相當動人的探討，也為弱勢的父親申張了正義。

本片描述在咖啡店工作的山姆智商只有7歲，因他的伴侶把女

兒露西生下來便掉頭不顧，他這個弱智父親只好負起撫養之責。父女倆本來感情十分融洽，直至露西的智力超過山姆時，社工人員認為山姆已無法履行監護人的責任，決定把露西送給別人領養。山姆不肯放棄女兒，找上精明的免費律師麗塔打監護權的官司。麗塔本來只是為了面子而接下這一宗業務，不料與山姆相處日久，卻深受他愛女情切的感動。而寄養家庭的媽媽雖然也疼愛露西，但是為了孩子的真正幸福，最後還是選擇成全他們父女倆。片中的山姆被塑造成披頭四的忠實歌迷，他不但熟記每一首歌曲，還以歌名「露西」為女兒命名。編導藉父女倆對歌詞的討論，點出了「愛」是凌駕一切的價值。「All you need is love」，這是披頭四的歌曲，也是對人性的禮讚。

銀幕上的偽君子

　　最近出現在臺灣社會的一連串負面新聞，令人對多年來標榜著「臺灣最美麗的風景是人」的社會大眾的道德水準產生了被狠狠打臉的挫折感。不過在這個過程中也產生了一些正面的效應，就是揪出了大量的「偽君子」，他們本來潛伏得很好，各自在其專業領域或人際社群之中享有崇高地位，不斷利用他們手上的權力或形之在外的名氣來影響別人的前途，作惡時非常「理直氣壯」，毫無愧疚之心。直至東窗事發，偽君子的真面目被暴露，被蒙在鼓裡多年的人們才會恍然大悟，原來以為的「君子」其實是個「騙子」！

　　「偽君子」一詞為世人所識，源自法國喜劇作家莫里哀創作的《偽君子》（*Tartuffe, ou l'Imposteur*）一劇，又譯《偽善者》、《偽君子塔圖夫》。該劇講述家道中落的教會騙子塔圖夫混進富商歐岡家中，成功取得他的信任，甚至打算把女兒瑪麗安許配給他。歐岡的妻子愛米爾看出塔圖夫很會裝模作樣，極力破壞這場婚事，塔圖夫竟企圖勾引愛米爾，又謀奪歐岡的家財，幸好最後一刻警察現身逮捕塔圖夫，因為他是詐欺慣犯。

　　在宗教勢力仍然當道的17世紀，莫里哀直接拿教會騙子開刀，引起了教會強烈反對，因此在1664年首演時遭禁。5年後，莫里哀推出修正後新版本，雖依然引起爭議，但總算獲得通過，而且上演後相當成功。塔圖夫從此成了「偽君子」的代名詞。

　　被人遺忘的好萊塢前衛女導演卡林・詹姆斯（Caryn James）在1915年拍攝了默片《偽君子》（*Hypocrites*），她使用了寓意表

達方式來揭露社會的偽善。片中有一幕是現代的牧師正向他的會眾布道，而後影片呈現他夢想自己是一名正在雕刻「赤裸真相」像的中世紀僧侶。不久雕像化作一名裸女甦醒過來，在雙重曝光的效果下以半透明的姿態在影片中嬉戲。當年這個裸體場面足以令電影審查委員會暴怒，但韋伯否認該裸體是一個宣傳噱頭，並指出影像很美麗。她說，「我希望這個影像能成為一股道德力量。」

中國在1926年也出現過一部叫《偽君子》的默片，由長城畫片公司製作，侯曜導演。劇情描述民國期間，史伯仁想當市長，他嫉妒林國傑的才能，便設下種種陰謀，意圖謀財害命，最終在市長就職典禮上被人揭穿。這應該算是國片史上最早的一部「選舉電影」。

也許因為偽君子的形象的確不為觀眾所喜，因此很少見到以偽君子為第一主角的電影出現，扮演大反派的角色倒是有不少，但整體說來成功度遠遠不如文學作品中塑造的偽君子。主要是電影的放映時間有限，反派角色能分配到的表演空間不多，因此導演和演員往往都會把角色的演技誇張化，把「偽君子」直接演成了「真小人」，使這類角色本來應該有的戲劇魅力大大喪失。

例如金庸在武俠小說《笑傲江湖》中創造出來的華山派掌門「君子劍」岳不群，已是人所公認的江湖第一號偽君子，「岳不群」的名字甚至已成為「偽善」的代名詞，這一位堪稱經典的偽君子形象，到了電影《笑傲江湖》（1990）中由劉兆銘表演出來的岳不群卻不怎麼吸引，因為從他一出場便把岳不群當作是大反派，真惡人，臉譜化的表演無法說服觀眾這是一個可以成功瞞騙天下人的偽君子角色。

電影對人類的警示

天災電影的警示

　　近日，除了「臺灣人在柬埔寨被賣豬仔」、「烏俄戰火恐引發核電廠危機」等人禍新聞不斷轟炸我們的腦袋，令人心煩不已。與此同時，更多的天災新聞又像連續劇般搶奪我們眼球，氾濫出一種末日氛圍。

　　在反常氣候影響之下，超過攝氏40度以上的高溫連續多日肆虐中國四川及歐洲多國，長江的水位創下歷史新低，萊茵河更驚見河床見底，露出德軍沉艦的奇景！高溫直接造成嚴重乾旱，農作物失收已是必然後果。烏俄談判多日才達成的烏克蘭穀物安全出口協議，根本抵不住這一波大面積旱災帶來的糧食減產，全球物價通漲抑制無望。

　　在抗日戰爭期間的1942年，河南發生大旱災，之後變成大饑荒，在兵荒馬亂之下共餓死3百多萬人，還有千萬人流離失所。劉震雲據此史實先寫成小說《溫故一九四二》，華誼兄弟在2012年投下2億人民幣巨資，由馮小剛拍成電影《一九四二》，主要描述張國立飾演的地主「老東家」扶老攜幼從家鄉河南延津縣展開離鄉背井的逃荒旅程，全片的氣氛十分灰暗壓抑，根本沒有大片的「娛樂性」。編導對國民政府禁止媒體報導河南大饑荒等舉措批評甚多，但也引起「史實不符」的爭議，無論如何仍算是「旱災電影」的可觀之作。

　　連日高溫也導致長江的水力發電停擺，直接的影響是「停電」，四川正在上演連續一、兩個星期的工廠停工，嚴重衝擊

中國經濟和全球供應鍊，若發生類似1977年「紐約大停電」的社會動亂，那後果真是不堪設想。美國紀錄片《紐約大停電》（*Blackout*，2015）對那個曾讓700萬人陷入黑暗的大災難有深入描述。

　　高溫不下雨同時也會造成山林乾旱，星星之火足以燎原，近月來歐美各國已不知發生了多少起災情慘重的山林大火，製造了不少原來住在半山別墅的「高級難民」。此時，專門救援山林大火的前線消防員就成了人們企盼的打火英雄。2017年好萊塢拍攝的《無路可退》（*Only the Brave*，港譯《烈焰雄心》、星譯《救火英雄》），根據2013年6月發生的亞利桑那州「亞奈爾山火」救援過程改編，描述由消防菁英加以特別訓練組成的「跨部門快速反應部隊」（簡稱IHC，快打部隊），如何在專業裝備和訓練有素之下撲滅森林大火，是有現實意義的災難片。

　　與「乾旱」形成鮮明對比的是「暴雨」，在2022年8月上半有多個地區同時下起傾盤大雨，類似2021年中國鄭州洪水沖入地鐵站及淹沒隧道的災情竟在南韓的首爾出現，至少造成8人死亡，走避不及的一家三口淹死在城中心「半地下屋」中，那就正如是韓片《寄生上流》主角一家的居所，該片也有出現過類似的淹水場景，如今竟然是現實災情比戲劇更加誇張。

　　其實韓國在10多年前已拍過以大海嘯為題材的虛構災難片《大浩劫》（韓名《海雲臺》，*Tidal Wave*，2009），比後來由西班牙人拍攝重現南亞大海嘯的《浩劫奇蹟》（*The Impossible*，2012）還要早3年問世。影片背景是釜山的旅遊勝地海雲臺，片中的海洋地質學家發現了周邊東海的地質情況和當年印尼海嘯出現的情況十分相似，多次警告海雲臺會再發生海嘯，但人們不聽勸告，反而強調不會再發生海嘯。結果，專家預測真的應驗了！本片成本高達140

人類正在走向毀滅的邊緣
——核戰電影的警示

　　說實在，人類的生命是非常脆弱的。不知道什麼時候，只要掌握核武器的政治狂人或是恐怖分子，一時心血來潮把發射核彈的按鈕按下去，數以億計的人命便會灰飛煙滅，整個地球也會跟著遭殃！這種危言聳聽的說法，一般人認為只會存在於電影戲劇之中，真實世界不可能出現，但觀乎最近的國際局勢發展，人類的命運卻有如溫水煮青蛙，正在走向毀滅的邊緣卻沒有什麼感覺。

　　例證是俄羅斯總統普丁（Vladimir Putin），他在俄烏戰爭失利的情況下，已公開放話「會動用一切手段保護所有」，引發各界猜測。他的前顧問馬爾科夫接受採訪時，直接語帶威脅表示：「普丁準備對西方國家動用核武」，更將茅頭指向美國的總統拜登、英國的現首相特拉斯及前首相強生等3位領袖的「瘋狂行徑」。德國前總理梅克爾（Angela Merkel）罕見公開露面，提醒大家應「嚴肅對待普丁講話」，緊跟著美國前總統川普也公開表示「第三次世界大戰恐怕會在烏克蘭或臺灣爆發。」對於這些警示，我們會一如往常地掉以輕心，還是真是嚴肅以對？

　　在上述的核戰危機尚未變成事實之前，不妨先看一看這幾十年來一些相關電影曾經提出過的警示。

　　在第二次世界大戰結束不久，美國和蘇聯便進入了冷戰對峙的新階段。1962年10月，古巴導彈危機爆發，「使用核戰走向互相毀滅」的大戰陰影首次籠罩在人仍的頭頂。敏感的小說家彼德·喬

治據此創作出《紅色警報》（*Red Alert*），鬼才導演史丹利‧庫柏力克（Stanley Kubrick）隨即把它改編成劇本，用黑色喜劇風格拍出了第一部嘲諷美蘇冷戰局勢下核戰危機一觸即發的荒謬電影《奇愛博士》（*Dr. Strangelove or: How I Learned to Stop Worrying and Love the Bomb*，1964）。彼得‧謝勒（Peter Sellers）飾演的「奇愛博士」，是一位有「異手症」，時刻難以抑制行舉手禮衝動的前納粹分子，如今是美國總統的幕僚之一，在軍政要員開會討論如何應付核危機時常有驚人之言。美國空軍基地的指揮官傑克‧D‧里巴（取開膛手傑克Jack D. Ripper的諧音）則出現精神失常，在沒有上級許可下就派遣了一批B-52轟炸機飛向蘇聯境內投擲核彈。人類的命運，就掌握在這樣一群神經病的手上！

　　幸好這只是藝術家天馬行空的奇想，不過「古巴導彈危機」在歷史上卻的確發生過，幸賴美蘇兩國的領導人冷靜化解。這個事件曾被兩度搬上銀幕，首先是1974拍攝的電視片《十月的導彈》（*The Missiles of October*）。這部長達兩小時半的紀實劇（docudrama），集中描寫約翰‧甘迺迪總統和他的弟弟羅勃‧甘迺迪（時任總檢察長）及政府要員開會討論如何應對導彈危機的決策內幕，可以說是《白宮風雲》（*West Wing*，1999）及《紙牌屋》（*House of Cards*，2013）等政治劇的先驅。威廉‧達佛和馬丁‧辛分別扮演甘迺迪兩兄弟。

　　根據同一事件拍攝的《驚爆13天》（*Thirteen Days*，2000）是臺灣觀眾更熟悉的好萊塢電影，此片製作規模較大，導演是擅拍動作驚悚片的羅傑‧唐納森（Roger Donaldson），故緊張氣氛掌握得比較成功。同樣是介紹白宮要員應對導彈危機的內幕，但本片讓凱文‧柯斯納飾演的國家安全顧問肯尼斯‧歐唐納（Kenneth O'Donnell）當主角，劇情格局較大，對蘇聯那邊的反應交代也比較多。

大地震電影面面觀

2023年2月6日在土耳其南部接壤敘利亞邊境發生7.8級的強烈地震，不到一週已至少造成2萬8千人死亡，8萬多人受傷，災情已超過日本311的大海嘯，令人揪心的劫後餘生慘狀，比俄烏戰爭的戰場還要嚴重N倍！

只要是發生過大地震的國家，幾乎都會拍攝相關的災難電影，因為那是國民難以忘懷的共同記憶。不過，東西方電影人的處理著眼點有些不同，西片因為拍片經費較充裕和特效技術較先進，主要會強調地震發生時的天崩地裂災難場面，用奇觀式的畫面震撼觀眾，角色只是活道具，劇情更多是套路，在電影類型上是名副其實的「災難片」。而東方國家製作的電影，為了節省特效預算，多是揚長避短，把天災場面只作重點式（甚至是示意式）展示後，還是回到這場地震對相關人等的影響的劇情上面，在電影類型上還可以說只是「文藝片」。

以下，拿近年來比較著名的幾部大地震電影對比說明一下：

近半個世紀前的推出的《大地震》（*Earthquake*，1974），是首次進入全球觀眾眼簾的好萊塢大型地震特效鉅片，堪稱「災難片」的鼻祖。本片以加州洛杉磯地震為藍本，描寫這個大都市在傾刻之間變成斷垣殘壁，原來煩惱於感情問題的建築工程師〔查爾登・溪斯頓飾（Charlton Heston）〕，於空前的大地震發生時瞬間變成率領眾人逃難的大英雄。本片在劇情上表現的人生百態並不足觀，但用錢堆出來的視覺效果甚為可觀，奧斯卡為此頒發

一座「視覺效果特別成就獎」。同時，本片首創「超感身歷聲」（Sensurround Sound）的音響效果，使觀眾在劇院中有一種身歷其境的感受，是電影科技上的一大突破。

40年後，同樣以加州為背景拍攝的《加州大地震》（*San Andreas*，2015）推出3D電影，增加場面的壯觀性和逼真感。劇情描述加州發生了9級的大地震，整個地區幾乎翻覆。救援直昇機的飛行員〔巨石強森（Dwayne Johnson）飾〕和他妻子合力搶救在舊金山念書的女兒，利用了人所能及的各種方式出生入死。同樣的，本片也只是提供給觀眾「奇觀盛宴」，劇情可太單薄了。

歐洲影壇拍攝大地震的電影較少，但地處北歐的挪威曾也傾力製作了一部《芮氏9.6》（*The Quake*，2018），是2015年災難電影《驚天巨浪》（*The Wave*）的續集。背景是發生在1904年的奧斯陸地震，但主戲換成現代的挪威首都奧斯陸。劇情描述一名地質學家與其妻子正在離婚，此時他發現同事在隧道進行研究期間死亡，推斷將會有大型地震襲擊首都。他警告住在奧斯陸的家人不獲理會，但仍堅持在關鍵時刻回去搶救。本片的風格是以災難包裝親情，大地震僅以曲筆呈現，但有提醒人們對大地震提高警覺。

至於華語電影，最著名的當屬馮小剛導演的《唐山大地震》（2010）。此片改編自張翎的小說《餘震》，講述1976年發生的7.8級強震將唐山市在23秒之內變成廢墟。影片的前半小時相當認真地重現這場大災難的發生狀況，後面的主戲是描寫一位母親在面對「兩個孩子只能救一個」的人性考驗下，無奈選擇「犧牲姊姊、救弟弟」而改變家人命運的倫理悲劇。最後一家人在2008年的汶川大地震時重逢，並且釋懷。本片是一部感人的文藝片，同時具備大地震場景的「噱頭」，大陸票房高達6億6千萬人民幣，當年在臺灣公映也難得地叫好叫座。

而臺灣人都忘不了的「921大地震」，雖也在不少國片中或多或少提及過，但實在沒有經濟實力和技術能力正面處理這個題材。真人真事改編的《老師，你會不會回來？》，算是一個直面大地震後師生該如何共同面對劫後餘生的勵志故事，深具製作誠意，也花了一點錢局部呈現災場慘狀，可惜格局還小了一點。本片上映兩週，臺灣票房衝破了新臺幣3千萬元，已經算不錯了。

從河南水災到「氣象武器」

　　2021年7月最令人怵目驚心的大新聞，無疑是河南鄭州的超級大水災，從網上流出的一些當地現場視頻可以看到，有如千軍萬馬的黃濁洪流把平地變成大河，數以百計的汽車像小孩子的玩具被大水沖得東倒西歪，在水中載浮載沉，紛紛隨滾滾大流漂向遠方。這個影像馬上令我聯想起10年前在日本東北發生的311大海嘯，雖然規模稍遜，但也絕對是好萊塢災難片等級的場面。鄭州市的主幹道長達4公里的京廣隧道被淹沒，數百輛車滅頂，路旁堆疊成多個不規則的大小積木般的「汽車墳場」，車內還可見到遺體，慘不忍睹；另一頭是地鐵5號線的車廂內，水淹及胸，透過車門玻璃可見外面洪面的水位比車廂還高，乘客在絕望地等待，有人在給家人發出「最後的訊息」；幾個市民圍著路上一個凹陷的坑洞在合力救人，不料一下子坑洞擴大崩塌，這幾個人也掉了進去，看來凶多吉少……

　　面對這種特大的災難，完全看不到有地方官員站出來指揮應變，政府忙著做的是「應對災難SOP三部曲」標準動作，基本上去年武漢疫情初起時執行的也是同一套路。

　　第一部：假裝看不到。所以河南的電視臺仍在播放抗日神劇，中央電視臺則煞有介事地評論著德國的水患，而對河南當地的大水災隻字不提，希望沒受災的大部分百姓仍然繼續歲月靜好。

　　第二部：掩蓋真相，維穩優先。當情況越演越烈，已無法假裝看不到，便發動一切力量掩蓋真相，降低災情衝擊人心的力度。大

陸主流媒體公布的死傷和失蹤人數之少簡直就是睜眼說瞎話，而民間流出的資訊則被大量「刪帖」，京廣隧道現場也迅速被軍管，使外界無從知悉到底有多少具屍體從隧道內抬出。

第三部：甩鍋卸責。鄭州氣象單位說這是「千年一遇」甚至「五千年一遇」的罕見天災，鄭州市會瞬間變成一片澤國並釀成到處出現險情，實在是不能避免的，責任在老天不在政府。那麼給常莊水庫祕密洩洪造成災情，卻在整整12小時後才發布洩洪公告算不算「人禍」？更離譜的是有一位「導演戎震」在微博公開發文，把鍋甩給美國，質疑美國軍機往臺灣運送「氣象武器」才導致這個洪災，還怒嗆美國駐華大使館「你今天不交代清楚了，這就算宣戰！」擺出了一副跟趙立堅搶飯碗的戰狼架勢。

本文不想在這些令人齒冷的事情上糾纏下去，只想探討一下「氣象武器」是否真有其事？著名的日裔美國籍理論物理學家和未來學家加來道雄〔著有《2100科技大未來》（*Physics of the Future*，2011）等多本科普讀物並主持電視節目〕就曾在電視上侃侃而談「氣象武器」的原理和應用，證實此說非虛。近年來，多國頻繁出現異乎尋常的極端氣象，引發水、火、地震等大災難，也有人質疑是在進行「氣象戰爭」的結果，但主媒通常會把這些說法視為「陰謀論」。

我曾從多個資料來源得到這樣一種說法：好萊塢製作的科幻片、戰爭片等很多內容都是「有所本」的。美國軍方或一些政府單位會把研發成熟但不便公開的祕密資訊偷偷提供給小說家或製片人，讓他們以「虛構」的故事向世人透露實際發生過的事，讓人們先適應，以減少相關的真相一旦揭露時會帶來的嚴重衝擊。例如美國政府前幾個月陸續公布UFO的映像並加以證實，就是在做類似的鋪墊。

2017年，傑瑞德・巴特勒（Gerard Butler）主演的科幻片《氣象戰》（Geostorm，港譯《人造天劫》、陸譯《全球風暴》），可以讓大家對「人類利用高科技手段控制氣象並發展成一種大殺傷力武器」這個爭議性的議題有一個粗淺的認識。片中的故事背景是在不久的未來，人類已研發出天候控制的衛星，可掌控全球氣象，並由10多個國家來共同維護，衛星上的科學家團隊就像小型的聯合國。某日，該衛星竟因未知原因發生故障，阿富汗的沙漠突然變成冰天雪地，香港的鬧市則發生天翻地覆的氣爆，各種毀滅性的天災眼看會陸續降臨各大城市。此時，曾因犯錯而被辭退的創始工程師傑克・勞森奉命返回氣象衛星調查真相，在白宮負責此衛星計畫的助理國務卿麥斯與其兄傑克不和，但不得不一個在天一個在地共同合作，終於發現衛星已被人植入惡性病毒，而美國總統竟疑似是這項驚天陰謀的藏鏡人！其中一幕可見港星吳彥祖飾演的科學家鄭龍在街道不停裂開、大樓不斷倒塌的香港鬧市中開車逃命的災難戲，拍得相當緊張刺激，華人觀眾會鼓掌。不過，本片的整體成績只是差強人意，故公映時並未帶來多大反應。

　　據說美軍早在越戰時期就已使用過「氣象武器」，在短短半年間，就對北越投下了近5百萬枚的降雨催化彈，這種武器對於越南北部地區造成非常巨大的洪澇，持續降下暴雨使低窪地區淹沒，農作物失收，對北越軍民打游擊戰也非常不利。不過這種「醜事」當然不會拍電影大肆張揚。

　　英國影壇倒是在2007年罕見地拍了一部洪水襲倫敦的氣象災難片《末日毀滅》（Flood），此片故事雖改編自1993出版的同名英國驚悚小說，但也不妨也它視作敵國用氣象武器攻擊英倫的一個戲劇化預演。劇情描述一個強勁的風暴潮（Storm surge）直朝英倫三島和歐洲大陸撲來，海平面的水位急升。英國氣象局預測失準，原

以為會登陸荷蘭的颶風卻直撲泰唔士河口而來，當家的副首相登時手忙腳亂。勞勃·卡萊爾（Robert Carlyle）飾演的海事工程專家倫納德·莫里森研判這個來勢洶洶的大洪水會伴隨大海嘯於3小時後沖垮泰唔士河屏障（Thames Barrier），然後席捲倫敦市中心，到時候數百萬市民將小命不保。經緊急會商後，倫敦政府決定開閘泄洪，並炸掉大壩，但是必須要有人冒險去開閘，而去開閘的人很可能不會活著回來。誰要當這個犧牲小我完成大我的英雄？不用猜也知道吧！本片在倫敦拍了兩星期，重要地標全收眼底。其餘主戲移師南非搭景拍攝，用數以噸計的大水沖擊各種場景，演員們也飽受折磨，製造出還不錯的災難效果。

事實上，《末日毀滅》面世前的2004年，真實世界的確發生過轟動一時的南亞大海嘯，也許《末》片正是受此影響而決定拍攝。而真實的南亞大海嘯故事，直至2012年才由西班牙出資拍成全球發行的英語片《浩劫奇蹟》（*The Impossible*，港譯《海嘯奇蹟》）。本片根據西班牙醫生瑪麗亞·貝隆（María Belón）與她家人在當年的倖存真實經歷改編，故事相當感人。

劇情描述瑪麗亞（娜歐蜜·華茲飾）與丈夫亨利〔伊旺·麥奎格（Ewan McGregor）飾〕帶著3個兒子到泰國共渡聖誕假期，正戲水歡樂時被突如其來的大海嘯正面撲來將一家五口沖散。10歲的盧卡斯在洪流中歷經掙扎後逃過一劫，終於跟受傷不算嚴重的母親重聚。另一方面，劫後餘生的亨利既要照顧2個小兒子，又不肯放棄尋找失散的妻兒。他茫無頭緒地在災區呼喊著家人的名字，有如大海撈針，然而他始終不放棄。在上天的眷顧下，瑪麗亞一家人奇蹟般在臨時的傷患醫院團圓了。

本片由執導過《靈異孤兒院》（*The Orphanage*）的西班牙名導胡安·安東尼奧·巴亞納（J. A. Bayona）掌舵，編劇也是根據

電影裡的大停電

　　2021年9月大半個中國陷入「拉閘限電」的大停電危機，多處出現無預警停電狀況，不但工業用電陷於停擺，且已影響到民生經濟，甚至街頭的紅綠燈都亮不起來，住在幾十層高樓上的人不得不爬樓梯回家，讓不少民眾叫苦連天。期間更逢「十一國慶」，一向愛面子的中共當局竟被迫下令停止多個城市的燈光秀，在倡言「共同富裕」的號召下走向「共同黑暗」，實在十分諷刺。

　　關於此次中國大限電的原因及政經影響，論者已多，本文只想就各國發生類似大停電時引發的危機談一談。

　　在人們記憶所及，2003年8月14日起在美國東北部8個州以及加拿大東部安大略省出現的「美加大停電」，是一次影響極大的電力中斷事件，前後持續了10天，受影響的人估計達5千萬之眾，是北美歷史上最大範圍的一次停電。由於當時距離「911事件」還不到2年，很多人都擔心恐怖攻擊再臨，直到美國總統小布希公開喊話「保證這不是一次恐怖攻擊行動」，美加民眾的恐慌才漸漸平息。

　　在2021年2月中，美國德克薩斯州因為極端天氣也引發了大規模停電事件，高峰時約有450萬戶家庭和企業停電，州內的供水設施、食物供應和網絡通訊均受到影響，民眾生活十分不便。不久之後，臺灣的興達發電廠因停機事故，接連發生了「513全臺大停電」和「517全臺大停電」，大家更是記憶猶新。

　　至於一向重視民生基礎建設的日本，也在2016年10月因埼玉縣一處變電所的輸電電纜起火而發生罕見的東京大停電，有58萬戶人

家受影響。2019年9月，席捲日本關東的法西颱風造成千葉縣全區大停電，過了10天還有近3萬戶生活在缺電的狀況之中。

　　對比之下，日本的大停電狀況算是較輕微的，但習慣居安思危的日本人，卻敏銳地意識到大停電的戲劇性。2005年作為第十八屆東京國際電影節閉幕電影推出的《大停電之夜》（*Until the Lights Come Back*），其創作靈感就源自2003年的「美加大停電」。本片由源孝志執導，豐川悅司、阿部力、淡島千景、原田知世等主演，採多線敘事，講述12名各懷心事的男女，在平安夜的東京大停電期間，於黑暗之中坦露埋藏多年的內心祕密。英文片名彷彿在說「亮光回來之後就不能講真心話了」！對習慣於「拐彎說話」的日本人而言，「黑暗」果然是一件可以幫人「坦白」的好衣裳。

　　另一部亦是從2003年的「美加大停電」取得靈感的《生存家族》（*Survival Family*），編導矢口史靖直到2017年才把它拍出來。他用科幻喜劇的類型來處理習慣現代都市電化生活的鈴木一家人，在一覺醒來時發現全日本的電力都消失了，原因不明，總之電腦、手機等所有現代化的產品全部失效，一切要回歸原始生活，他們該如何過下去？於是由媽媽（深津繪里飾）帶領，一家人從東京長途跋涉到鹿兒島媽媽的老家。在這場大逃難的旅途中，爸爸為了全家人的生存而學會了謙卑和擔當，兩個未成年的子女也逐漸成長到可以獨當一面。「災難」成為檢測人性的試金石，也是讓人變得成熟的催化劑。

　　美國電影界取材「美加大停電」的影片則喜歡走驚悚刺激大場面商業路線，例如2007年出品的《終極警探4.0》（*Die Hard 4.0*）。本片是《終極警探》系列的第四部電影，距離第一集面世已有19年，打不死的警探約翰‧麥克連〔布魯斯‧威利（Bruce Willis）飾〕要跟上電子時代，這次是對抗發動網路攻擊癱瘓電力

系統的高科技恐怖分子。駭客打算依照交通、金融、民生的順序破壞電腦控制的網路系統，FBI下令找出美國境內有能力進行這類攻擊的駭客。警匪鬥法過程中，恐怖頭子先癱瘓了華盛頓特區的交通系統，進一步搞亂紐約股票市場，全國陷入混亂。跟著派手下破壞西維吉尼亞發電廠，將它夷為平地，警方不斷吃鱉。經過一番纏鬥後，麥克連才得以慘勝。

另一部以大停電為題材的美國科幻片《彗星來的那一夜》（*Coherence*，2015）則比較特別，它描述在彗星經過那一夜突然造成大停電，正在聚會的8個朋友發現幾條街外只剩一戶人家有燈光，於是前往求援，不料發現在裡面也是有一桌8人在聚會，而那些人長得和他們一模一樣！導演詹姆士・沃德・布柯特（James Ward Byrkit）在他這部處女作中，將「平行時空」的概念導入簡單的情節中，變化出令人迷惑的角色變換趣味性。

與颱風相關的臺港電影

2023年，「杜蘇芮」與「卡努」兩個颱風接連吹襲臺灣，幸好都在旁邊掠過，沒有做成太大的災害，但我們周邊的幾個地區卻沒有那麼幸運，從菲律賓、到日本沖繩、到中國北京和河北等地，強風肆虐，洪水氾濫的情況更是叫人觸目驚心。

極端化的氣候變遷，肯定會在往後的時間繼續為禍地球，我們不得不多加防範。

所謂「天災人禍」，從來都是電影界熱門的題材。中外電影市場上常見的犯罪片、謀殺片，乃至恐怖片等，都是「人禍電影」的代表，而「天災電影」也拍過不少，像地震、海嘯、火災、旱災等災難電影均是，以前我們也討論過一些。本文想集中介紹與颱風相關的臺港電影。

由於製作預算和技術能力的不足，臺港拍攝的颱風電影，比較不能像好萊塢的災難大片，如《龍捲風》（*Twister*，1996）、《驚濤毀滅者－大洪水》（*Hard Rain*，1998）、《天搖地動》（*The Perfect Storm*，2000）等片那樣，直接以奇觀式的特效場面來呈現大自然狂風、暴雨、洪水的肆虐威力為主要賣點，而改以「颱風事件」作為重要的戲劇背景或是影響情節發展的重要關鍵，風雨交加的「花錢場面」在影像效果的處理上比較小兒科。

例如直接以《颱風》（1962）為片名的臺灣電影，潘壘導演當年僅以新臺幣50萬元以內拍成，他有什麼條件去表現颱風的威力呢？於是在改編自己的中篇小說而成的黑白片《颱風》之中，潘壘

把阿里山測候站的山屋精心營造成一個深入探討人性、尤其是女性性心理的封閉空間，讓前往測候站躲避警方追捕的流氓（唐菁飾）與被測候員丈夫冷落的精神不穩定妻子（穆虹飾），在颱風夜上演了一幕意亂情迷的情慾戲，在道德保守的當年算是大膽挑戰禁區，更有評論稱它是臺灣影史上第一部「藝術電影」。

另一部要說的是臺灣紀錄片《拔一條河》（2012）。楊力州執導的這部作品敘述2009年「八八風災」重創南臺灣偏遠的甲仙鄉（現為高雄市甲仙區）作題材，但並非拍攝於颱風肆虐的當下，而是在2年後輾轉得到機緣，在收集資料時獲悉高雄甲仙國小拔河隊與困境拔河的勵志故事，於是由此出發，紀錄甲仙鄉民如何在八八風災後重建家園的過程，並以大篇幅介紹了一群嫁到甲仙的新住民母親，無怨無悔背負起養家重擔卻始終難以得到認同的無奈，社會性的意識頗重。

香港電影方面，臺灣觀眾較有印象的電影應該是由任達華、吳君如主演的《歲月神偷》（2010）。就是去世不久的羅啟銳導演拍自己的成長故事，其中一幕高潮拍攝1962年9月超級颱風溫黛正面吹襲香港，天文臺懸掛最高的「十號風球」，主角爸爸為了保住修鞋鋪，跟母親一起徒手拉著屋頂，拚命不讓它被颱風走，場面相當感人。

另一部王晶導演的搞笑片《最佳損友闖情關》，也是以「十號風球」的劇情為壓軸高潮，描述劉德華一家被陷害到要住在天臺木屋，仇家吳啟華還上去討債，不料大戰期間颱風來襲，木屋快被吹走，所有人只有團結一心救人救屋，患難見真情！

戰爭電影中的奪橋大作戰

　　2022年10月，連續兩天看到克里米亞「克赤大橋」大爆炸的新聞報導，畫面震撼，驚心動魄，一點不輸大型戰爭片中的類似場景。事實上，俄烏戰爭正在進行中，而連接俄羅斯與克里米亞克赤（Kerch）大橋又是極重要的交通要道，堪稱兵家必爭之地。這讓我迅速聯想到二戰電影中好幾部以「奪橋大作戰」為主題的著名作品，有興趣的朋友可以找來重溫。

　　首先是大衛・連（David Lean）在1957年執導的經典反戰電影《桂河大橋》（*The Bridge on the River Kwai*，港譯《桂河橋》）。片名所指的大橋建立於泰國西部的桂河之上，是由日本戰俘營關押的英軍俘虜所建造，但當英軍好不容易完成建橋任務時，由戰俘營逃出的美國軍官卻要拚命把這座剛完工的大橋炸毀，英軍中校反過來要護橋，但為時已晚。本片結構完整，技巧高超，獲奧斯卡最佳影片等7項大獎。它最大特色是沒有從盟軍和日軍的傳統正反角度出發，而是塑造了3位不同國籍、性格、立場的軍人，讓他們各自針對自己的認知對「建橋」與「炸橋」的矛盾採取行動，形成非常立體化和人性化的對抗。亞歷・堅尼斯（Alec Guinness）飾演的極重尊嚴和榮譽的英國陸軍中校尼柯森，是戰爭片中罕見的紳士硬漢形象，他對日軍指揮官齋藤大佐不亢不卑爭取戰俘人權，寧願被關禁閉也拒絕屈服的場面，都十分激勵人心，贏得當年金像獎影帝實至名歸。好萊塢的日裔老前輩早川雪州飾演的齋藤亦顯現出日本軍官的文明素質，獲最佳男配角提名。片中掛頭牌的威廉・荷頓

（William Holden），雖然也把靈活應變的美國軍官希爾斯演得不錯，但其風采無疑被上述兩位對手蓋過了。

在1960至70年代，歐美各國一度流行拍攝大型戰爭片，可能是受到越南戰火在那些年越燒越盛的影響。其中，1969年的《雷瑪根鐵橋》（*The Bridge at Remagen*），和1977年的《奪橋遺恨》（*A Bridge Too Far*），都是以奪橋大作戰為主軸的代表作。

《雷瑪根鐵橋》以二戰後期「魯爾突圍戰」為背景，描述美軍第九坦克師攻占德國雷瑪根市魯登道夫大橋的史實故事，一開場就展示長龍似的美軍與德軍隔著寬敞的萊茵河兩旁邊駛戰車邊相互猛烈駁火的壯觀場面。最後，36個守橋德軍對抗上千名美軍的圍攻，在相當程度上讚揚了德軍作戰的英勇。本片導演約翰·吉勒明（John Guillermin）和主角喬治·席格（George Segal）、勞勃·范恩（Robert Vaughn）、班·加賽拉（Ben Gazzara）等在當年都不算大牌，但影片還是拍得相當可觀。

相對之下，英國拍攝的《奪橋遺恨》製作規模要大得多，它由金像獎大導演李察·艾登保祿（Richard Attenborough）掌舵，主演明星一字排開：詹姆士·肯恩（James Caan）、米高·肯恩、史恩·康納萊（Sean Connery）、金·哈克曼（Gene Hackman）、安東尼·霍普金斯、瑞恩·奧尼爾（Ryan O'Neal）、勞勃·瑞福等等，陣容嚇人一跳，片中還有動用3千名傘兵跳傘的大場面，片長達176分鐘，貨真價實的戰爭巨片。影片以盟軍在西歐戰場遭遇挫敗的阿納姆戰役為藍本，描述盟軍採納了蒙哥馬利（Bernard Montgomery）的「市場花園行動」計畫，在1944年9月用大批傘兵攻占荷蘭東部，接下來想直搗納粹德國工業區。然而，在通往阿納姆的路上5座鐵橋均有精銳德軍把守。他們在納粹控制的第四座「阿納姆大橋」遭遇了大麻煩，英軍與波蘭軍的空降部隊始終無法

奪取大橋，雙方激戰死傷慘重，未突圍而出的盟軍還被迫向德軍投降。也許正因失敗的戰役未能激勵人心，本片的票房遠遠不如預期。

二戰電影中的大逃亡

　　2022年10月下旬，比電影更誇張的大場面不斷在真實世界上演，令人感到不寒而慄。

　　先是在10月29日晚上，韓國首爾梨泰院商圈湧進十萬人慶祝萬聖節，結果發生了造成156人喪生的踩踏慘劇。接著在10月30日下午，印度西部古茶拉底邦驚傳吊橋斷裂，將近500人墜河，逾134死人溺斃。跟著在11月初，網路上不斷出現中國鄭州富士康工廠員工大逃亡的視頻，數以萬計的打工仔逃出遭疫情封控、據說宿舍726房間已有8人死亡卻無人聞問的廠區，拉著行李箱徒步在高速公路上長途跋涉返鄉，希望撿回一條小命，但擋在前面的卻是橫向封路的大巴和大白！

　　以上這些嚇人的事件，都出現在沒有戰事發生的地區，若是加上前半年因俄烏戰爭而逃出國境的逾百萬烏克蘭民眾，啟示錄的「末日景象」感覺就更濃厚了。此時，我們需要有「正能量」打氣！80年前發生的第二次世界大戰，就有過不少鼓舞人心的大逃亡故事，看看這些前輩如何在比目前更惡劣的環境下，憑無比堅強的求生意志克服一波又一波的艱難險阻，完成了「不可能的大逃亡」。這些電影不管是真人真事還是虛構，現在都值得一看。

　　「集中營」是二戰電影中最常發生大逃亡的熱門場景，我在念中學時觀賞的經典巨片《第三集中營》（*The Great Escape*，1963），英文原名就是「大逃亡」的意思。本片描述在納粹的戰俘營裡，美國上校與英國軍官合作，祕密挖掘地道率領250人一起逃

出營區，假裝成平民四散展開逃亡行動，德軍則以天羅地網進行搜捕。全片氣氛緊湊刺激，動作場面高潮迭起。我還記得史提夫・麥昆（Steve McQueen）飾演的美國上校希特騎著摩托車在丘陵上閃躲大批追捕他的德軍，最後把車子飛躍過鐵絲網圍籬的鏡頭，真是帥到不行，戲院中自動響起如雷掌聲。

另一部也相當著名的《勝利大逃亡》（*Escape to Victory*，1981）亦是大堆頭逃亡動作片，描述盟軍的多國俘虜在德軍集中營中挖掘地道逃走，為了引開守衛的注意，他們特意組成戰俘隊和德軍隊進行一場足球比賽。因應這個特別的情節設計，大導演約翰・赫斯頓（John Huston）邀集了巴西球王比利和一大群著名的足球名將參與演出，英美影壇則由米高・肯恩和史特龍主演。

不過，前兩部影片都比較重視戲劇性和娛樂性，真能以寫實手法拍出千里大逃亡的實況和人類求生意志的代表作，還得數這部取材自真人真事、由名導演彼得・威爾掌舵的《自由之路》（*The Way Back*，2010）。本片描述二戰初期的1941年，共產蘇聯以各種理由將多國囚犯關押在西伯利亞的古拉格（Gulag）監獄服勞役，那裡的生活條件極差，便有人策畫逃亡。包括持異議的俄國演員、因間諜罪入獄的波蘭青年、沉著的美國工程師、和精明的俄國流氓等7個人。他們趁大風雪來襲逃出古拉格，波蘭青年亞努茲因擅觀天象地形和熟悉野外求生方法而成了小組領袖。眾人歷經種種嚴酷的生存挑戰仍活了下來，但中途亦有人死掉和離開。團隊依原來計劃一直往南逃，總算抵達他們以為可以獲得自由的蒙古國境，不料到了那裡才發現蒙古也是共產黨的天下。於是，他們繼續往南逃，越過大沙漠抵達西藏。西藏當時是自由國度，工程師跟大家分道揚鑣返回美國，亞努茲則堅持不放棄目標，率另外兩人攀越喜馬拉雅山，終於來到印度重獲自由。本片的取景、

攝影、化妝與演出都有上佳水準，也可以當作充滿大自然氣息的
公路冒險片來看。

新美學70　PH0286

新銳文創
INDEPENDENT & UNIQUE　條條大路通電影2

作　　者	梁　良
責任編輯	尹懷君、陳彥妏
圖文排版	黃莉珊
封面設計	魏振庭

出版策劃	新銳文創
發 行 人	宋政坤
法律顧問	毛國樑　律師
製作發行	秀威資訊科技股份有限公司
	114 台北市內湖區瑞光路76巷65號1樓
	電話：+886-2-2796-3638　傳真：+886-2-2796-1377
	服務信箱：service@showwe.com.tw
	http://www.showwe.com.tw
郵政劃撥	19563868　戶名：秀威資訊科技股份有限公司
展售門市	國家書店【松江門市】
	104 台北市中山區松江路209號1樓
	電話：+886-2-2518-0207　傳真：+886-2-2518-0778
網路訂購	秀威網路書店：https://store.showwe.tw
	國家網路書店：https://www.govbooks.com.tw

出版日期	2023年12月　BOD一版
定　　價	420元

讀者回函卡

國家圖書館出版品預行編目

條條大路通電影. 2 / 梁良著. -- 一版. -- 臺北
市：新銳文創, 2023.12
　　面；　公分. -- (新美學 ; 70)
　　BOD版
　　ISBN 978-626-7326-11-4(平裝)

1.CST: 電影 2.CST: 影評

987.013　　　　　　　　　　112019269